平面設計

講座
Graphic Design school

TIN DRUM

QUENTIN TARANTINO
ON BLACK CULTURE

London
Film Festival

FROM THE AUTHOR OF
THE NO.1 LADIES' DETECTIVE AGENCY

The Full
Cupboard of Life

Winner of the Saga Award for Wit

Alexander McCall Smith

平面設計講座

講座

Graphic Design school

平面設計的原理與演練

David Dabner 著

沈叔儒 譯
陳寬祐 校審

視傳文化事業有限公司

出版序

當Graphic Design引入數位科技以後，平面設計的操作似乎變得更方便、更快捷；但是在此急遽變遷的演化過程中，平面設計工作或學習者，必定感受到獲取相關知能之辛苦和煩瑣與日俱增。若自己還要整理出一脈絡清晰的基本觀念，那更是難上加難了！

《平面設計講座》（Graphic Design School）一書以理論與實務為論述主軸，探討現今最前衛的Graphic Design課題，協助讀者勾勒出一個完整、明確的平面設計總藍圖，讓讀者可以在此架構上，俯瞰自己的專業領域的位置，並瞭解未來發展的可行性，與必需具備的知識與能力。

對平面設計工作而言，這是一本實用的進階參考書；對平面設計學習者而言，這是一本圖文並茂、簡明精要的教科書。全書概分「設計的語彙」、「原理與技術」、「商業實務」三大範疇，書中沒有艱澀的長篇大論，只有用平易近人的文字，配以精彩的插圖，務使讀者一目了然，全無閱讀之困頓感。

最特別的是「商業實務」單元以專題研討的方式呈現，分別敦請目前最著名的專家，就該主題撰述其獨特的經驗與心得，是非常難得的珍貴資料，相信讀者一定受益匪淺！

視傳文化總編輯
陳寬祐

目錄

前言

無論你的目標是成為一位網頁設計大師、創作經典廣告或是樹立前衛實驗性的雜誌風格，本書都可以給予最佳平面設計之基本原理。根基於實務操作而非理論說明，本書是建構在當今設計學院的教學模式。範例圖像則包括學生與專業設計者之作品——經過非常仔細的篩選來闡述教學的重點。在許多單元內，更按部就班地教導學生，如何因應與解決現實狀況中所發生的問題。

第一章的重點在說明眼睛所見事物之視覺轉化過程。同時學習在提案中，如何掌控不同的媒材——多數是數位化的——合作無間的創作意象與享受視覺自由度。在影像基礎、字形、色彩與構成中，會學習到如何產生視覺的效用與文化意義的傳遞，兩者皆是使平面設計受人矚目的先決條件。

中間的章節，針對不同的設計問題提出解決方案。使我們能了解從抽象的視覺概念發展到記錄設計草稿、實際作品之完成製作。學習到字形——平面設計傳達之主要元素——如何創造出不同的效果。依據不同的文本、網格設定、頁面排版、影像的意象與資料收集，能夠明瞭作品製作的先期流程。最重要的是，學習成功的作品來自於周延的企劃、資料收集與研究，才能使概念的發想得以具體實現。

最後，有專業設計者的幫助，使我們能深入探究平面設計的主要五大領域，以及商業性設計更進一步的演練。在整體的過程中，最後希望能激發你的創意潛能，幫助你確定未來的方向。

⬇ **強調斜線**，即使是在照片內，都可以在方形的框架內創造強烈的動感。

⬆ **律動**。整頁滿版的黑色背景，是忙亂的版面之平衡力量。

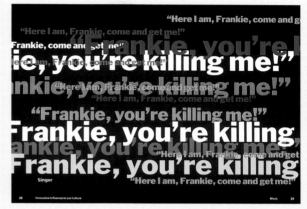

costello photographs

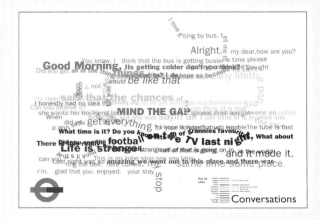

⤓ **對話般的作品**。日常用語的文句插入海報內，轉化成倫敦地下鐵的地圖，並且有壓縮都會人口種族多元化的意象。

⤒ **將字體當成物件**。上圖海報中字母與圖片並置，產生簡潔而有趣的意象與效果。

設計的語彙

何謂設計語彙？就像小孩學習語言與外界溝通一樣，一位設計系學生必須學習不同的語彙，才能進入平面設計的世界。這個語彙是視覺的，藉此感知我們所見的世界，也就是對平常存在的事物，給予不同的觀察與觀看方法。藝術家馬諦斯（Henri Matisse）曾說，當他在吃番茄時，只是看著它。但是，當在畫番茄時，則會用不同的方式觀看它。

我們用許多不同的策略與方法，教導小孩學習與使用語言；相同的情況可用於教導學生學習設計的語彙。這個語彙有三種基本的構件：造形、色彩與概念。

造形是設計組合最基本的元素，也是物件看起來的樣式──形狀、比例、平衡與調和是構成的方法。了解造形來自於開發，對元素內在品質的觀察能力，以及知覺元素之間的相互關係。

色彩是平面設計要件之一，會增加多樣性與增進氣氛與空間感。設計上所選用的色彩，不只是激發心理與情感的反應，同時也要支持與增進主題訴求。

「概念」（concept）是指在設計背後的想法與思維，是思考的過程，是設計師接受顧客的案件後，所進行之一連串尋求解決設計問題的流程。若非有正確的思考方式，否則造形與色彩是無法發揮其最大功效。但是，在造形與色彩之外，可以運用策略來發展並幫助概念的形成。學者艾德華・戴波諾（Edward de Bono）曾多次發表關於人們如何思考，設計師所需具備的思維模式之著作。基於相同的理由，在此我們會檢視戴波諾的論述。在概念與造形、色彩的交錯應用得當時，有極大的機會能達成所設定的目標。以上所有的元素即是構成設計的語彙。

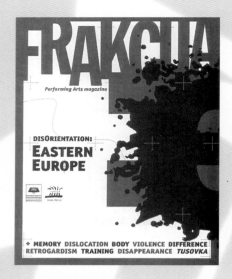

◀ 射垛文字（butting letters）。由邊框以不同的距離拉開文字，讓文字形成抽象的造形。留白的背景所產生的動感，完全符合表演藝術雜誌的訴求。

◀ 切入（drop in）。標題與作者欄經過特別的設計與安排，在背景空間裡產生對稱的設計。背景則以類似色的字體在大小上做變化。

第一章	設計的語彙
第一節	創作基礎
單元 1	**造形與空間**

「看」，是很平常的經驗，因此人們容易忽略它。對於平面設計師來說，知覺的作用（眼睛與腦部對所見的景物賦予某種意義的過程）是最有趣，也最重要的。無論出於意識予否，眼睛會不斷地提供各種訊息給腦部，進而產生視覺輸入的過程與意義。

二度空間

平面設計大部分在二度空間（長與寬）之內完成的。一張白紙是空白的平面，直到放上記號之後，才會形成視覺的力量；當平面的元素越多，視覺的感知就越複雜。這種力量潛藏在視覺的刺激之下，需要經過多次實驗才會被開發。

主體與背景

對於造形的感知是來自造型與空間的關係，以及相同架構內與其他造形的相關位置。每個形狀都無法獨立存在，只能存在於相關的脈絡與相對的關係內。整體而言，造形可稱之為「主體」（positive，又稱正空間）；圍繞在周圍的空間稱為「背景」（negative，又稱負空間）。架構內的空間──有時稱之為「底面」（the ground）──它也是設計的重要元素，並非在主體置入後就棄之不顧了。

空間必須經過相當的組織與掌控，因為它提供有關造形的重要訊息。當然，相對地必須有主體的非造形才能凸顯主體的存在。如果空間安排不恰當，就像是演講時發生不適當的停頓，可能會干擾原意並錯置強調的重點。相同地，空間的安排也不能毫無目標的擴散，這樣會削弱設計結構。

相關單元： 主體與背景空間（Positive and Negative Space）。P12

造形間的關係

要認知造形與空間的視覺經驗,最好能親自做些試驗。先拿一張白紙用鉛筆畫出12.5公分見方的四方形。再用黑色的紙張,畫出並剪下1.25公分見方的小方塊數個備用。

對稱與不對稱

先在12.5公分見方的方形中央放置一個黑色小方塊,就會發現鉛筆線內外的表面有所不同。鉛筆線與黑色小方塊已經改變你對眼前平面的感受。由鉛筆線所畫出的方形似乎向前突出。定位於空間中央的黑色小方塊,表示其四周的空間都是相同的:每條鉛筆線框都與黑色小方塊的一側相對應。在此視覺感受可用穩定、平和、被動,甚至是無聊來形容。這種平面安排也是對稱的範例。如果在中間畫一條穿過黑色小方塊的直線,兩個半邊就像照鏡子般完全的平衡。

接續上面的試驗,將黑色小方塊黏在正中央。然後再畫第二個12.5公分見方的大方形。在第二個大方形的正中央放置一個黑色小方塊,再在中央的黑方塊與左側的邊框中間,放置第二個黑色小方塊。現在這兩個小方塊像是從左邊的框線進入畫面內,這個錯覺來自於我們由左到右的閱讀習慣。再畫第三個12.5公分見方的大方形,仍然把第二個黑色小方塊放在右半邊。現在就可以感受到兩個小方塊像是要離開畫面似的。如果將第二個小方塊放在上方,就會造成兩個小方塊像是由上往下掉入畫面裡。以上三種設計都是不對稱的,並非完全平衡。

可以利用相似的手法,創作一系列的組合。若將第二個小方塊放在鉛筆框線45度角的位置,而不再平行於框線,會產生較強烈的動感。

以上的試驗,皆可以繼續延伸,並加入更多的元素。但是,必需仔細觀察不同組合所產生的視覺效果。

三度空間的造形

接下來,繼續探索三度空間的造形,或者是產生三度空間錯覺的造型。經由透視可以製造深度與量體的空間錯覺。透視的發展起源於義大利文藝復興時期。

回到12.5公分見方的線框,在正中央放置1.25公分見方的黑色小方塊,再增加一個5公分見方的黑色方塊。將大黑色方塊放在小黑色方塊的左上角,兩個小方塊形成對角相望。如此,產生大方塊距離觀者較近的感受,猶如在現實世界觀看物體般。大方塊放在畫面的上方也產生高於水平視線的錯覺,而中央的小方塊則令人產生在中間的距離感。大方塊也比較吸引觀者的注意。

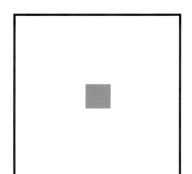

⬇ **主體與背景**。中央方塊呈穩定、被動感,其周圍的空間是相等的。

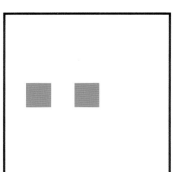

⬇ **由左邊進入畫面**。置入第二個元素時,會加強視覺的力量。在此圖中,令人產生方塊由左進入畫面的感覺。

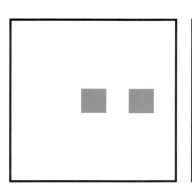

⬇ **向右移動**。兩個方塊暗示著向右移動的感覺。

⬇ **往下掉落**。上下排列的兩個方塊暗示著往下掉落。

如何運用主體與背景空間產生效果,是值得思考的。主體空間是佔據意象的區域,背景空間則是底面,也可稱之為畫面與背景。大體而言,背景空間是支持主體意象的,因此無法設計得像主體般活躍。

值得花些時間來探索所謂「未使用」的空間。有意識的改變主體與背景的空間比例關係,就會改變畫面意象。有時可以刻意強化主體與背景間的模糊不清。當一組造形集合在一起,互相支持,主體元素反而構成了畫面的背景,這就會產生互相競爭的現象。當這種情形發生時,眼睛就會產生混亂,無法分辨何者為主體、何者為背景。然而這也會創造曖昧不明的效果,增加懸疑並刺激視覺的興奮。造形可以用來「抓住」或包含空間而形成主體,即使設計裡其他的元素仍維持一般的角色。

⬅ ➡ **側臉**。魯賓(Rubin)的畫面是一個美麗的花瓶或是兩張面對面的側臉?

➡ **感知的疑問**。奈可立方體(Necker cube)正足以說明,同樣一個物件,眼睛卻可以看出兩種不同結果。當你觀察這個立方體時,覺得是從下方朝右側觀看,還是從上方朝左側呢?

相關單元: 造形與空間 P10
節奏與對比 P106

習作

找出構成畫面的造型
用描圖紙覆蓋在一張有趣但不複雜的照片上,試著將照片上的影像區分成幾個不同的形狀,並描繪出來。如此可以看出造形之下潛藏的組成結構、主體與背景如何區分、畫面與空白的部份如何佔據空間。

利用線條畫出內部的造形

標示出主體

標示出背景

相關比例與其重要性。大方塊感覺較靠近觀者。這種錯覺會產生深度的三度空間感。

主體與背景空間。以上兩圖內的黑色區域可視為背景空間，將白色的部份推向前面，成了主體。

製作觀景窗。觀景窗是將所需要的畫面框住的方法。可利用黑或灰色的厚紙板裁出需要的尺寸。

習作

黑與白的造形

本習作以較為繁複的方式，練習造形與空間的原理。用黑色與白色的紙張，分別剪出不同大小的兩、三個字母。利用這些字母來試驗造形與空間的動感。在此，字母不具任何意義，但是，其熟悉的形狀可以避免過度抽象化，同時又能辨識基本的方位，所以可以增強構成的動感。

OK的構圖。相對於黑色字母A，反白的白色字母A表現出抽象的暗示。

黑色背景上之黑、白色的字。左圖中的三個設計，全部使用黑色與白色，創造出造型與形狀、主體與背景之間曖昧不清的混淆感。

加入色彩。加入色彩時，會改變既有的張力，同時讓設計師有機會傳達其他的訊息。

構成是指呈現主題的結構與組織的方式。若想要有效地傳達視覺的訊息，那麼瞭解與探索本單元就十分重要了。構成的重要性不亞於設計造形時所採用的任何一個元素。

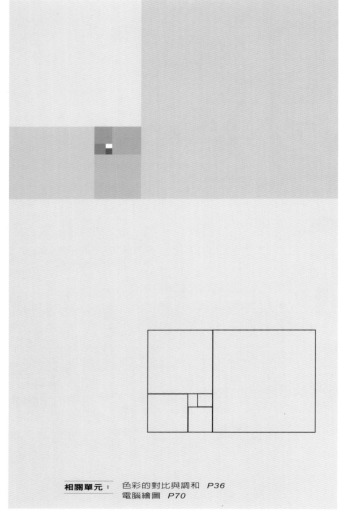

探索畫面的構成
利用相同的視覺元素，組合出不同的構成方法。「網格」（grid）式的背景是四散的葉片之支持架構。雖然三組設計導出不同的效果，但是，每組設計皆保持平衡，也十分成功。

⬆ 主要的設計元素大約都落在黃金比的區域內。

➡ 此為較正式的構圖，把主要元素放在中央，其餘的放置在四周以維持平衡，並形成邊框的效果。

⬅ 較為隨機的排列方式，對角的斜線對照於背景裡方形的網格設計。

⬅ **黃金比例**。正方形的大小來自於長方形短邊的尺寸，同時所產生的小長方形維持與原來相同的比例。

歷史上有許多人闡述視覺藝術的理論。羅馬的建築師與工程師維楚維斯（Vitruvius）提出一套在繪畫內分割（Golden Section）空間的方法。他的解決辦法是著名的黃金分割或黃金比例，是利用長方形內長邊與短邊之比率所做的分割方式。法國畫家馬諦斯（1869-1954）則強調發想的重要性，但他也認同構成的意義是將不同的元素藝術化地組織起來，是用裝飾性來傳達情感。

相關單元： 色彩的對比與調和 *P36*
電腦繪圖 *P70*

有效的構圖，其構成元素要具有表達情感的功能，這點是十分重要的。最佳的初階練習是從使用抽象的形狀與質感入門，因為它們可以表達並激發情感，效果和使用象徵式的圖像一樣，但卻又讓你的注意力集中在元素的組合上。接下來，你會面對一連串的疑問：如何分割畫面？主體要以何種方式佔據畫面空間？所選擇的元素並不一定要單純地放置在畫面中央，也可以製造從邊框進入或離開畫面的感覺。對稱設計會產生較為安靜、平和的作品，而不對稱的設計則具有動感。

探索具體的空間概念，以及在二度空間中創造深度與立體的錯覺，均能創造出有趣的關係。採用不同尺寸（與顏色）的形狀，並透過透視的角度，來達到深度感。

觀察

用直接觀察法來研究靜物的構成時，若不在空間內重新安排元素的組合方式，就要找出正確的觀點來透視它。第一種選擇是比較容易達成的，因為可以重組元素來創造形狀、造形或氣氛。第二種方式需要不斷地提整靜物的位置，找到有潛力的角度，以尋求有趣的構成。可以用一系列的基本試驗找出最好的位置，或是用紙板所裁出的 L 形觀景窗，製作可移動的框架。

利用觀景窗也是演練有趣構圖的理想方式。探索這類的可能性時，可以使用任何的影像圖片，但是照片的效果最好。裁切部分的圖像或消去一定的比例，可以強調畫面上某個特別的區塊，創造出新的視覺張力。

對比

從字典或相反詞辭典內，找出一組相反的形容詞，例如：遠／近、巨大／微小。利用簡單的抽象形狀、記號與質感，來表達以上字組的意義。試驗畫面如何分割、形狀如何佔據表面空間。選擇一些形狀不只是「躺」在畫面裡，而是從邊框進入畫面的構圖。完成構圖之後，可再做進一步的發展，加入人物圖像的元素或是文字的描述。

⬆ **近／遠**。畫面做斜線的分割，創造出空間的深度感。利用水彩的筆觸與一排向後退卻的人物，來表達相對的「近」與「遠」的概念。

「排版」一詞是指，把不同的媒材組織起來，構成一件設計的內容，主要目標在於合乎邏輯地傳達訊息，條理分明地凸顯重要元素。利用網格與常見的元素，也能幫助讀者吸收消化有趣的視覺訊息。

Urban life
the fumes, the future, the facts

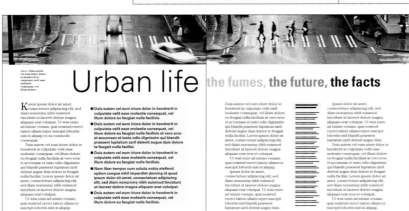

⬆ 權威式的版面。整頁的圖片、古典的細體字標題與連續出現的圖說欄，是傳統的開頁方式。齊行式（justified）的內文排版使訊息變得更嚴肅。

⬇ 清晰與結構性的版面。文字方塊周圍的空白，使得眼睛易於閱讀，上方跨頁的圖片增加視覺上的動感。

⬅ 怪異的版面。特殊的標題字體、複雜的網格與多種的字形，是很「努力」排出的版面，主要訴求對象是年輕而死忠的讀者。

設計摘要

排版有三個主要階段。首先，設計師會接到一份設計摘要（brief），業主在摘要中會提供相關的資料，通常包括文案—內文、標題、文字方塊、頁首或索引，與圖像，如：照片、插畫、地圖或圖表等。設計摘要還會依據特定的讀者群提出所希望呈現的風格或氣氛。版面看起來要具有權威感，塞滿資料嗎？還是屬於簡明而結構清晰式，有著大量留白的版型？或是以怪異而特殊的風格呈現？

A head

B head

Text

Bullet points

Urban life
the fumes, the future, the facts

Korem ipsum dolor sit amet, consectetuer adipiscing elit, sed diam nonummy nibh euismod tincidunt ut aliquam erat volutpat minim veniam, quis ullamcorper suscipit ex ea commodo con

Duis autem vel eum hendrerit in vulputate consequat, vel illum facilisis at vero eros odio dignissim qui bl luptatum zzril deleni feugait nulla facilisi. amet, consectetuer a diam nonummy nibh laoreet dolore magn

Ut wisi enim ad minim veniam, quis nostrud exerci tation ullamcor suscipit lobortis nisl ut aliquip.

● Duis autem vel eum iriure dolor in hendrerit in vulputate velit esse molestie consequat, vel illum dolore eu feugiat nulla facilisis.

● Duis autem vel eum iriure dolor in hendrerit in vulputate velit esse molestie consequat, vel illum dolore eu feugiat nulla facilisis at vero eros et accumsan et iusto odio dignissim qui blandit praesent luptatum zzril delenit augue duis dolore te feugait nulla facilisi.

← 編輯註腳。以前這些註腳是編輯用來標示有關版面的一些指令，現在這些工作通常由設計師來執行。

↑ 版面草稿。提供頁面大約的整體感；此階段不需要細部的規劃。

→ 網格。版面設計時，網格是頁面元素的無形導線──是在安排文案、標題與圖像時可見的基準格線。

Above: **Duis autem vel eum iriure dolor in hendrerit in vulputate velit esse molestie consequat, vel illum dolore**

Urban life

Korem ipsum dolor sit amet, consectetuer adipiscing elit, sed diam nonummy nibh euismod tincidunt ut laoreet dolore magna aliquam erat volutpat. Ut wisi enim ad minim veniam, quis nostrud exerci tation ullamcorper suscipit lobortis nisl ut aliquip ex ea commodo consequat.

Duis autem vel eum iriure dolor in hendrerit in vulputate velit esse molestie consequat, vel illum eu feugiat nulla facilisis at vero eros et accumsan et iusto odio dignissim qui blandit praesent luptatum zzril delenit augue duis dolore te feugait nulla facilisi. Lorem ipsum dolor sit amet, consectetuer adipiscing elit, sed diam nonummy nibh euismod tincidunt ut laoreet dolore magna aliquam erat volutpat.

Ut wisi enim ad minim veniam, quis nostrud exerci tation ullamcor suscipit lobortis nisl ut aliquip.

● Duis autem vel eum iriure dolor in hendrerit in vulputate velit esse molestie consequat, vel illum dolore eu feugiat nulla facilisis.

● Duis autem vel eum iriure dolor in hendrerit in vulputate velit esse molestie consequat, vel illum dolore eu feugiat nulla facilisis at vero eros et accumsan et iusto odio dignissim qui blandit praesent luptatum zzril delenit augue duis dolore te feugait nulla facilisi.

● Duis autem vel eum iriure dolor in hendrerit in vulputate velit esse molestie consequat, vel illum dolore eu feugiat nulla facilisis.

● Nam liber tempor cum soluta nobis eleifend option congue nihil imperdiet doming id quod ipsum dolor sit amet, consectetuer adipiscing elit, sed diam nonummy nibh euismod tincidunt ut laoreet dolore magna aliquam erat volutpat.

● Duis autem vel eum iriure dolor in hendrerit in vulputate velit esse molestie consequat, vel illum dolore eu feugiat nulla facilisis.

12

實務要點

第二階段，設計師需要思考實務上的問題，例如格式與可選用的顏色，這些都會影響設計師的選擇。如果內容很多，有許多圖像與文案需要排入相對較小的版面裡，這也會影響排版的格式。在此階段就必須與業主協調，列出各個元素的重要性排序，達成何者才是最需強調的共識。在某些案例中，編輯者會標示出Ａ、Ｂ、Ｃ的次序，來說明重要性的排序。因此，所有的元素都可依據其特質，利用字體、字形大小、造形，甚至是顏色來強化它的意義。

基準排版之前的檢核事項：

- 文案的資料為何？
- 是否有照片、插畫或圖表？
- 可以用到多少顏色？
- 預計設定何種版面尺寸與格式？
- 哪些是需要強調的文字？
- 訴求讀者是誰？
- 業主有無特殊的設計風格要求？

網格

第三階段是執行。千萬不要直接衝到電腦面前開機。假設案件有數頁的版面，要先畫出雙頁面（跨頁）的實際尺寸。這會讓設計者清楚地知道作業的範圍。要組織所有的元素，最好的方法是使用網格，網格可以把整體架構分成許多小的空間單元。網格可以呈現版面之行、列、文字方塊、索引與圖像的位置，更包括抬頭、標題與頁碼。在完成雙頁面的實際大小之後，開始準備設計版面的草圖。草圖可以是縮小的尺寸，就像速寫塗鴉般記錄最初的構想。

➜ **格式與內容呼應**。圖中長形海報的格式，反射出中國新年一連串的活動公告。格式的發想多來自主題本身。

⬇ **照片的力量**。這裡強調的是這張掌控版面的照片。照片由數行文字說明來強化，而小行的文字則增加有限的雜亂感。

↑ ➜ **易於閱讀**。字體、小形圖片與留白空間的結合，創造出一種冷靜卻迷人的感覺。

➜ **不雜亂**。設計師得面對要組合許多不同元素的挑戰─版面、文案、照片與大面積的圖表─但同時又要維持一種清晰、易於閱讀的版面之挑戰。

⬅ **整合元素**。照片與文案很有創意地融合，創造出最大的震撼。頁面的圖像力量，吸引讀者想要弄清楚冗長的文字內容。

思考的時間對排版是很重要的過程，是決定如何構成版面與使用元素的時機。在早期多花些時間設計出不同版面的草圖後，就可很快利用電腦來製作。手繪早期構想所花費的時間，遠比直接在電腦上創作要來得快速。無論如何都要記住，電腦只是一種工具，它無法替你思考。在實際製作過程開始之前，是具有想像力的設計師能夠發揮最大創造力的階段。

⬅ **留白**。通常用於有關藝術、建築與設計的書籍。這種版面同時強調圖片與文字的重要性。

No other art is more justified

than *typography*

in looking ahead to

→ **字體**。右圖四個版面呈現出字體的變化，探索不同的字形如何強化主題。

do
you
qualify
for ?

Family
Credit

child under 11 years.

child between 11 and 15.

child between 16 and 17.

child of 18 (still at school).

number of children

This chart will give you an idea of wether you qualify for and can claim to receive some Family credit. Pick out the jig-saw pattern which relates to your children and claim if your basic weekly take-home pay is the amount shown on the chart or less. The amount you get as a subsidery payment (to boost your present income) depends on your family income, the number and age of your children. For example, a family with 2 children aged 12 and 14 could have up to £190 a week coming in as a wage and still get over £47 a week in Family credit. A family with 3 children aged 3, 8 & 11 could have over £140 a week coming in and still get over £37 a week in Family credit. Another example is a mother who has swopped roles with her unemployed husband. She brings home £125 for a 30 hour week as a secretary, and with 2 children aged 3 & 5 she gets £24.80 a week in Family credit.

number of children							
one	£144	£154	£160	£173			
two	£169	£180	£186	£205	£159	£198	£205
three	£185	£195	£201	£230	£175	£191	
four	£210	£227	£245	£229	£200		

← **重疊**。重疊圖案與文字，使版面具有視覺性的刺激。

對未來的平面設計師而言，設計繪畫的主要目的就是探索創意、構想，它是一種設計者與外界溝通的表達工具；一種將見象造型轉換成抽象觀念的方法。雖然我們一直關注現代電腦科技（它也只是另一種工具⋯⋯），但是繪畫是基本的表達媒介，也是支持所有設計決定的基礎。

觀察

繪畫與平面設計息息相關，因為繪畫可以讓你看見主題的形狀、色彩與色調，明瞭並掌控透視、消點，同時創造空間與深度錯覺；也可以傳達質感與密度。學生們應在自己所知的範圍外，儘量嘗試這種可能性，了解更多創作意象的途徑。無論繪畫技巧多麼優秀，都應該要從頭開始。即使已能很有技巧地掌控主題與結構，也需要開拓視野，因此，不斷地練習是進步唯一的要領。

建立繪畫的基本能力時，必須從訓練自己的眼睛開始，觀看物件時要注意各個角度的結構與細部。靜物寫生是很好的入門，繪者很容易從各個角度探索物件，可以轉動與抬高靜物以尋找新的角度，同時也要花一些時間安靜地觀察它。之後，再以自己的速度與腳步來作業。可是，不要因工作而從生活中畏縮，要走到外面的世界，用視覺探索，尋找新奇、刺激、移動或靜止的主題，直接在速寫本上繪圖，或先用相機拍攝影像，稍後再畫。

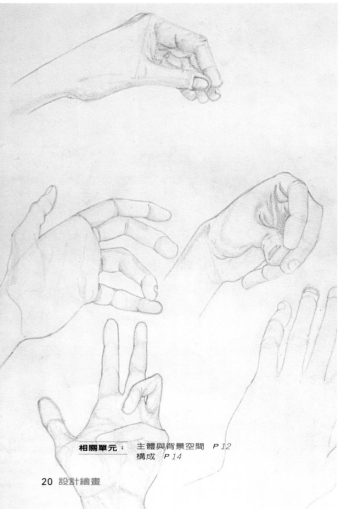

← **寫生**。這是一幅單色的鉛筆練習畫，畫的是繪圖者自己的手。此處繪圖者用形狀創造空間的深度感。

↓ **繪畫環境空間**。充滿想像與活力的街景，是直接觀察空間環境所獲得之印象。如果用相機記錄實景，然後再根據照片繪圖，其畫作的品質會更加精細。

相關單元： 主體與背景空間　P 12
　　　　　　　構成　P 14

→ **線條**。用有力、大膽的線條描繪頭髮的質感與密度，與臉部水平、柔和的陰影形成對比。

← **速寫**。左圖是直接以水彩畫出，並無任何底稿。這種繪圖方式，可直接而快速的表現主題。

了解造形

物件是沒有線條的，是由本身的形體構成，以及照射在其上的光反射而界定出形體。一般了解造形的方式是繪製黑白的圖畫，將實體抽象化，色彩轉化成明暗，用單一顏色取代多種色彩。

要記得，媒材本身就是抽象的。繪畫時，例如用炭筆畫塑膠碗，媒材本身並非塑膠。如果炭筆可以再現塑膠的物件，為何不使用非傳統的材料來表現物件呢？任何可以表達所見的物體的媒材都可以嘗試！進行試驗時，要結合各種媒材，如此更能同時探索物件的線條與明暗。

儘可能地直接與即興。以及時性來說，試著在短時間內完成數種習作。應用媒材描繪造形與量體，以單色調取代多色，以輪廓線來做為畫滿層次感的導線。不必擔心最後的成品，而是要專注在豐富描繪造形的過程。

畫圖之前，觀察並熟悉物件的各種角度是很重要的。

試著使用各種不同的媒材來繪圖，所創造的意象會因使用的媒材而不同。無論是水彩、蠟筆或刷子，對每種媒材都需要相當程度的了解與掌握。例如，軟硬度不同的鉛筆可以控制明暗、細部描繪、表現有力的線條。不要將自己設限在平常且方便使用的媒材裡，試著用牙刷、一截線，甚至於縫紉機，都可以創造出有趣與可用的記號。目的不僅是繪出物件的圖案，同時也要評估造形的複雜性。

← **以明暗呈現造型**。這是一幅人物畫像習作的局部，繪者不事先畫出輪廓線，而是用間斷的畫筆筆觸製造出明暗，形成造型。

雖然攝影被視為是一種現代、摩登的平面表現媒體，其實已歷時兩百多年了。攝影對人類生活產生多方面的影響：是社會與歷史的證據；出現在廣告、流行與藝術的世界裡；是一般人在生活中、生日、婚禮、慶典、晚宴裡的時間記錄。

　　對平面設計師來說，也許要問的關鍵問題是，為什麼照片對我們的判斷力有如此強大的影響？如果一本雜誌所使用的封面照片，能夠貼切地詮釋主題，那麼該期的雜誌就可以多賣一千多份。其實，這種現象比較無趣的說法是，如果你學會如何選擇一張畫面有力、構圖與色調絕佳的照片，封面的設計就會顯得更具張力，若再巧妙地配上適合的字體、色彩、插畫，效果更好。

　　為什麼每位設計師都需要會些簡單的攝影技巧，理由如下：攝影幫助設計師釐清初步的比例、了解構成與繪圖。有些平面設計師的工作是，專門執行意象的創造過程。他們的角色是──將來就是你的工作──專門篩選圖像來解決設計問題，而非拍攝最後的攝影作品（那是專業攝影師的工作）。無論如何，對設計師來說，學會基本攝影技巧是非常重要的。拍張照片，然後利用它來創造意象。

相關單元：	數位影像 *P64*
	影像或繪圖 *P122*

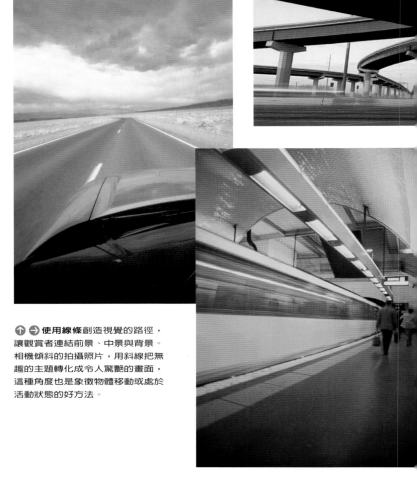

↑ → **使用線條**創造視覺的路徑，讓觀賞者連結前景、中景與背景。相機傾斜的拍攝照片，用斜線把無趣的主題轉化成令人驚艷的畫面，這種角度也是象徵物體移動或處於活動狀態的好方法。

「好」照片的構成元素是什麼？

　　為什麼有些影像會抓住想像力，而有些會使人忽略它，立刻翻頁？其中是有許多理由的。讓我們來看看是否能發現當中共通的原因。技巧永遠是重要的，它會幫助影像有正確的焦點、曝光、在版面上佔據最適當的位置（影像品質不好，雜誌得要承擔其結果）、包含有趣的文本。但是這並非全部。一幅好的影像必需傳遞某些訊息，會讓人佇足思考並且引發期待，迫使你以新的眼光看待熟悉的情境。

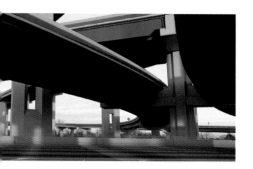

⬆ **特殊的造形意象**是吸引注意力最好的方法。雖然相機拍出的是長方形的照片，但沒有理由不能將其延伸為全景式，或裁切成正方形。

⬆ **對稱的構圖**引發寧靜、嚴肅、和諧的情感。

➡ **不對稱的構圖**是天生的邊緣者，具有神祕感。

⬇ **驚人的光線與陰影**，提供強而有力的情感衝擊與懸疑的危險感。

⬆ **抽象**。透過圓頂向上看摩天大樓，會令人忘記自己看的是什麼。觀者會對放射狀的線條失去興趣，轉而注意背景中傾斜的長方形。

⬆ **斜線**在標準的長方形照片內，增加戲劇性的張力。

我們都能辨認得日常生活中所拍攝的「快照」（snapshots）。但是，商業用的攝影照片，必須比平常的生活照更正式。例如，生活照大都使用1／60秒的快門，曝光的時間多半能「靜止」住大部分的移動。但是，為什麼一個影像不能有移動的感覺呢？當風吹過樹枝時，1／60秒的快門會讓樹枝安定與靜止；換句話說，無法捕捉其戲劇性。相同的照片如果用1／15秒的快門就會產生極大的不同，雖然還需要輔以更多的攝影技巧，才能讓這類照片看來更精彩。

構圖

構圖掌握關鍵性的影響。糟糕的構圖會毀壞一張好照片。照片裡的物件太少，畫面看起來會顯單薄，但過多的元素則會顯得過於擁擠與喧鬧。拍攝人像時，並不一定要拍攝整個臉部，表現半邊的臉龐也許就足夠了。可以採單邊打光或是特寫鏡頭，都能拍出好照片。永遠不要在同一張照片裡表現所有的東西：留一些想像的空間給觀賞者。好的構圖可以免去事後的裁切；事實是在相機內做裁切；這就是構圖。

⬆️ ➡️ **裁切**。有些風景式的照片，裁切成人像的格式，看起來會有較佳的效果。

⬆️ ➡️ **戲劇化效果**可用裁切與特寫來達成。花盆裡的花原來帶有靜止的意象，經由裁切轉化，觀者幾乎能感受到葉片的質地。

裁切影像

裁切影像是選擇照片畫面上部份的圖像。通常裁切是用來除去照片內不需要的部份（例如陌生人的側臉等），但是，也是除去多餘訊息與強化意象的好工具。

何種相機？何種底片？

想要拍好照片，需要一台好一點的照相機。這不需要大手筆的花費，但是「工欲善其事，必先利其器」。一台35mm單眼可換鏡頭的相機，拍下的影像與由觀景窗所見的景物相同。這點很重要的，如此才能使你聚焦在影像上，並拍攝到完全相同的構圖。數位相機也可以，但要在背面有觀景螢幕者，才能掌握所要拍攝的畫面。

選用正確的底片也很重要。底片的感光度由快到慢（高感光到低感光），又稱之為ASA。高ASA（例如ASA800）在明亮的光線下可以快速曝光，而在晦暗中可以有普通的曝光速度。低ASA（例如ASA50）需要在明亮的光線下（大太陽或耀眼的雪景）才能拍到好照片。市場上有許

習作

> 拿數張照片，利用L形的黑色紙板裁成的觀景窗，試著裁切照片，觀察可以裁去多少畫面而不會失去原味。

多不同感光度的底片，要經過實際使用後，才會知道各類底片的不同效果。開始入門時，請在照相器材行內選購底片，可以請店員建議合乎自己需求的底片種類。

不同底片有不同的「邊際效益」，使照片有不同的效果。高感光底片800到3200度者，會使照片產生高反差與顆粒狀。低感光底片50到100度者，會有完整的中間色調與光滑的質感。有個不成文的使用底片之規則是，在攝影棚內拍照時，多半會使用低感光度的底片，因為可拍出大部分的細部。

暗房技巧

底片沖洗後，用放大鏡觀看毛片的灰階色調，檢視曝光是否正確。毛片（contact sheets）是指將負片印製在相紙上，其尺寸和底片大小相同。此時要檢查對比的情況與是否有失焦的情形。從毛片中選取合用者之後，就可以沖洗照片。洗照片的方式，會直接影響照片最後的質地。

攝影的作業形態與規模大小都會影響工作流程與決策。以下是一般的注意事項：

- 條列所有照片的需求，並將照片分類（例如，室內照、需要模特兒的照片、外景……等等。）

- 思考自己所要的影像風格。跟幾位攝影師約談，告訴他們你的需求，提供初步草稿讓他們明瞭你的構想。在此階段就要決定，是黑白、彩色的照片或兩者皆有。

- 確定拍攝數量後，接著討論費用與照片版權問題。一般來說，有以一天計費的方式（通常可以議價），也有套裝的價碼。要記得詢問會有什麼其他衍生費用，再計算是否合乎預算。

- 記錄拍攝工作表，與攝影師商量攝影的時間與地點（棚內或外景）。

- 條列出所需要的總務或雜務支援，任何所需的事物，從交通車到滑鼠。有時業主也許會提供所有的支援，有時需要自行購買或租借。如果是複雜的攝影場景，最好先畫出小型配置，來檢驗是否有所疏漏。

- 考量背景：拍外景時，是否需要申請許可證明，或是背景會出現不美觀的畫面。在棚內時，要重新畫背景布幕嗎？如果地板會進入畫面，會呈現什麼效果？

- 如果拍攝的工程浩大，也許要雇用專門的助理人員來支援。例如，要拍攝目錄，可能就需要有專責的工作人員，重新設計與搭設室內的佈景。

- 如果借用某人的房子作為拍攝地點，要先確定有足夠空間放入所需的器材。

- 棚內攝影時，攝影師可以完全掌控燈光與拍攝作業。但是，出外景時，就須事先了解當地狀況。

- 如果使用模特兒，要先選角。可以從模特兒經紀公司選人，或是自行應徵人選。至於服裝部分，有時模特兒可以自備，有時需要另外準備，無論如何都要事前溝通。化妝與髮型要模特兒自行處理呢？還是有專業造型師來打理？

- 如果要拍攝餐飲類的照片，會需要家政人員與食物造型師，讓菜色與造型看來迷人且可口。

- 電腦輔助特效與影像合成。一部複雜的汽車，可在電腦中合成處理兩張照片（但仍需實地拍攝才有照片）。

⬆ ⬆ **非滿版（non-bleed）的圖象**。雖然圖片相當大，但同時還是讓其他的元素也能展現視覺的力量。

⬆ **滿版出血（full-page bleed）的圖象**，創造出視覺「火花」，這也是為什麼需要謹慎的使用滿版，例如放在首頁。

沖洗照片是讓光線透過底片顯現在感光紙上。當光線愈強地照入感光紙，所顯現的影像就愈深。舉例來說，黑色的外套在底片上是白色的。這會讓光線大量的通過，因此，在相片紙上就會顯現出黑色的外套。在曝光之後，使用化學藥品來做顯影與定影的工作。

➡ **簡略的記要**。特別是照片花費昂貴時，進攝影棚之前要預先準備好小草稿。

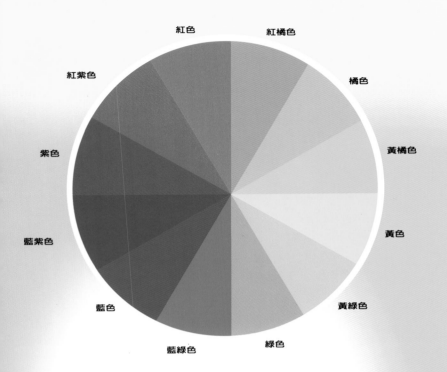

紅色　　　　　紅橘色

紅紫色　　　　　　　　橘色

紫色　　　　　　　　　　黃橘色

藍紫色　　　　　　　　　　黃色

藍色　　　　　　　　　　黃綠色

藍綠色　　　　　綠色

第一章	設計的語彙
第二節	色彩
單元 1	**色彩的定義**

實際上來說，有數千萬種顏色可供設計師使用，而配色方式有無限的組合方式。設計師必須瞭解色彩的分類與色相的名稱。色彩可用三種完全不同的方式來形容。

相關單元：　印製過程　P126

◀色相環說明原色（primary）、二次與三次色。原色包括：紅、黃、藍三色。二次色（secondary color），是由兩種原色混合而成，包括：橘、綠與紫色。三次色（tertiary color）是由原色與第二次色或任兩個二次色混合而成的，包括：紅橘、黃橘、黃綠、藍綠、藍紫與紅紫色。

◀減色原色。這些原色使用在印刷上，包括洋紅（magenta）、青（cyan）、黃（yellow）三色。加色原色混色時產生白光，而減色原色混色時，則產生黑色。

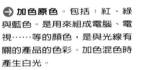

➡加色原色。包括：紅、綠與藍色。是用來組成電腦、電視……等的顏色，是與光線有關的產品的色彩。加色混色時產生白光。

色相、明度、彩度

　　單純的顏色，如紅色或藍色，稱之為「色相」（hue），這是顏色一般的名稱。單一的色相有多種顏色，可以從淺色到深色，這稱為「明度」（tone）。在電腦中，明度是以百分比來表示。因此，10％的明度，該色相看起來會非常淡，而90％的明度，色相顏色則濃。如果色相只是顏色本身而沒有任何明暗變化稱之為純色。顏色會因不同的亮度產生變化，稱之為「彩度」（saturation），是指色相的濃度，可由高彩度到低彩度，或是從明亮到晦暗。其他的色彩專用名詞是有關配色組合。最好的協助是色相環，它清楚顯示全部的顏色，從紅色到紫色都有。

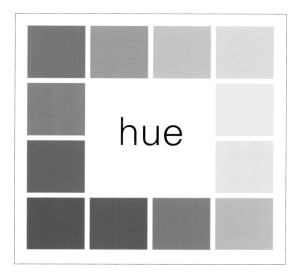

← 色相(Hue)是用來分辨、稱呼不同的顏色，實際上是顏色的名稱，例如紅色、藍色。

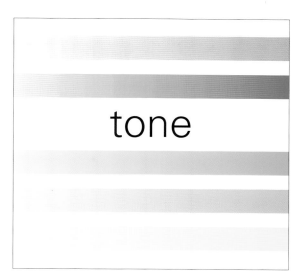

→ 明度(Tone or Value)是色彩相對的深淺。某個顏色加上白色為淺色；若加上黑色則成深色。

減色的原色

螢幕上的加色系統將於30頁中討論。但是，印刷上使用的就是減色系統（因為每個印刷的顏色都是由白色減色而來，如果將三原色混色則會產生黑色）。色相環展示出原色。減色系統的原色有紅、黃、藍三色。二次色（secondary color），是由兩種原色混合而成的，包括橘、綠與紫色。三次色（tertiary color）是由任兩個二次色混合而成的。「全彩」（full colour）是指四色印刷，為了獲得所有的色彩，印表機使用青色（cyan）、黃色（yellow）、洋紅（magenta）與黑色（此四色為電腦的CMYK：K就是黑色，是關鍵色）為混色的基礎。其他用於設計元素的色彩，稱之為「實色」（flat colour）。在選用顏色時，應以全球通用的對色系統Pantone色票為主。

對比色是色相環內相對180度的兩個顏色，例如紅色與綠色。類似色則是相鄰近的兩個顏色，如藍色與綠色。前者產生對比的效果，而後者則是和諧的感覺。

以上說明了色彩在視覺上的名稱，接著便要分析配色。

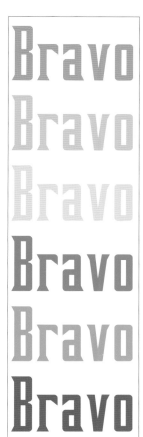

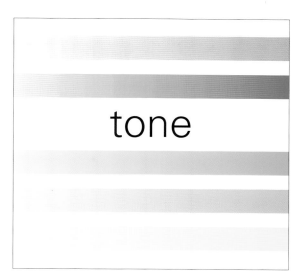

saturation

↑ 彩 度 (Saturation or Chroma)類似於色彩濃豔的程度。上圖中每個顏色都包括低彩度與高彩度。顏色可有相同的明度，但不同彩度。

← 色溫(Temperature)。色彩裡的黃色或紅色元素增加時，產生暖色的感覺。藍色是冷色。而綠色因為有少數的黃色在內，而顯得較溫暖。

前進色　　　　前進色

後退色　　　　後退色

 前進色／後退色。有些顏色會表現出前進感,有些顏色會產生後退感。如果想要造成視覺上向觀賞者前進,則使用紅色或橘色。藍色與綠色放在紅色旁邊時,則顯出退縮感。

 同色對照。「Bravo」這個字放在兩個不同的背景色上。雖然文字本身的顏色是相同的,但是兩個字呈現出的深淺卻不相同。

其他有關色彩的用語

- 前進色與後退色

 如果要求某人把一個盒子放在工作檯上,一是紅色、一是藍色,那個人大概會放在紅色工作檯上。因為紅色看起來離他較近(advancing),而藍色較遠(receding)。

- 同時對照(simultaneous contrast)

 人類的眼睛在觀看相鄰的顏色時,會傾向努力分辨出不同之處,而非找出相似處─視覺意象上,背景色會影響前景色。

- 顫動(vibration)

 對比色擁有相同的明度與高彩度,兩者會互相輝映,使彼此看起來更明亮。

- 重量感

 色彩有不同的「重量」。例如,要移動兩個相同尺寸的箱子,一個漆上黃綠色,另外是深咖啡色。多數人大概會選擇搬動黃綠色的箱子,因為看來較輕。一般來說,藍綠色與紅色相比較,藍綠色看來較輕,而紅色較強烈所以也較重。

 顫動。當兩個對比色並置時,觀賞者就會感受到視覺的顫動感。

重量感。黃綠色看起來較輕,咖啡色顯得較強烈與沉重。

習作

定義色彩

　　接下來的練習需要在電腦中完成。開一個橫向版面格式的新檔，將文字「super」以小寫字母，用「sans serif bold」的字體打在畫面上。文字長度要佔畫面寬度的2/3，並置中擺放。

　　然後，使用「super」這個字來做以下的練習，每個練習都要在新開的頁面上。

前進色（Advancing colour）。選擇兩個不同的色相，一個是文字的顏色，另一個為背景色。讓文字產生前進的感覺。

後退色（Receding colour）。重複以上的動作，讓顏色看來有後退感。

暈色（Tints）。選擇兩種不同色相的淡色，一個是文字的顏色，另一個為背景色。做出兩種不同的變化，一種較易閱讀，另一種較難辨視。

同時對比（Simultaneous contrast）。選用同一種顏色表現文字，將背景色改變，觀察文字顏色的變化。

類似色（Analogous）。選擇兩個顏色來說明類似色的組合。

互補色（Complementary）。選擇兩個顏色來說明對比色的組合。

前進色

後退色

易閱讀的顏色

同時對比

類似色

互補色

對比的問題。左圖是非常強而有力的平面設計，但是，文字的辨識度卻受到限制。因為紅色字體印在暗色背景上。選用有色字體印在主體畫面上，且又有強烈明暗對比的情況下，通常容易產生問題。色彩的對比與閱讀辨識度兩者需要有所妥協。

退縮。綠色與紫色在白色字體下向後退縮，這是設計師要強化的概念。

平面設計者要有一項認知，那就是作品是要被觀眾閱讀的。色彩如何被感知、辨識度有多高，在螢幕上看與印刷成品也是不同的。

螢幕或印刷用色？

螢幕上色彩的作業是加色系統，由紅、綠與藍色光構成。當三者混合（或被加在一起）則產生白光。印刷用色則是減色系統，是色料放置在白紙面上。混色時，是在白色中減去反射光而產生黑色。

這兩種系統，對設計師與業主來說會產生兩個問題：第一，螢幕上的顏色永遠都比印刷品來的明亮。設計師與業主都會誤解，以為印刷出來的色澤會與螢幕上所見的顏色相同。第二，設計師設計完成作品後，以電腦列印的稿件做簡報時，業主會誤以為那就是印刷後的顏色。不幸的是，彩色印表機所列印出來的顏色，其色彩的準確性與傳統印刷是不相同的。有時候業主會退回簡報的列印作品，因為不符合他對色彩的要求。要避免發生這種情況，設計師在做簡報前，要事先調整色彩明度後再行列印，讓顏色看起來更接近印刷後的顏色。

色彩的封閉性。黃色與白色若對調，文字會難以辨識。

相關單元：閱讀性與辨識性 *P84*
強調與排序 *P88*

➔ **辨識性**。雖然海報上使用 serif 字體（有時有色的標題會發生一些問題），但是，整體的辨識性還算可以。暗色的背景顯出強烈的對比。

◄ **單色的氣氛**。辨識性從相近的灰色遞減到黑色。顯然的，有時候設計師會打破規則創造某種情境與氣氛。

⬆ **字體反向凸顯可能會產生問題**。如果背景是深色，字體是黑色時，會比白色字體顯得退縮。

列印時，也會發生色差的問題，噴墨式印表機與雷射印表機的色澤就不相同。電腦軟體，如 Photoshop 與 QuarkXPress，在色彩的表現上也會不同，即使是用相同比例的混色與配色。最後，紙張也會影響印刷顏色的效果。印刷品之亮面處理，顏色會比霧面來得濃豔。

此處提供設計師最好的建議是，確定業主了解色彩方面會產生的差異，並小心的選用顏色。如果這類的情況事前沒有謹慎的考量，印製時就會出現問題。

色彩的辨識性

辨識性是指閱讀事物時的清晰程度。許多因素會影響色彩的解讀，基本上端視觀看色彩的實體環境。例如，閱讀環境的燈光效果，會影響螢幕與印刷品的色彩辨識性。試著比較在昏暗光線下與太陽直接照射時，螢幕上的色彩有何不同。觀察街上大型看板上的海報，投射燈照射與否，其色澤是十分不同的。

除了閱讀環境外，辨識性也會受選色、印刷的背景色、字形與字體的大小、以及影像等的影響。字體、字形及其辨識性將在第48、84頁討論。一般而言，背景與主題是對比色，辨識性最好，例如，紫色（最接近黑色的顏色）在白色之上。在相同的白色背景上，主題影像的顏色越接近黃色時，其辨識性則逐漸降低。另外一個會影響辨識性的因素是，當主題與背景是類似色的搭配時。對比是辨識色彩的關鍵，所以要善於應用色相環。最佳的辨識效果是，紫色影像在黃色的背景上。而最難辨識的則是，紅色或橘色影像置於紅色背景中。

為什麼在某些場合，特定的顏色總是比較討好或是比較合適呢？因為在歷史過程中，顏色早已令人產生某些特定的聯想，而且這種聯想多半是源於大自然，當經過數千年的時間，這些聯想已經根植於人心。

↑**紅字**。在上圖裡，文案字意的本身即自行建議使用紅色。紅色字體在黑色背景中戲劇性地凸顯出來。

有許多關於色彩心理學的資料可供設計師查閱與使用：這類知識主要應功歸於如威爾·漢奧斯華德（Wilhelm Ostwald）的努力，他是一位諾貝爾化學獎得主。他在第一次世界大戰之前即著手研究，為什麼某些顏色的組合討人喜歡或令人討厭。他的研究是希望能找出色彩次序的法則，繼而導出以下的結論：人們對顏色有情感的反應。奧斯華德提出從心理學的角度來了解顏色，才能有效的將色彩應用在產品上。所以我們需要探討色彩在語言、標誌、不同的文化、宗教信仰裡的功能，以及它如何造成情感的反應。

相關單元： 速寫本與意象看板 *P52*

←↓**安全的色彩**。這兩個有關「安全」的設計是為建設公司所提的案子，兩者展現不同的設計方向。藍色背景與字體，反射出小孩的藍眼睛，暗示著危險的感覺。相反地，黃色突出於小孩之前，創造出張力感。黃色也產生警告的聯想。

色彩的文化

智慧、記憶、經驗、歷史與文化都會影響我們對色彩的接受。這並不是說每個人是以不同的方式接受顏色。而是說因為心理與文化背景，人們潛在地會對色彩有些微不同的認知。在所有的社會裡，顏色都會隨季節、政治、環境與性別意識而具有不同的象徵。當然，不同文化會賦予色彩不同的意義。例如，黑色在西方工業社會裡是喪葬與死亡的顏色，但在中國與印度白色象徵死亡。在汽車還不普遍的社會中，紅燈並沒有「停車」的關聯。在19世紀時，綠色是砷的毒藥聯想，然而到現今，綠卻成為春天與環保意識的代表。

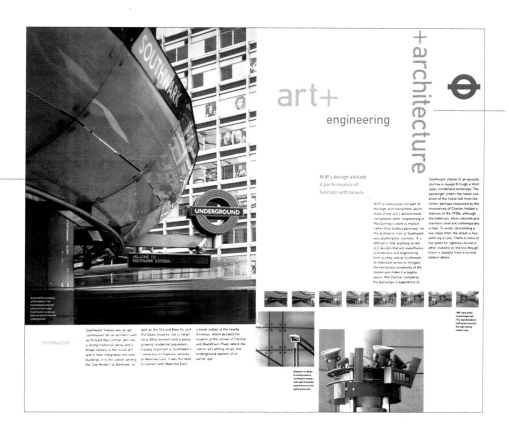

art+

engineering

+architecture

MJP's design attitude
A performance of
function with beauty

大型的黑白照片，讓地鐵的紅色標誌成為整張海報的焦點──畫面上最受矚目的物件。

字體採用強烈的顏色，呈現出頁面基本的色調。使用原色，再加上強而有力地水平線與垂直線來安排標題，這兩者都支持著一項事實──這個案子結合了藝術、建築與機械三大要件。

在美國，如果想寄信，會不自覺的在街上尋找藍色郵筒。但在瑞典或英國，有人會告訴你尋找紅色郵筒。以上種種例子告訴我們，色彩的意義會因時空的改變而有所不同。如果身處國際性的設計業裡，就要察覺到各種的文化差異。

色彩的情感與語彙

雖然色彩有地方性的差異存在，但某些顏色似乎擁有世界共通性。紅、橘與黃色會刺激「溫暖」的感覺──可以激發興奮的、刺激的、喜悅的、健康的與前進的情感。而其對比色，藍色與綠色則顯出冷靜、平和、安全與低潮的感覺。

⬆ **金屬色**。海報上的文字「architecture」與「art」採用粉紅色與黃色──用暖色系與人性相連結──而藍色的「engineering」則與功能、機械的認知相關。

⬇ **玩火**。紅色與邪惡的連結在此生動地表露無遺。字形則刻意設計成地獄火焰的形狀。

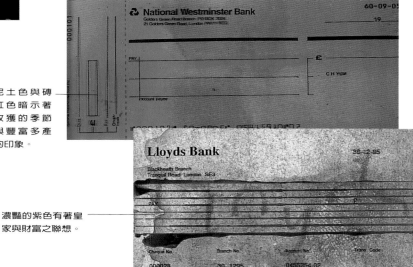

採用黃底白字時，標題字形要放大，避免不易閱讀的問題。

⬆ **太陽的顏色**。黃色具有某種程度的溫暖感，反應著建築物基本上是庇護的所在。

⬅ **危險的信號**。在心理上，紅色連結危險、黃色連結警告，這兩個顏色在這張海報上表現很好。另外，黑色背景也協助創造出強烈的對比。

⬇ **金錢的色彩**。這是銀行的支票，設計出不同氣氛。紅色與咖啡色的組合形成溫暖與豐裕感；紫色則表現出貴族或奢華的意味。哪一個設計比較合適呢？

泥土色與磚紅色暗示著收穫的季節與豐富多產的印象。

濃豔的紫色有著皇家與財富之聯想。

暖色系會增加體溫、提高血壓，而冷色系具有放輕鬆的效果。紅色系會向觀賞者前進，藍色會退縮。不只是色相會影響我們對事物的觀感，在不同向度的明暗與彩度也是如此。設計上明度相近的顏色組合看起來會有模糊、曖昧或內省的感受；而深色的設計會激發夜晚、恐懼或神秘感。高彩度的顏色是充滿活力，並具有動感。

　　其實色彩是根基在人的內心；我們時常用顏色來形容情感：「他氣得臉色鐵青」、「我覺得很憂鬱」（blue），以上是一些簡單的例子。

色相的試驗

開啓 A 5格式，將畫面分成
四個不等的區域，進行以
下練習：

1、選擇三種色相，組合成
　　暖色的構成。打出文字
　　「temperature」放在剩
　　下的區域。

2、重複上面的練習，這回
　　選用冷色系的顏色。

3、再作一次相同的練
　　習，但是文字改為
　　「tranquility」。

色彩的意義

紅色

具有火焰的聯想。具有張力、顫動、前進與激烈的
特質，強化男性張力，刺激血壓升高。絕對與愛
（紅玫瑰）、性感的、慶典（聖誕老公公）與幸運聯
想在一起。紅色負面的關聯包括邪惡、革命（紅
旗）、官僚（紅色警戒線）與危險。

綠色

有春天、年輕與環保意識的聯想，同時可讓人保持
冷靜（是醫院最常使用的顏色）。綠色不會造成眼睛
的壓力，也許這也說明了為什麼觀看風景會覺得很
輕鬆舒服。帶綠的藍色是最「冷」的色彩，負面的
聯想包括嫉妒、嘔吐、毒藥與腐敗。

黃色

與太陽和光線有關。黃色是色相環裡最高的光度，
因此也是明度最高的顏色。因此，黃色常被用來當
警戒色。黃色也特別容易被辨識，尤其是在黑色背
景上。雖然黃色也有病態（黃膽症）與懦弱的聯
想，但基本上是快樂的顏色，象徵著太陽、黃金與
希望。

藍色

與天空、水與、亮相關，某些文化裡藍色象徵著靈
魂。清晰、冷靜、透明感的特質，使人聯想到疏
離、和平與遙遠。藍色負面的意義包括不景氣、寒
冷與內向自閉。

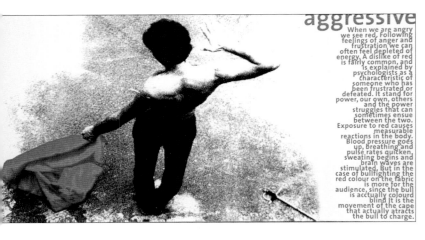

思考平面設計的概念時，首先要問的是：視覺構想所要傳達的訊息是什麼。色彩要能對此訊息的意義與情感產生貢獻才對。整體的氣氛會是安靜平和的，或是充滿動感的張力？顏色可以是靜默與保守的，也可以是冷酷與倉促的，更能用來表達情感。類似色的配色—在色相環上相互鄰近的色彩—創造出和諧的情緒：舉例來說，黃色配綠色具有柔軟的視覺效果。對比色的配搭—色相環上對面的色彩—會有移動與震顫的效果：如紅色與綠色的組合，產生直接、激進與主導的意味。

↑ **紅色布料**。紅色字體在深色的對比背景內，激發出急迫性的情感。紅色斗篷具有引發憤怒的聯想，使得整體的構圖產生更強的張力。

↑ **淡色**。此處使用的色彩使原本有趣的標題設計方式更加強化。紅色與灰色有著強烈對比，同時又有了這兩色較低彩度的色調，造成了使用其他色相的錯覺。

→ **強烈的色彩**。這本《卡通畫學習指南》採用了強烈、明亮、能抓住視線的顏色—熱門的題目、熱鬧的設計。

也許你想在設計上表達幽默或是諷刺；或是想選擇能表達寧靜的顏色。使用相反的顏色（很鮮豔的紅色）可以強化原先構想的顏色。無論色彩的組合是前衛的或保守的、安靜或喧鬧、緊張或放鬆、神祕或明顯，學會色彩的語彙，將能更有效地運用它來達成設計構想。

正確的比例

另一個在決策過程中需要注意的事項是色彩比例。例如，採用對比色時，使用小量的鮮紅，會比紅色與綠色比例相同的畫面來得有衝擊力。更重要的是，如果用相同彩度的紅色與綠色，兩者放在一起會產生不愉悅的視覺效果，因此要在彩度與色調上做變化，以避免上述的情況。對比時常是關鍵所在。如果使用份量較多且彩度較低的綠色，配上高彩度的紅色，紅色就會更明凸顯。用類似色時，由於色彩的顫動感較弱，比例相同則無妨。

色彩的選用從來都不是隨機的。以一位設計師來說，所選用的顏色都要具有強化版面與視覺的衝擊力。

標題文字壓在內文上的做法，使內文在設計感的衝擊下被犧牲。

文字說明疊放在裁切的人像圖片之上。

內文要能使標題字顯得更加有趣，不能產生負面影響。

完整的影像，沒有放置任何文字在上面：利用原色統一畫面，同時又能作多樣性的表現。

⬆ 星光的色彩。設計師使用原色來創造強烈對比，同時又能顧及畫面的整體感。

⬅ 色彩的文本。多樣的色彩反映字體多樣性的造形。色彩不只是讓設計迷人，同時也傳達意義。

⬆ 和諧的構圖。類似色的配色組合，使合成影像具有統一地效果。

⬅ 色彩的衝突。這是另外一個對比的範例。黃色與深藍色是十分強而有力的對比，暗示著「哈姆雷特」劇中人物的內在衝突。

　　了解色彩繁複與潛藏交錯意義的設計師，更能在設計構想上探索創意。如果在色彩的選用上，有強烈的預設立場時，便會阻礙對顏色的選擇。要注意色彩間的相互關係，探索能營造出不同情緒與心理反應的構成。

　　當今的設計師十分幸運，可運用電腦軟體所提供幾乎是無限的色彩組合。印刷設備與技術也大大地改進，可以製作更複雜配色的產品。但是，太多的選擇與工具，也會造成新問題。只是為了有色彩而使用顏色，有時會造成反效果。有時單一顏色，會比許多色彩更有效果。

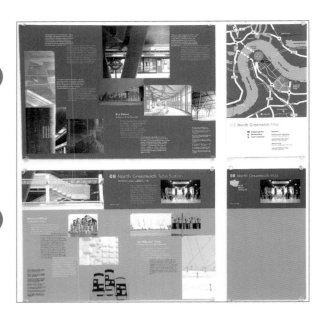

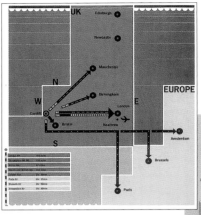

⬇ **三度空間感**。不同彩度的橘色用來強調柱狀圖的空間感。

⬆ **顏色代碼**。顏色是構成地圖最佳的工具。上圖可以清楚地看出，歐洲各城市間的距離與交通時間。

⬆ **協調的色相**。上圖的簡介中，地圖上的橘色與藍色，與淺色的方格呼應，因此有效地連結兩個畫面所傳達的訊息。

第一章	設計的語彙
第二節	色彩
單元 5	**資訊設計的色彩**

色彩在資訊設計（information design）的應用上是非常有力的工具，可以幫助觀賞者系統化地組織各種資料。心理學家已經證明，我們會最先看見的是物件的顏色，其次才是形狀與細部，因為色彩是描述事物，引導視線最佳的工具。

系統是指囊括複雜資訊的一組流程—地圖、指標、區域、結構或網頁，而顏色是將資料組織、分類很有效的工具。結構複雜的建築物，例如醫院，需要一套指標系統，讓人們易於辨識方位。顏色是最清晰的工具，幫助人們選擇正確的去向。現在許多大型購物中心的停車場，也都用顏色來劃分停車區域—購物之後讓顧客容易記住停車的位置。世界最著名的地圖之一是倫敦地下鐵，由工程師哈瑞·貝克（Harry Beck）所設計。他用各種顏色來標示不同的路線，旅客在地鐵車站內，很快就可以分辨所要搭的班車。這是最原創的設計典範之一，後來就被廣為應用在世界各地。

許多應用顏色的傳統方法是出現在財務報表上。比如財務收支表上記錄負債的欄位以紅色標示，所以才有「赤字」這個用語的產生。收支表至今保留這個習慣，來分別每年的交易金額。目錄與書籍通常也會用不同的顏色來劃分類別、章節，使讀者易於翻閱。

相關單元： 強調與排序 *P88*

圖案工具。色彩是處理圓形圖表或其他圖表理想的工具。可快速辨別不同的圖形。

明顯的色相。這份簡介用顏色表達不同的國家，讀者可以快速而有效地辨識其上的資訊。

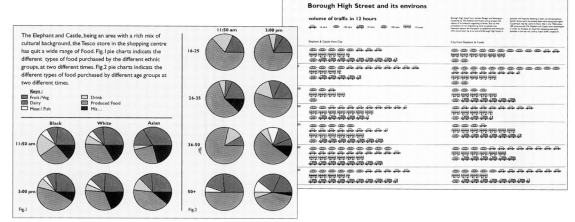

The Elephant and Castle, being an area with a rich mix of cultural background, the Tesco store in the shopping centre has quit a wide range of Food. Fig.1 pie charts indicates the different types of food purchased by the different ethnic groups, at two different times. Fig.2 pie charts indicates the different types of food purchased by different age groups at two different times.

Borough High Street and its environs

volume of traffic in 12 hours

有色的字母用來區分價格。

淡出至灰色。圖表本身不需要顏色，此處利用灰色的格線形成黑線資訊的對比。

1930年代《企鵝出版社》（Penguin Book）首先於倫敦推出平裝版的圖書時，便以鮮豔的橘色做為書籍的背景色。這個顏色很快地成為其「認同色」。不久之後，出版社再度推出不同系列的書籍，稱之為「鵜鶘」（Pelican），則使用藍色。顧客很快便能以顏色來分辨不同的書籍系列。利用視覺與色彩的連結，將一段內文區分成幾個區塊，使用不同顏色來顯示文案層級的重要程度。設計師可以用黑體字突顯重要的部份，其他內文則用不同的顏色。眼睛可以快速地抓住重點。

網頁的設計師利用顏色來幫助人們快速地瀏覽架構。顏色可以幫忙辨識最需要優先執行的動作。使用顏色最經濟的做法是，用色紙將不同的物件做區隔。在有色的物品上印上另一種顏色，形成有趣的視覺組合，也協助讀者辨識不同之處。

習作

地圖設計

設計簡單的地圖，標示由家裡到最近的圖書館或車站。在地圖裏加上任何喜歡的記號。可以包括：街道名稱、公車站、教堂與商店等。這項設計只使用黑色與白色。接著用相同的地圖，但各種顏色呈現記號。從這個小型的設計案中，即可得知，顏色對資訊的設計是多麼重要。

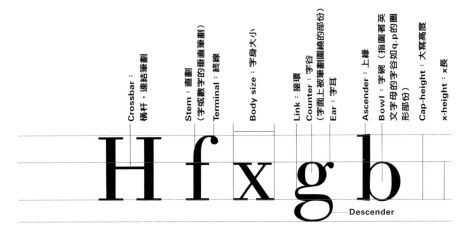

Crossbar：
横杆，連結筆劃

Stem：直劃
（字或數字的垂直筆劃）

Terminal：終線

Body size：字身大小

Link：接連

Counter：字谷
（字面上被筆劃圈繞的部份）

Ear：字耳

Ascender：上緣

Bowl：字碗（指圓著英
文字母的字谷如q, p的圈
形部份）

Cap-height：大寫高度

x-height：x長

Descender

字母結構的名稱。字母的每個部分都有專有的名稱。

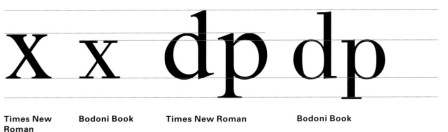

Times New Roman

Bodoni Book

Times New Roman

Bodoni Book

「x長」的衝擊力。「x長」指的是小寫字母x的高度，決定字型的視覺尺寸。x長的大小因不同的字形而變化：例如Bodoni Book字體x長較低，而Times New Roman的x-height較高。但是，兩者字體之寬度是相同的。x長較大的字體，其上緣與下緣較小，而x長較小者則相反。

第一章	設計的語彙
第三節	字體簡介
單元 1	**字形的構造**

字體的形象很容易被視為理所當然，但是，要從清單中挑選出合適的字體，需要對視覺有相當的瞭解，而且要經過審慎的考量。在你開始字體的設計之前，先觀察每個字母的字型，評估其代表的意象與風格：想像將字體放大百分之百（這很容易在電腦螢幕上執行），再檢視它們的形狀與造形。如果你選擇以字母本身來作設計，你一定能用字體設計出有趣的版面。

字型（letter form）

明瞭字母的造形結構，是了解不同字體的基礎，更可以讓設計師選擇與使用現今多種的字體。當討論字體時，相關的用語包括x長（x-height）的尺寸或字谷（counter）的尺寸。這些用語會關係到字體的設計與視覺的表現。能夠比較各種字體在上述這幾點上的區分，才能了解字體基本上的相異，之後始能判斷何為合適的字體。

相關單元： 字形的選擇與說明 *P80*

➡️ **襯線（serif）字母**。一般來說，serif有三類：bracketed、hairline slab或slab bracket。要辨認字體時，最好的開始是學習如何分辨不同的serif。頗受歡迎的Caslon字體有bracketed serif，Bodoni Book體則有hairline serif，而Glypha字體則有slab serif。

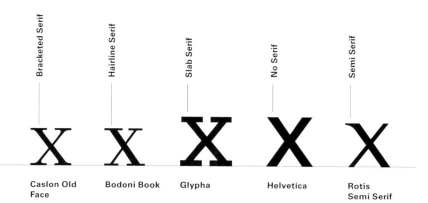

Bracketed Serif — Hairline Serif — Slab Serif — No Serif — Semi Serif

Caslon Old Face — Bodoni Book — Glypha — Helvetica — Rotis Semi Serif

⬅️ **sans serif**與**semi serif**的字母。對於sans與serif在文字的印刷上，何者較易閱讀，仍然在爭論中。而數位的字形系統，則開始引介semi serif與其他字體的混合版。

⬇️ **圓弧（Stress）**。Stress是指字母的圓弧部位，即是粗細圓弧轉換之處。筆畫粗、細的傾斜度。它可以是垂直的，如Bodoni Book體，或是傾斜的，如Caslon字體。

O O O
Caslon Old Face — Bodoni Book — Glypha

⬅️ **字谷（Counter）**。指的是字母所封閉的區域。它會因字體的不同而產生不同的大小。而字谷較小的字體，在頁面上看起來較暗。

小妙方

- 要記得字體與圖畫都能傳遞視覺的訊息。
- 字母應如插圖或圖表一樣，被視為獨立元素。
- 可以利用背景反白與明度上的變化，來調整視覺的效果。

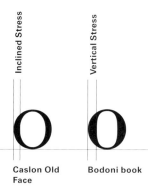

Inclined Stress — Vertical Stress

Caslon Old Face — Bodoni book

d d p p
Futura — Helvetica — Times — Century

O O O O
Roman — Italic — Condensed — Expanded

⬅️ **加底線（Underlying structure）**，只有在斜體（italic）、壓縮或延展的型態下才會出現。並非每種字體都有這種變化，其好處是可用來定義不同的訊息。

⬅️ **贗品(Imposter)**。千萬不要用Quark中的尺規來修整字體，因為這會造成「混種」的造形。如果可能，盡量使用斜體(italic)或粗體字(bold font)。

| X : 46 mm | W : 50.325 mm | △ 0° | ➡ auto | ... 55 Helvetica Rom. 120 pt |
| Y : 181.297 mm | H : 44.703 mm | Cols : 1 | | P B I U W Q S K K |

科技的進步讓字形的設計與印製的選擇，提高了許多困難度。因為，數位化字形在創造上相對的容易許多，所以在市面上就出現無數種的字體。其中有一部分最好是不予採用，因為除了「新」以外別無好處。當然，數位化字形在使用上仍然會產生爭議，它們也許看起來不同，或具有實驗性：這是使用它們的理由—例如，用在一份前衛的雜誌上。但是在一般的狀況下，最好選用大眾化或古典的字體。選擇字體的條件要合理，不能只是因為它看來不一樣或是有新鮮感。

主要的專有名詞

有關字體的用語超過25個以上。雖然不需要全部都知道，但也要明瞭其中基本的部份，以用來做字形上的視覺判斷。有些原則性的用語是用來分辨字形的相異處，包括：x長（x-height）、襯線（serif）、字谷（counter）、下緣（descender）、上緣（ascender）與字母的圓弧（stress）。其他的用語包括：弧環（loop）、馬釘（spur）、全線（tail）與接環（link），這些雖然有趣，但不如之前的來得具有影響力。

◀ ➡ ⬇ **傢具展的海報設計。** 圖中的海報與內頁之設計，顯示出有時只要使用簡單的字母，就可以明確的表達設計的主要概念。簡潔的sans serif字形用來創造出近乎抽象的圖案，有趣地與其他造形、圖像結合。

字體說明書

假設需要設計一份字體說明書提供初學者使用。說明書的主旨在於：以有趣的視覺效果來說明字體及相關的專有名詞。

利用現有的字體加以放大或縮小、裁切成區塊或者做任何改變─任何能夠幫助讀者了解這些專有名詞的方法均可。採用兩種顏色，用其中一種來強化說明，使兩種顏色均能達到最大的功效。每頁至少有三個專有名詞的解說。請從以下的專有名詞選出一些來進行設計：x長（x-height）、字高（cap-height）、字身大小（body size）、字谷（counter）、serif、上緣（ascender）、下緣（descender）、字碗（bowl）、基線（baseline）、括弧襯線（bracketed serif）、橫杆（crossbar）、終線（terminal）、接環（link）、字耳（ear）、髮線（hairline serif）、直劃（slab、stem）。

可以使用這幾頁裡的字形來進行演練，格式的尺寸是210mm見方的正方形。請在電腦內執行這個練習，共有三個設計步驟與一個製作的過程。需要不同的設計步驟的原因是，在使用電腦進行製作之前，讓自己充分地探討設計的發想。本頁範例是一些學生們按照此設計說明所製作的。看看他們之間有多麼不同的詮釋。

操作的步驟

1. 分析所獲得的資訊，並確定自己完全了解所有的專有名詞。選擇你所要設計的部份之用語。
2. 儘可能地探討各種設計的構想，利用小插圖或一半大小的尺寸來畫設計草圖。在此階段，要讓設計愈戲劇化愈好，同時要保持一致性。
3. 接著以全尺寸畫出設計圖。使用道林紙或西卡紙。
4. 關於色彩的考量。每個元素的顏色相同或不同？或是要用極少數的顏色？
5. 在進入電腦作業之前，先準備好手繪設計圖。電腦裡的設計，必須呈現手繪稿的旨趣。

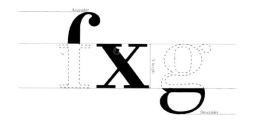

⬆ **強調**。保持簡單的設計，只填滿所要說明的部份。這位設計師成功地運用視覺傳達出意義。

➡ **字母「a」**被分解成數個單元並且放大。將完整的字母也納入設計的一部份，更清楚第傳達意義，同時也喚起人們對字母結構的注意。

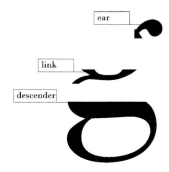

⬆ **有效的利用主體與背景的空間**，為簡單的黑、白對比意象帶來強大的衝擊力。但是，斜線的設計會干擾所要傳達的說明，讓人容易誤以為有「下降」的意思。

⬆ **留白的空間**。一個有趣、但不太成功的例子。眼睛受到留白的干擾，只看到缺少的部份，反而不注意顯示的部分。

⬆ **色彩**。顏色可以做更有效的運用。上圖的設計不夠強力，視線被下方與右邊的白色所吸引，而沒有注意到有關字母構成的說明。

多數的情況下，版面都會包括一連串的圖片、圖說與文字，不是出現在標題，就是出現在內文裡。用實務的名詞來說，標題的字級大小會在14pt以上，而內文通常在5pt到12pt之間。文字的間距通常會配合標題與內文，主要是依據字形、級數與行間距離（每行的寬度）來決定。也要決定間距（字母間、文字間與行間）的大小，最後要由眼睛做判斷。

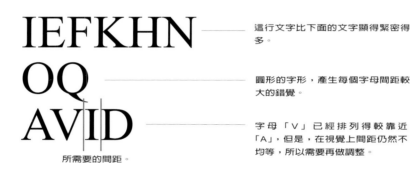

IEFKHN —— 這行文字比下面的文字顯得緊密得多。

OQ —— 圓形的字形，產生每個字母間距較大的錯覺。

AVID —— 字母「V」已經排列得較靠近「A」，但是，在視覺上間距仍然不均等，所以需要再做調整。

所需要的間距。

Theilowercaseiiiisiaigoodiguide

字與字之間的距離，傳統上是以小寫的「i」之寬度為準則。

t o o m u c h l e t t e r s p a c e

在字母之間的間距太大，看起來有些怪異，也會干擾閱讀。

字母的間距

本單元的主題，在於尋求標題與內文的文字間距能達到視覺上的相等。對讀者來說，在閱讀時，間距的一致性是很重要的。因為，當我們閱讀時是直接轉化文字的造形，而非一個個的字母。在文章中，如果字母的間距是不等的，我們的眼睛會受到空間的干擾，無法分辨文字的造形。當文字的級數放大時，不相等的間距也會等比、突兀地放大，需要設計師的修正。使用大寫的字母時，這個問題會特別地明顯，因為，它們以十分複雜的造形組合在一起。字母若有垂直的筆劃，如「I、J、E、F」，放在一起時，其間距就需要比圓形的字母（O、Q）或有斜線筆觸（A、Y、W）來得大。所有的桌上型電腦，都有這項調整字間距與行距的功能，能單獨增加或減少字元間距。字形設計師已經校正某些明顯的間距問題，例如，「A」與「V」放在一起時。當使用無限組合的羅馬拼音時，問題仍然存在，舉例來說，當「A」與「V」出現時所減少的空間，在同一個字裡的其他字母，也必須配合調整其間距。

使用小寫字母時，以上問題的困難度就會降低，但調整仍有其必要，特別是使用較大的級數時。要建立一個具體而快速的規則是很困難，然而，字母要是太靠近、幾乎黏在一起時，會影響閱讀的舒適感。同樣地，小寫字母的間距太大時，也是會造成相同的問題。當然，為了達到特殊的設計效果，額外或背景字母可以插入小寫或大寫字的中間，但這是例外的情形。一般來說，電腦已經設定好的內文字間距，通常都不需要再調整。電腦軟體的字形設計師已計算好在不同的字形與大小間的視覺空間。無論如何，要壓縮字體永遠都需小心地執行。即使已經設定好的距離，在每行結尾的文字內，些微地增加或減少間距，在視覺上可以加強空間段落最後的相等感。讓每個文字都可以完整的呈現，避免在一行的末端留下落單的字母，也就是所謂的「吊尾」。

相關單元： 頁面排版程式 *P62*

THERE STOOD ARCADES OF STONE THE

STREAM HOTLY ISSUED WITH EDDIES

WIDENING UP TO THE WALL ENCIRCLING

ALL THE BRIGHT BOSOMED POOL THERE

THE BATHS WERE HOT WITH INWARD

HEAT NATURE'S BOUNTY THAT SO THEY

CAUSED TO FLOW INTO A SEA OF STONES

THE HOT STREAMS

⬆ **反向的字母**，創造出戲劇化的效果。在此主題的字母稍微重疊，雖然破壞閱讀的辨識性，但是，卻增加影像所顯示的不祥預兆之意象。

⬆ **誇張行間距離**，可以強化戲劇性效果，增加文本的重要感。

文字之間距

在段落上，文字與文字之間的距離，是以小寫的「i」之寬度為準則。任何比這個間距大者，將會造成閱讀上的困難，正如之前所討論的。所以，最好不要輕易更動已經預設的文字間距。

在文章內的文字間距，需要小心的考量。字形的風格在此扮演重要的角色。對於連續的閱讀性，有兩種主要的版面設定：左右對齊與靠左對齊。左右對齊的是每行文字的左右兩邊都對齊尺規；文字的間距將會有多種的變化，因為文字會被強迫拉寬以適合兩邊的尺規。

With justified setting, that is, alignment on both the right and left of the measure, the word spacing will vary because words are pushed out to fulfill the requirements of the measure. Herein lies the problem. The space can become excessive, particularly if the chosen measure is too small or the typeface too large. The result is often bad word spacing, which can cause "rivers" of space to run down the page

⬆ **沒有 H（連接符號 hyphenation）與J（左右對齊justification）**。左右對齊的排列，會產生未被分割的文字，產生造形上的區塊。很容易就能看出多餘的間距所引發的問題。

Hyphenation can be adjusted to even out the words spacing as far as possible, and avoid ugly spacing. Hyphenation specifications are sets of automatic hyphenation rules that you can create and apply to paragraphs. You can specify the smallest number of characters that must precede an automatic hyphen (the default is 3), and the minimum number of characters that must follow an automatic hyphen (the default is 2). These controls do not

⬆ **有連接符號**可以減少多餘間距的問題。

With ranged-left setting you have the decided advantage of being able to space words consistently – the inherent difficulties of justified text can be avoided. For this reason, many designers prefer this style, though problems of legibility can still arise. As mentioned earlier, style of type also plays an important part in the amount of word spacing to have. Percentage adjustments can be made within the hyphenation-and-justification (H & J)

⬆ **非左右對齊**。當使用靠左對齊時，多餘的間距消失了。沒有文字被分割，縮短的行寬產生崎嶇不平感。

然而，內文在此情況下也會產生問題。空白的部分可能會過多，特別是邊界太小或字體太大的情況下。其結果會產生不良的文字間距，因而產生頁面「河流」狀的空白。不過，使用連接符號便足以解決多數文字間距的問題。

當選擇靠左對齊的版面時，就有平均分配字間距的好處—左右對齊所產生的問題就可避免。因為這個理由，許多設計師多採用此種版面，然而閱讀辨識性的問題仍然會發生。如同先前提到的，字體的風格扮演文字間距重要的角色。在左右對齊的版面設定裏，有問題的文字或字母，可以利用QuarkXpress（編按：一種排版軟體），根據百分比來調整加寬或縮小間距。一般的情況下，靠左對齊的版面是沒有文字的連接號（除非欄寬太窄），因此就會發生每行的長短不同。

NEWYORKPROCLAIMED

V.S. PRITCHETT

⬆ 此標題並沒有文字間距存在。如果採用不同的色調，這種設計是可行的。

行間距

行間距（leading）一詞是由傳統的鉛版印刷衍生而來的（印刷者會將鉛條放在兩行文字之間），延伸為字體行間的距離。設計師常需要重新調整標題的行間距，而非依賴預設的數值。這是非常重要的，特別是使用小寫字母時，會包含許多不等的上緣（如k、d）與下緣（如p、q）。當上緣與下緣同時出現在標題時，常會造成視覺上的衝突，而在內文時則不會產生這種狀況。標題行間距的調整，並沒有明確的規則可遵循，只是簡單地發展出視覺上的均等，就像有句話說，「讓眼睛引導你」。換言之，每一次都要重新調整標題的行間距。

⬇ 上與下。太多的行間距（如下圖）會破壞閱讀的辨識性，同樣地，行間太小（如最右圖）也是個問題。

Let your eye be
your guide in
assessing the
amount of leading

Let your eye be
your guide in
assessing the
amount of leading

Let your eye be
your guide in
assessing the
amount of leading

調整間距

- 開一個信件或A4格式的新檔案，鍵入標題「BOSTON'S RAILWAYS IN CRISIS」，用60pt字級的sans serif體。不要調整任何間距。
- 列印出來，將你認為需要做間距調整的地方做記號。
- 再回到電腦上做調整。
- 列印調整後的標題，與原來的做比較。

⬆ **圖案的衝擊**。可以使用有意誇張的效果來設定標題字的間距。

⬅ ⬇ **故意加大字母的間距**，可以將讀者的視線引至設計裡，同時強化文字的意義。

例如，設計師常會使用比文字高度較小的行間距，這會讓部份的設定產生強烈的視覺動感。

在間距的設定上，要達到視覺的一致性都須經過審慎的考量，要考慮的包括x長、行長與字體粗細，這些都會影響間距，也都是需要學習的。這部分在閱讀辨識性的單元（84頁）內會深入地討論。

字體的應用上絕對性的規則並不多。任何的案例中，對字體、標題的重量感與間距的選擇，都受相關因素的影響。相同的事實也發生在字形的大小上：字級數的多寡是衡量字形大小的絕對數值，但是，即便相同大小的字形看來也會十分的不同，因為字型大小會與其他因素互相影響—圍繞在四周的空間、其他文字的大小、標題的重量感……等。重點在於，增加字形大小會有強調造形的作用，提供焦點吸引讀者的目光。

標題與大寫

確定文本內各段落重要性的優先次序後，就要將其轉化為合適的字形大小。如果有不同層次的大標題與小標題，在視覺上試著將之分隔。例如，最大的標題也許是48pt，次要的則是24pt。任何在尺寸上太接近者，會使讀者發生分辨上的困難。

有許多種放置標題的方法來改進設計的視覺感受。將一行字或一個字分離成不同的部份，或是同一個標題上使用不同大小的字型，這些都能夠創造動感。例如，冠詞與連接詞（如the、a、and或or等）可以較小，而讓重要的字有更多的空間。這個技巧可以讓標題設計更緊湊，雖然這需要三或四行的空間來達到目的。

字體表現某種特殊的功用時，就必須是大的。雜誌的刊名（masthead）、讓駕駛者觀看的廣告看板、報紙的標題—全都企圖抓住讀者的視線，所以它們在眾多的競爭者之間，必須「大聲吶喊」以求取注意力。

⬆ **將各種尺寸與顏色的字體重疊在一起，創造出精神迷亂、喧鬧與慌張的感覺，同時也是強而有力的溝通工具。**

➡ **統一。尺規與大小不一的字形組合，整合了整個標題的感覺。**

相關單元： 字形的選擇與說明 *P80*
強調與排序 *p 88*

52.Summer Special Edition.

SPIRIT

The Naked Truth
A glimpse at the Erotic Minds of our Generation

The Ultimate Aphrodisiacs
Tantric Sex Tangles
Hormones, Health and Happiness
Lovely Latinos and Tempting Transexual in Rio
Sustenance to Improve your Sex Drive
Take the Silk Route for Erotic Massage
World Champion Kickboxer John Lawson
An Erotic Interlude with our Favourite Physician
All that's New in Mind, Body and Soul
Sex for the Next Millennium
Architecture with an Enviromental
In Sites to find Sex Online
The Great Art of Spoken Words

Spirit Magazine No.52.99 £2.95

◀ **刊名會**叫囂著引起讀者注意力，通常字形放大都是為了這個原因。要特別小心安排字母的間距，因為在較大的字形裡，任何的不均等都會變得很清楚。

▶ **分隔文字**可達到視覺上的動感，如果按照音節分割，更能強化或扭曲意義。

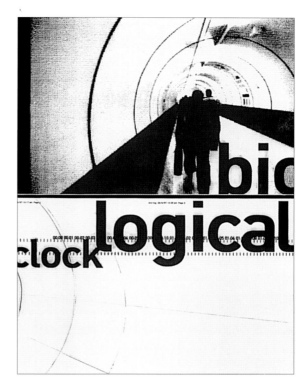

bio
logical
clock

　　另外一個用來展現標題元素的方法是首字放大。這個技巧歷史悠久，是從早期的手寫印刷演變而來的，利用純裝飾性的字母來引發讀者的興趣。統一感有絕對的關鍵性：字首放大後的下一個字母，需要緊跟在旁，否則看起來怪異並有損閱讀性。

字形即意象

　　長久以來設計師就明瞭文字不僅包括意義，其本身也蘊含著美的力量。的確，只要想想現今有多少的字形可供應用，再加上顏色、量感、造形與間距的變化，字體本身確實可用來表現繪畫。但是，只有在某些情況下或字形大到某個程度以上，才有此可能。Black Letter Gothic的字體會引發恐懼與神秘的氣氛，就像吸血鬼的圖片一樣，效果十足。而標題的字形選擇，就某些情況來說，是要表達所營造的氣氛，每種字形都有其個別的特性：Garamond Italic是優雅的、Franklin Gothic是很有威勢的、Meta具流行感、Helvetica雖然無趣但卻很安全。

Torem ipsum dolor sit amet, consectetuer adipiscing elit, sed diam nonummy nibh euismod tincidunt ut laoreet dolore magna aliquam erat volutpat. Ut wisi enim ad minim veniam, quis nostrud exerci tation ullamcorper suscipit lobortis nisl ut aliquip ex ea commodo consequat.

Horem ipsum dolor sit amet, consectetuer adipiscing elit, sed diam nonummy nibh euismod tincidunt ut laoreet dolore magna aliquam erat volutpat. Ut wisi enim ad minim veniam, quis nostrud exerci tation

◀ **首字放大**。字首放大的字母，可以將導讀者的視線引到文案開始之處。你可以設計要放大多少個字母，以及要佔去幾行的空間。

Eorem ipsum dolor sit amet, consectetuer adipiscing elit, sed diam nonummy nibh euismod tincidunt ut laoreet dolore magna aliquam erat volutpat. Ut wisi enim ad minim veniam, quis nostrud

Porem ipsum dolor sit amet, consectetuer adipiscing elit, sed diam nonummy nibh euismod tincidunt ut laoreet dolore magna aliquam erat volutpat. Ut wisi enim ad minim veniam,

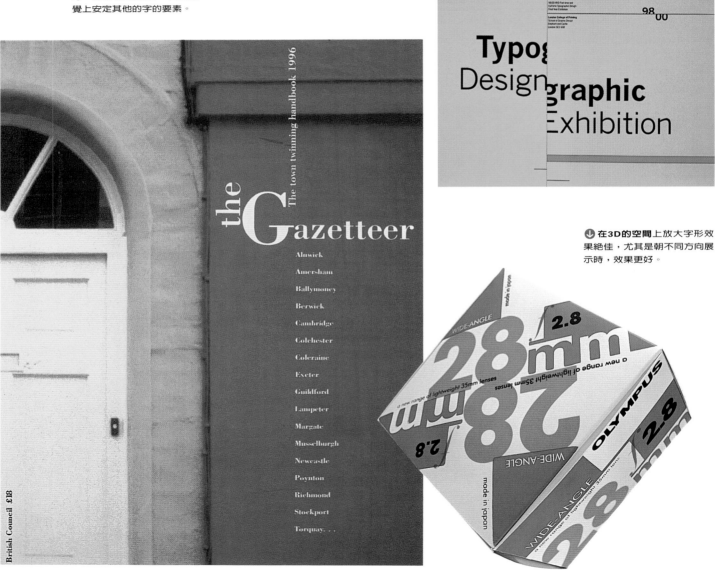

重新排列文字也是另一種創造張力的方法。

刊名中放大的第一個字母，除了吸引讀者，也是視覺上安定其他的字的要素。

在3D的空間上放大字形效果絕佳，尤其是朝不同方向展示時，效果更好。

設計師可以經由繪圖來創造氣氛，也能以字體「巧妙地繪出」標題、字形大小與量感。這個說法的理由是基於，我們的一生都被文字包圍著。孩童時期，就習慣文字的造形與意義，它已經成為我們的一部份。另外，字母有其天生的特質—可愛的造型已被設計師開發成熟。

瞭解設計史，可以幫助你在發展設計構想的過程中更具知識性。觀看約瑟‧慕勒‧布克曼（Josef Muller-Brockmann）、溫‧克羅威（Wim Crouwel）與菲力浦‧阿培洛格（Philippe Apeloig）的作品時，你就可以發現這些有天份的設計師，是如何探索字體的意象。通常他們依賴造形、量感與色彩來增添文字的意義。

設計海報會給你最大的自由，因為有一片很大的「畫面」讓人揮灑。可用大形字體來佔滿空間、朝不同的方向發展。另外，也可以將畫面分割成不同的區塊。當加入顏色時，你就握有最強的配方來達到動感的設計。

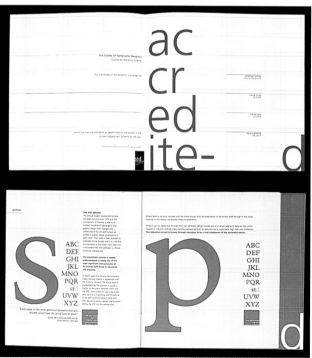

這是老生常談，但是，要讓事物表現精彩的第一步就是本身要有趣。所有的藝術家——畫家、設計師、作家、雕刻家、音樂家與編劇家——都將這個世界當成他們的發想來源，而他們對這個世界充滿了興趣。

→ 準備一本剪貼本，用來收藏剪貼、樣品及任何有趣的東西，成為一本自己的「發想目錄」，日後你將發現它的效用。

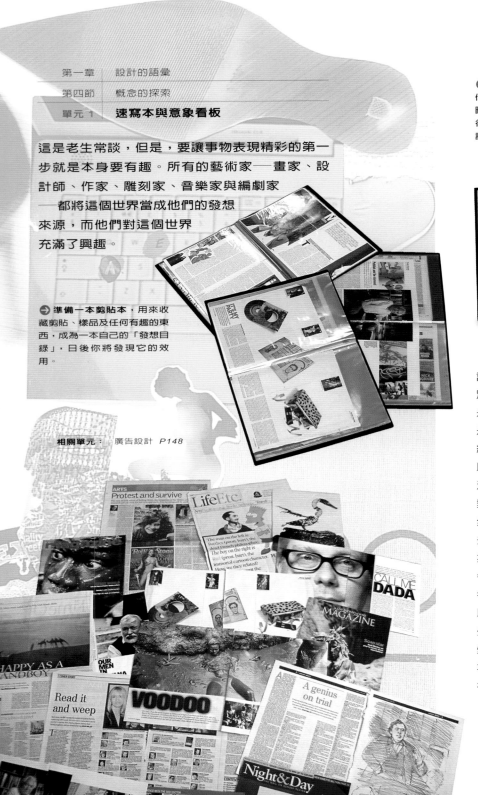

相關單元：　廣告設計　P148

⬇ → **記錄視覺日誌**可能會對你的事業產生極大的衝擊。下圖是一份隨興繪製的塗鴉，之後演變成著名餐廳的情人節邀請卡。

多數人的個人喜好通常都比較偏狹，但身為設計師就必須擴展視野，才能成功地與不同年齡、性別、職業與生活形態的顧客們溝通。學習分辨什麼是「自己喜歡的」、「只是存在」與「什麼是好的」是基本的技能。通常來說，不該每天都看相同的報紙，而是要看不同的報紙，或是每次看很多份來加以比較。相同的道理，看書也是如此。我們永遠無法讀完所有的書，但是，不要侷限自己只閱讀某個類別的書籍。那些關於平面設計的書特別危險！雖然書上會提供十分有用的資訊與指導方針，如果不去閱讀其他方面的書籍，將會得到反效果，讓你成為一位業餘的專家—然而你要的是成為一個原創者。所以，將雕刻、建築、食譜，甚至於是拳擊、考古學、旅遊與數學，列入你的書單——什麼都可以，只要它能拓展知識。同樣地，去逛各種平常很少出入的商店、藝廊或夜店。傾聽人們所使用的語彙，觀察他們對生活的反應與表現，這就是生活的本身，對每位藝術家來說，這就是最原始的創作題材；重點是，要不斷的觀察與吸收。

計畫性的記錄

身為人類，我們就是會遺忘日常生活的點點滴滴。有多少次你在午夜夢迴時，忽然靈光乍現，但是隔天早上就忘了昨夜的靈感？或是發現自己常說「真希望帶了相機」、「我很確定剛剛才看到某樣東西」之類的話？每一位執業的設計師─幾乎沒有例外─都會隨身攜帶某種可以記錄的工具。可能是速寫本、相機、錄音機、錄影機─任何與個人興趣有關的工具。這些紀錄差不多每天都要更新。設計師同時也備有收集資料的剪貼簿，雖然他們並不見得立刻知道，這些材料何時何地會派得上用場。

意象看板

意象看板基本上是用來做視覺的刺激，讓設計師可以將情感、氣氛與聲響轉化為視覺效果的工具。它是抽象思考的輔助，能協助建購設計的特質與辨認創作所需的要素。

當探索某個設計案件時，非常重要的是，不要完全依賴自己原有的知識與經驗。你需要對與該案相關的事物做研究。

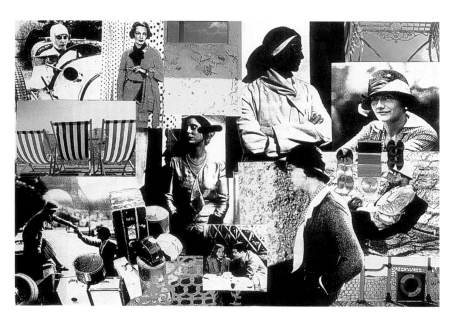

↑ **意象的啟發**。圖中的意象看板，結合不相似的主題包括海邊與舊時的服裝，設計師將其組合在一起，發展出一張展覽會的海報，其主題為「穿越喧鬧的20年代」（Travel in the Roaring Twenties）。

習作

意象看板：喜歡與不喜歡
準備兩張意象看板。第一張放些能表達自己喜好的物件。第二張放入表達自己不喜歡的物件。

← **紐約的故事**。收集意象看板的物件時，必須是準確的。例如，如果你熱衷網球，表現網球場會比網球明星從頭到腳的照片好。因為，球場會讓人集中注意力在球賽上，而非明星的本身。左圖裡，設計師很清楚地表達出他對城市音樂的喜好。

抱持著開放的心胸做資料研究，有助於增進知識，轉化為成熟的設計師。

這個方法可用在任何的設計案件中：建立一系列書籍的繪圖風格；展覽會看板的海報；企業識別系統的字形；廣告促銷活動的攝影風格。以上全部都與視覺的探討相關，因此，你應該選擇以視覺為基礎的物件。記住，不能因為視覺的品質無法完全以語彙來描述，就宣告它無效，特別是色彩。

首先，從收集任何可以激發相關設計的資料開始；也許是情感上的或實際的，例如顏色、有個性的字形、質感或是格式的比例──任何從書籍、雜誌與報紙裡找出來的意象。你必須決定何者是有用的。製作意象看板沒有法則可遵循，所要依循的是設計案件提供的方向，以及自己設定的規範。

實際上製作意象看板所需的時間可能不到一小時；如果你同時還在進行其他的工作，對某些案件來說，可能需要一個星期來收集資料。針對每個設計案件都需要重新製作意象看板，有時也可用來當做與業主討論時的跳板，特別當業主在描述設計案的困難與未定之處，而希望設計師能解決時。

將收集到的資料釘在軟木板，或用膠水黏貼在A1尺寸的珍珠板上，要讓看板容易攜帶。把所有的資料張貼在看板上的最大好處是可以一目了然，易於互相比較或連結。黏貼在速寫本上的功效會大打折扣，因為在翻頁的過程裡會產生視覺經驗的限制。

靈感目錄

本書中有位朋友提供了他個人的視覺日誌簿，內容包括再生的《滾石雜誌》（Rolling Stone）、哲學家羅蘭·巴特爾（Roland Barthes）與巴特·辛普森（Bart Simpson）的比較、海明威（Ernest Hemingway）的第一手生活資料、海地的巫毒文化、問笨問題的好處、畫家高更的大溪地生涯，甚至還有一篇描述發想本質的文章！

如果有任何事情引起你的注意力，畫下它、寫下它、拍下它，無論如何都要立即記錄下來。如此不僅會增進繪圖與探索的技巧，更會因為日積月累而建立自己的「靈感目錄」，它可以隨時拿出來應用，特別是在思想枯竭的時候。

有潛力的頁面。視覺日誌是記錄任何引起你注意的事物之極佳方式。它對捕捉「半夜想到的構想」是很有用的。用照片、繪圖來填滿視覺日誌，並為它加上封面與註解（左圖）。

標題：《易於建築》

標題：《如何製紙》（用一塊木頭當書）

標題：《如何瘦身》

標題：《如何殺死蜘蛛》

門牌號碼

街道名稱

當照片框置於白色背景時，形狀看來很好，有十足現代感的風味。

符號的城市

車站的標誌

形狀特異的照片框

當學生的時候，就要培養將概念表達在紙上的能力，其中包括草圖的繪製技巧。草圖又被稱之為塗鴉或草稿。學生常常會忘記此步驟，而直接在電腦上進行設計。一般來說，這會限制概念的發想，因為很容易受限於操作電腦的技巧。

最後定案的草圖仍然是手繪，現在可以用電腦來修飾。

↑ **正草圖**。這是從最初的概念經篩選、整理後發展出的修正圖。

← **最初的構想**。經由20分鐘的腦力激盪所設計的草圖，是為某藝術節設計的標誌。

如果能將原始的設計構想進行腦力激盪，並在過程中把最原始的構想，快速地記錄在紙上就更好。腦部、眼睛與手的連結動作是十分快速的，經由三者共同的作用，可以激發更多的構想。當頭腦正在發展初步設計概念時，它同時也開始整合設計案的各項元素，思考的腳步一直不停地往前邁進。雖然畫設計草圖需要繪圖的技能，但是在這類毋需精緻描繪的塗鴉裡，技巧是易學的。簡而言之，產生創意的「激盪」過程是設計概念的基礎。

。一旦在螢幕上完成某藝術節海報的logo設計後，即可做出不同的色彩組合。

設計草稿易於繪製，也能作出多種可能的變化。

Art and Technology....
presents.....
Richard L. Gregory
× × × × × × × × ×
× × × × ×× × × ×
Wednesday 31 October 2004
× × × × × × × ×
Saturday 13 November 2004
× × × × × × × × ×
Tuesday 16 November 2004
Carnegie Music Hall
× × × × × × × × × ×

　　一旦畫下構想，就能評估其價值。在此階段，才是使用電腦的時候。電腦可用來嘗試多種可能性，容許無限次變更顏色、字體與意象。繪製草稿沒有任何「公認」的大小，可以是很小尺寸的塗鴉。有人也許會覺得繪製1/2或1/3比例的草圖比較適合。具有繪製草圖的能力最明顯的好處是，向業主提出設計構想時，能快速地表達，也能同步作修正。

右圖中的海報，比草圖(上圖)的尺寸要大，此階段的草圖要包含更多的細節，以準備就緒，進入電腦作業程序。

Art and Technology...
presents...
Richard L Gregory
× × × × × × × × × × ×
× × × × ×× × ×,
Wednesday 31 October 2004
× × × × × × × × ×
Saturday 13 November 2004
× × × × × × × ×
Tuesday 16 November
× × × × × × × ×
Carnegie Music Hall
× × × × × × × × × ×

Taipei Summer Arts Festival
Saturday 24 July to Saturday 7 August

events include:
Film shows
Live theatre
Poetry readings
Art exhibitions
Live bands

 plus workshops in Printmaking, Sculpture, Pottery, Calligraphy
contact Festival organising team on 07919567572
email taipei@aol.com for full festival details

除了繪圖技巧之外，學習平面設計者還需要具備其他的工作技術，這也是手眼協調的一個表達。需要準備的工具與用具包括：用來度量與裁切紙張的鐵尺、紙板、剪刀、HB與2H的鉛筆（鉛筆濃淡的程度並未標準化，完全根據製造的廠商而定）、橡皮擦、紙膠帶與隱形膠帶、裁紙與削鉛筆的小美工刀、切割紙板的大美工刀。

⬆ **裁切。** 一定要用鐵尺與刀片來做裁切。把鐵尺放正，慢慢地用刀片沿著鐵尺的一邊劃下切線。

➡ **製作檔案夾。** 需要較厚的卡紙。首先，使用刀片畫出（勿切斷紙張）兩條平行線（兩線相距為鐵尺的厚度如圖1）再用膠水黏貼色紙，利用直尺與刀背將色紙推平在卡紙上。

相關單元： 包裝設計 *P174*

⬅ ⬇ **製作立體紙雕。** 放大後的尼爾・楊（Neil Young）的立體紙雕作品，能看出清楚的細部。仔細地研究其機制的結構，試著自己動手製作幾件成品。

此外，還需要塑膠切割墊，其被刀片劃的表面會恢復原狀。亦須準備立可貼式的膠帶，用於紙張與厚紙板之間，其可重複使用的特性可以增進工作效率。由於噴膠在封閉的空間內使用容易造成危險，所以在此不建議採用。

製作三度空間的模型

設計師常常需要針對特定的設計案製作立體的模型。設計目錄或摺頁尚屬簡單的動作，然而設計包裝卻需要更多的思考─對包裝而言，三度空間的立體模型是檢視品質的基礎。利用製作立體模型來試煉手工技巧。使用A4尺寸之250或300磅的紙板（請勿使用紙張，因為不夠硬挺）。在本階段暫時不要考慮任何特殊的結構與封口的細部，直到設計進行到生產的步驟。製作立體模型讓設計者能掌握基本造型、量體，並訓練自己計畫、準確丈量繪圖與切割之能力。在計畫時，要畫出三度空間的造型與平面的展開草圖，如此可以清楚的看出需要的片數、其相互的關係以及封口片的位置。這樣便能提早發現問題，節省時間與材料。設計本身就是計畫。

平面展開

　　製作一個尺寸高8公分、寬度5公分、深度5公分的盒子。仔細地畫出盒子的平面展開圖，將四片5×8公分的面在8公分處相連。將A4紙板橫放。在8公分的一邊用2H鉛筆畫出高度1.5公分的小長方形（記住，鉛筆線只是丈量與切割的導線）。在5公分的邊畫出5×5公分的小正方形。在5公分的各邊加畫1.4公分的小長方形。如此，就會有2片5×5公分的正方形為盒子的上、下面，4片5×8公分的長方形為盒子的高度。

　　6片1.4×5公分與1片1.5×8公分的小長方形，為盒子連結的黏貼處。在進行各個步驟時，都要反覆地檢視尺寸的正確性，以節省時間與材料。

折疊與黏貼模型

　　接著將平面展開圖由卡紙上裁切下來，折疊成三度空間的造型。有8×21公分是沒有用到的卡紙。在平面展開圖上，盒子的底邊會有十字形的缺口。為了增加盒子黏貼的強度，可以在盒子底部的兩端加上黏貼用的「輔助翼」，如此兩端便各有三片輔助翼（輔助翼各置於獨立的邊上，較容易黏貼）。再將折疊線畫上凹痕，便於折疊與黏貼。此時，必須要小心翼翼地進行，儘可能地精準。如此，一個立體的盒子即可供使用。

⬇ **模型**。製作立體模型的三個步驟。

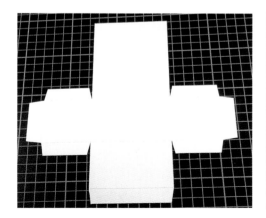

1 用300磅的卡紙裁出平面展開圖，並有黏貼用的「輔助翼」。

2 在折疊之前，先將展開圖摺出凹痕。

3 完成的盒子。可用電腦裡列印各種顏色與字體，貼在盒子上。

針對不同的市場需求，有關設計的電腦軟體也各有區分：印刷排版類；將傳統的印刷方式轉為電子數位化；新近加入的還有多媒體、網頁設計與及時通訊。

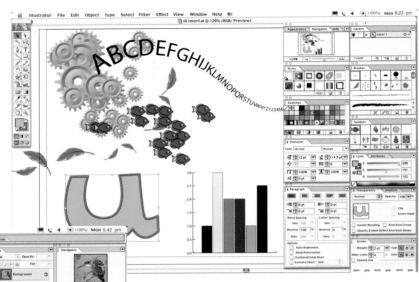

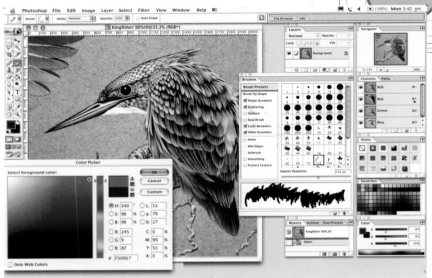

⬆️ **Adobe Illustrator**。這是另一個專業的領導軟體之一，以向量繪圖為主，提供功能齊全的工具箱，支援設計師與網頁設計師。

對專業的創作來說，佔據市場的只有少數幾款。由奧多比公司(Adobe)出版的有Photoshop、Illustrator與InDesign；Macromedia的Freehand與Dreamweaver。在排版上，具有專業的領導地位者，似乎非QuarkXPress莫屬。也有少數類似但非專業軟體可供使用。

市場上推出大量的應用軟體可供選擇，協助你製作出具有專業水準的作品。自然而然地，這些成品就會連結到數位出版。你可以以這些工具創作各種的出版品，從黑白的郵票到多色彩、多圖像的雜誌，或是從印刷的簡介到網站。

⬆️ **Adobe Photoshop**。稱得上是業界普遍可以接受的影像軟體，Photoshop提供眾多且功能強大的工具箱，幾乎能涵蓋所有的用途。專業的攝影師選擇它來編輯全彩與高解析度的影像。

如何選擇設計所需的應用軟體？該注意的事項包括：要創作何種出版品、如何發行、硬體的設備是否足夠或負擔得起，以及工作團隊的人員多寡。

對處於養成時期的設計師來說，市場上可能提供了太多的選擇，但是，至少需要選定一種排版軟體與繪圖軟體。攝影師、插畫家、數位藝術家或影像工作者多半使用Photoshop。而屬於純藝術繪圖的可用Painter，因其有類比傳統環境的畫筆與畫面。字形設計師與平面藝術家也許愛用Illustrator或Freehand。企業界與編輯設計者或許慣用排版軟體。

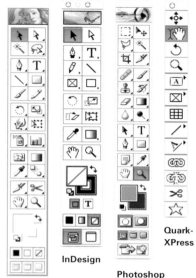

Illustrator

InDesign

Photoshop

Quark-
XPress

⬆ **工具箱**。以上四種軟體的工具箱,Adobe的三種工具箱則頗為相似,而Quark XPress顯然就簡單多了。

⬆ **Adobe InDesign**。InDesign是Adobe開發出來相等於Quark XPress的排版軟體。在兩者之間,InDesign則包含每個所需要的功能。

在相同出版業者旗下的軟體,都可互相支援。Adobe在價格與功能上都有迷人的選擇,而其Creative Suite裡著名的產品有Photoshop CS、Illustrator CS、InDesign CS與GoLive CS、Acrobat Professional與Version Cue。Macromedia的軟體也能彼此相容。不幸的是,對剛上路的新手而言,選擇套裝的軟體十分困難,因為通常需要使用好一時間,才能確認個人的喜好。

➡ **Quark XPress**。在西方的專業出版界,Quark XPress已獨領風騷10年以上。其實它並沒有太多的工具,而是有許多接受支援的功能。而在遠東地區,則有比較多人選擇PageMaker。

↑ → 紙上的原始構想。如果要使用排版軟體，先在紙面上清楚規劃版面，可節省許多創作與作業時間。諸如頁面的尺寸與邊界範圍等，都能一開始就正確地在電腦內作好設定。

直到最近，Quark XPress仍然被業界公認為是專業級的標準排版軟體。全世界都用它出版商業等級的產品，從報紙、雜誌到名片、電影海報。它是排版軟體之一，相似的軟體包括Adobe InDesign與Adobe PageMaker。

基本上，排版軟體可以在單一的文件裡組合、排列與並置多樣不同的元素，並且該文件可以立即列印。文件可以完全在軟體裡完成創作與製作，也可以在其他軟體裡創作後，再組合構成。

頁面排版程式有許多有利的功能，可以應用於印刷設計上：容易組合、排列與並置構成的元件；用簡單的技術完成複雜的功能；設計過程內能準確的操控字體與視覺，這些功能都有難以估計的價值。

基本概念

基本上，排版程式是架構在文字框或圖框的結構與操控上，其圖、文可由外部置入或程式本身來建立。一般的操作法是使用，圖片與影像多半由外部置入，而文字則在本身鍵入，未經編排的文字亦可經由文書軟體如Microsoft Word中置入。每件出現在Quark XPress檔案內的文件，都以方塊的形式出現，除了尺規與標線以外。文字與圖是頁面排版的主要構成元素。所有頁面的文字或圖片，都經由外部置入或在本身鍵入。

→ 行列對齊。排版軟體可以確保文句的行列、小標的間隔都完美一致。

A head		
Photoshop image	Illustration	Photograph
	B head	
C head Photograph	**B head** **C head**	Map
	Photograph	**C head**

⬆ **多頁面的文件**。以排版軟體排出版面構成。物件在其他程式裡製作——照片、表格、文案與繪圖——都是由外部置入，達到無接縫的效果。

長久以來，Quark就是業界的標準，設計公司與出版商已經對此做了巨額的投資。但是，它是單一的產品，而以今日的市場來說，逐漸形成複合產品的趨勢。因此，目前它遇到強大的競爭對手。InDesign是排版程式的新成員，挑戰Quark多年來的主導地位。論到商品的主要訴求時，InDesign與Photoshop、Illustrator共享相同的界面。而在物件、圖像與檔案的交叉使用上的便利性，更是Adobe的最大賣點。

一般來說，兩種程式都可以執行工作，實際上也還有其他的替代品。然而，專業的頁面排版仍以InDesign或Quark為主。

⬇ **文字繞環**。在文字上作變化是很簡易的，這讓設計師有更多探索的可能性。

⬆ **裁切與傾斜角度**。亦可探索字體不同的裁切方式與各種傾斜的角度。

現今我們正逢從類比式轉移到數位式的巨大改變。在可遇見的未來，傳統攝影媒介消逝的預測，將引發設計業界的疑慮。而科技的改變會如何影響攝影師、設計師與印刷的角色？

事實上，古老對光線與構圖的運用方式仍然存在著；所改變的只是攝影與儲存的方法。相對於每回都需要購買底片、放置在乾冷的環境裡、拍照、沖洗、應用、印刷與儲存時，數位影像只需購買一次的記憶體即可（能夠一再地重複使用）；拍照後只要下載與儲存即可。在使用與應用的過程，可以是任何時間、地點，只要使用者能夠讀取檔案；而資料也可以便捷地以電子郵件互相分享。

影像的完成

但數位影像有個尚未解決、有待努力的問題。如果底片刮傷受損，依然可以沖印照片、修片，但是，如果遺失數位檔案則是無法挽回的錯誤。例如，將影像儲存在電腦裡，而電腦硬體很不幸地受到嚴重的損傷，就會失去所有的資料。最好是利用外接式硬碟，製作一到二份的資料備份如：Zip、可攜式外接硬碟、隨身碟或燒錄成光碟片等，以備不時之需。

簡而言之，如果你的資料只以一種形式存在，那就等於完全不存在。在電腦硬碟裡保存一份，另外燒成兩套CD光碟片（但不要用貼紙貼在光碟片上），再拷貝一個使用中的版本，還要在工作場所以外的地方儲存一份。記得，每隔幾年都要重新再燒錄一次光碟片。總之，要保存備份。

◀ **電源**。因為數位相機不需要像家庭電器般巨大的機械組合，所以能夠做得小而輕薄。由於完全依賴電力來操作，所以電池的需求量龐大。

▲ **迷你印表機**。小型的印表機可直接與數位相機連結列印。

檔案格式

如果從事影像的相關工作，業界的標準軟體是Adobe Photoshop。雖然手上一直擁有最新版的軟體是好的，但基本上，任何使用Photoshop 6及其之上的版本，百分之九十五的工作都不會遇到問題。儲存檔案時，就要謹慎地選擇檔案格式以配合手邊的工作。

- PDS（Photoshop Document）：使用圖層時。
- TIFF：當完成所有的工作時，並合併圖層後。
- JPEG：希望壓縮後以附加檔案傳送時。

相關單元： 掃描 *P66*
影像的編排 *P68*

PSD與TIF檔在開啓與關閉時，檔案的品質並不會改變，但是TIF檔可用LZW來壓縮，降低儲存空間。然而要記得，它只能用Photoshop打開。

　　JPEG檔可被任何影像處理的軟體讀取，可在所有的電腦內開啓。它是將巨大檔案縮小空間的便利格式，然而卻要付出極大的代價。檔案的品質會隨著每回開關JPEG檔而遞減。如果只是用來寄e-mail或在螢幕上觀看，將JPEG檔存成極小的檔案是沒有問題的，然而若要列印，其品質與效果就會大打折扣。

數位像素與粒狀影像

　　底片是由上百萬的感光顆粒構成，接受光線時就產生作用。放大照片時，就會看見這些粒狀影像（film grain）。相反地，數位相機是利用感光晶片來儲存影像。放大數位影像時，會看見許多構成影像的小方格，即是所謂的像素（pixel）。如果相機的記憶體不夠大，就會拍到較小的照片；放大時就會產生模糊的結果。

↑ **像素**。任何數位影像都由像素組成。像素越高畫質越好，放大時品質才不會降低。

1

2

3

4

5

6

為何放大影像，會降低解析度？

1	2048 x 1536 pixels	15 x 11 cm	250 dpi
2	1200 x 900 pixels	12 x 9 cm	250 dpi
3	900 x 675 pixels	9 x 7 cm	250 dpi
4	450 x 338 pixels	4.5 x 3.4 cm	250 dpi
5	200 x 150 pixels	2.03 x 1.52 cm	250 dpi
6	100 x 75 pixels	1 x 0.75 cm	250 dpi

(dpi = dots per inch)

不同廠牌的掃描器雖然有不一樣的外觀，但基本功能卻都大同小異。本單元介紹掃描器的掃描過程，將以HP Precision Scan與Umax PlugIn Scan的軟體為範例來說明。其他的機器也會有類似的功能，但不一定支援相同的界面。

HP Precision Scan

Umax PlugIn Scan, version 3.3

⬆ **範例之掃描器的界面**。主要掃描畫面來自HP Scanjet與Umax 的掃描器。

掃描的主要對話框之視窗都會出現的基本功能：工作畫面、工具箱、選項、影像調整、明度與對比的控制、調色盤、儲存的說明（掃描尺寸）與預覽、掃描、取消等功能。如果可能，直接在Photoshop內打開外掛(Plug-in)的軟體進行掃描，這是最方便與快速的方式。如此可排除許多檔案格式轉換的問題、不必要的儲存與開啟檔案、可直接在Photoshop內處理或編排影像。以下即以此操作流程來詳述之。

基本的流程

最基礎的掃描流程如下：（在此為我們最原始的工作流程）

- 選擇掃描器由Photoshop/檔案/輸入 /「掃描器的名稱」。
- 即會出現掃描的對話框與選項。
- 如果不成功，重新再來一次。
- 如果需要，以最大的畫面預覽掃描。
- 選擇掃描的形式：繪畫品質、灰階或全彩，無論是反射稿或透射稿（負片或正片）。
- 預覽掃描。
- 選擇掃描範圍。
- 設定解析度。
- 掃描影像。

之後，掃描的影像會在Photoshop內出現。

不同種類的圖像

對大部份的圖像來說，可分為兩大類：原始圖像，直接掃描自原始的圖像如照片、幻燈片與底片。另一類為：第二圖像。如掃描已印刷的圖片。

透射的圖像 —— 正片與負片，除非它們是要製成印刷用照片，否則即列為原始圖像，掃描時不需太多的處理過程。

清楚、完整的原始圖像，在掃描過程裡所發生的問題較少。然而在掃描時，所要考慮的不是原始圖像，而是許多不同的來源。可能包含鉛筆畫、各種圖書或印刷品、照片，以及各類的表面處理。如亮面的表面常會造成某些掃描的最大問題 —— 反光。

掃描影像的銳利化

基於某些技術上的限制，經由掃描後的影像通常都需要一些影像解析度與色彩的調整。

相關單元： 數位影像 P64
影像的編排 P68

影像解析決定即將掃描的圖片之色階。RGB使用在全彩的原始影像；灰階用於黑白色調（照片與鉛筆畫）；最後，僅是黑與白的畫面（線條、地圖或圖表）則用黑白掃描。

「原始」圖像之銳利化

　　如果原始的圖像需要任何的銳利化（sharpen），可在Photoshop內濾鏡中處理：

- 進入濾鏡（Filter）／清晰（Sharpen）／遮色片銳利化調整（Unsharp mask）。這會打開未銳利遮罩的對話框。確定先前的選項。打開預覽視窗，觀看未銳利化前之影像。用放大或縮小功能察看影像。

　　至少進行下列一項步驟：

- 察看總量（Amount），並決定要增加多少對比反差。要有高解析度的印刷品質，通常會用150到200％。
- 察看邊緣的強度（Radius），來決定邊線的像素多寡會影響平滑。通常高解析的影像會建議用平滑度1或2。較低的數值，只會銳利化邊緣的部份。而數值較高時，其銳利化的範圍較大。其效果在螢幕上比列印後明顯，因為數值2在高解析度時影響之範圍較小。
- 鍵入高反差（Threshold）的數值，來決定整體的銳利化程度。

用RGB色階掃描。

以灰階掃描。

以黑白掃描。

影像解析度。使用高像素掃描，在輸出列印時會有較明確的細部，當要買掃描器時，至少需要600dpi的解析度。

用30dpi掃描。

用60dpi掃描。

用120dpi掃描。

用240dpi掃描。

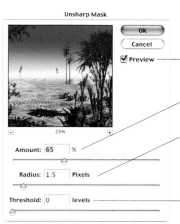

Unsharp Mask

OK
Cancel
☑ Preview ——— 預覽視窗觀看影像。

25%

Amount: 65 %
——— 利用總量（Amount）的數值來看對比反差的程度。

Radius: 1.5 Pixels
——— 用強度（Radius）之數值來看邊緣的像素及其平滑度。

Threshold: 0 levels
——— 用高反差（Threshold）來檢視整體銳利化的程度。

藝術家與設計師應用傳統的方法來創造影像，有些經過數十年甚至於上百年的演練──從鉛筆畫到油畫、到當代的空氣槍噴畫（一種Photoshop的視覺作畫技巧）。Photoshop是現代電子影像工具的極致應用，雖然它無法完全取代所有傳統影像處理技術，但是它在數化影像科技業界裡，確實發展了相當長的時間。

↓ ← ↑ **Photoshop的功能表**在蘋果電腦顯示的桌面，包括影像、選項、工具箱、圖層以及預覽可供使用的圖片。

今日Photoshop的功能已經比十年前早期的版本進步許多，它的主要功能在於影像的修正與處理。而Adobe加入圖層、描圖與繪圖的強大功能，Photoshop因而幾乎可完成所有的需求（至少可以模擬得出來）。最新版本擴大到可用於網頁設計，用Photoshop或其姊妹版ImageReady。

可做為高品質之影像、沒有太多的文字與頁數時，Photoshop是很好的選擇。Photoshop將傳統的繪畫技巧導入數位的功能，現在為許多專業之畫家與插畫者使用。新版本所增加的軟體美學技巧與列印功能，如噴墨、雷射之輸出，可用於藝廊的展示。

相關單元： 數位影像 *P64*

習作

在鉛筆畫中加入色彩

1、鉛筆畫

用適合的尺寸，將鉛筆畫掃描進電腦裡。掃描圖可與原圖大小相等，才能顯示所有的細節。把畫面內的範圍整理修正，外圍的背景可用遮罩所以不用修整。

2、複製圖

將鉛筆畫從背景移出並建立新圖層。在背景裡有原來的鉛筆畫是沒有關係的，因為背景將會被遮蓋掉。

3、增加輪廓線的遮罩

加上另一層的遮罩，用鉛筆與筆刷小心的畫出輪廓線的遮罩。將鉛筆畫的圖層效果設定從一般（Normal）改為色彩增值（Multiply）。

4、上色

打開要上色之圖層，並填上顏色。鉛筆畫的影像會在填顏色時被破壞，然而並非真正的消失，只是在不同的圖層工作而已。最後就會有完成的鉛筆畫之填色。

1

2

3

4

數位技術在傳統技法之外打開新的紀元，讓專業影像工作者探索新的領域。舉例來說：你不會厭倦不斷的修改畫面；畫面本身變得多樣化。數位畫面沒有絕對的尺寸，除了要具體的輸出列印時。可以無限制的重疊、組合、並置任何元素，毋需擔心無法更動。繪圖與刷色可順暢的交互應用，無所謂的先後次序。

如果有基本物件來自Illustrator，圖文框來自排版的軟體，而Photoshop的基本單元就是圖層。通常我們會看見一個圖層內的影像，而遮罩之功能在於組合其他圖層的影像。

最不需要圖層的情況下，攝影師也許會用一到二個圖層，來修整十分接近所要的結果之影像。一點點修飾、銳利化或顏色的調整是全部所要做的。另一方面，數位藝術家也許需要數十個圖層，有些包括基本的修正以及額外增加效果的。能夠流利的使用圖層，是操作Photoshop的基本技巧。

影像合成

上圖與下圖的圖層結構會比練習單元中的圖層更複雜、多樣。當圖層增加時，檔案會隨之加大。為了降低檔案過大所產生的問題，上圖影像分為兩個檔案來執行。大部分基本的元素，儲存與修正在第一個檔案中。隨著圖層數量加多，在此背景由8mb增加到43mb。直到最後完成的複合影像，分開建立儲存檔案是避免檔案過大的好方法。首先，「不要把所有的雞蛋放在同一個籃子裡」；第二，較小的檔案，工作起來比較容易。

⬆ **在photoshop內組合影像（montaging images）**。上圖中的小插圖顯示出影像的複合過程。大插圖則是影像組合完成後之圖像。

5

6

5、填出範圍以外

在填色時，畫出範圍以外是沒有關係的。因為，無用的部份會被其他圖層遮蓋過去。

6、完成的影像

最後完成的影像，按照基本的工作步驟完成，但是，並未群組以保留獨立性，可加入其他元素。

7、圖層顯示

所有的圖層如圖中所顯示的。注意除了最基礎的以外：色彩圖層、鉛筆畫層與輪廓線遮罩。通常某些修整與微調是需要的。它們完全在此顯示所有的過程。

7

Navigator	Layers
Normal	Opacity: 100%
Lock:	Fill: 100%
	Layer 4
	Shoes colour
	Shoes drawing
	Silhouette mask
	Pencil Drawing
	Layer 3
	Deckchair adjustment 1
	Background/colours layer

設計師對向量繪圖的要求，Adobe Illustrator軟體給了完整滿意的回答：它提供功能齊全的繪圖工具箱；製造符號與複雜的造形；轉換、複製圖像，更可以填色、筆觸、混合與遮罩。也能使用已建立之圖案工具、筆刷、符號來設計自己的物件。在工具箱內有超過百種以上的工具，滿足使用者「工欲善其事，必先利其器」的需求。

⬆ **Illustrator的影像**。Illustrator是提供向量繪圖與字形的優質軟體。也包括顯示點陣式影像（在上圖裡細長條所顯示的照片）。

⬆ **檢視作品**。在Illustrator內可用放大圖來進行字母、圖像的編輯。

⬆ **多重視窗**。在畫面內工作時，可開啟多重視窗進行編輯。作品可以在色彩或外框線來檢視。在本範例中，將放大的部份來進行填色，全圖來檢視編輯效果。

Illustrator提供簡潔、明確與連續輪廓線的繪圖功能，具有容易操作的界面。電腦繪圖可分為兩大類：點陣繪圖與向量繪圖（或稱物件導向式繪圖）。大部分使用Illustrator的圖像為向量式。向量圖像最大的好處是，當放大時影像不會改變其本質。Illustrator的檔案在改變尺寸、列印時，不會失真、模糊，此與Photoshop相反，當Photoshop內的影像放大到某種程度，就會出現點陣的鋸齒狀邊緣。

相關單元： 構成 *P14*

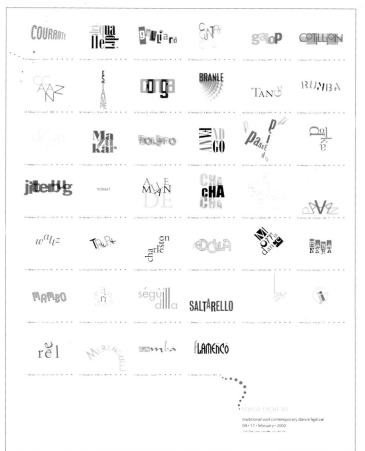

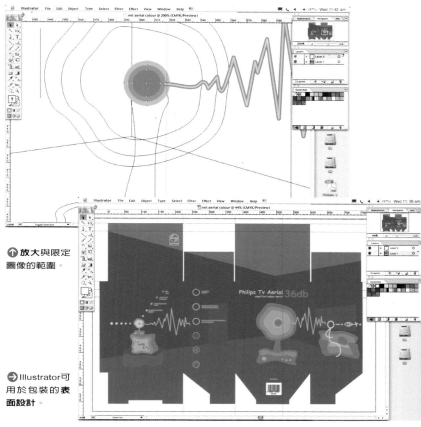

↑ 放大與限定
圖像的範圍。

→ Illustrator可
用於包裝的**表
面設計**。

Illustrator主要的設計單位是物件，簡單的說法
是，它可能只是線條。最複雜的情況下，是多重物
件的遮罩，包含不同的次級物件之多樣性組合，由
簡單的填色到漸層的色調明暗變化。通常都是有外
框線做填色。無論是簡單或複雜，都有多樣的變
化。以Illustrator的術語來說，外框線有物件範圍可
用來填滿。

以外框線界定物件的形狀，線條的繪圖也是
Illustrator的重要功能。利用工具箱內的各種筆形工
具與線條編輯，來修正、增加、剪去、構成角度，
都是學會操作Illustrator的基本技巧。

↑ **多樣化**。圖中的海報
出現各種效果與風格。

→ **點陣式影像與向量式
影像**。點陣式在執行高
倍數的放大時，會出現
鋸齒狀效應。

目前市場上販賣多種網頁設計軟體；有些要付費購買，有的則是免費。如果你可以上網，試著搜尋網頁設計的工具、軟體與程式。

　　網頁設計師有多種的網頁設計軟體可供選擇，Macromedia Dreamweaver是最受歡迎的選擇，其近期的版本功能大增。

　　Dreamweaver提供友善使用的介面，從初學者到專業的設計師，都有不同程度的功能可使用。本軟體提供許多直接套用的簡易樣版，也為那些喜歡自己動手編碼的人提供原始碼編輯視窗，以及許多「所見即所得」（WYSIWYG，What you see is what you get）的工具選項。

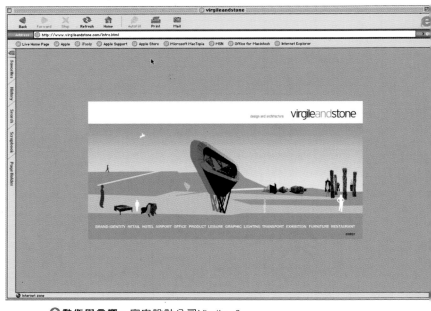

↑ **動作與音響**。室內設計公司Virgile & Stone（www.virgileandstone.com）的網頁是用Illustrator設計，再轉化為Flash。具有聲音與動畫的效果。

Dreamweaver的說明

　　雖然Dreamweaver有不同的版本，我們所要說明的是MX2004版—大部份在此解釋的功能，也存於較舊的版本。軟體可供Mac與PC使用，在此螢幕列印的說明是從Mac之OS10.3而來的。

　　Dreamweaver背後的基本原理是「所見即所得」（WYSIWYG）式的編輯。建立新的檔案，可匯入構件如桌面，之後即能放置文案與影像。每一頁都可以和其他頁面做連結，或連接到其他的網站。如果要在網頁內創造任何影像與按鈕，可使用Adobe Photoshop或Macromedia Fireworks來建立。

相關單元： 網站設計 *P166*

這是基本 HTML語法 頁面，以分列方式表現。在分隔畫面內，可使用原始碼與頁面。按其他選項，可轉換視窗。

本頁面的標題名稱，會出現在此處。

在「視窗」指令選項下，可顯示許多的「檢視浮動視窗」。

屬性檢示欄（WINDOW / PROPERITES）是最常用的視窗。它是「有條件」的瀏覽，因為它的功能會隨著你的工作內容而改變。本視窗可用來格式化文案。

設計者可用Dreamweaver加上伺服器的技術建立網路的連結，並利用多種選項功能構成具動感的網站。

Dreamweaver最新的版本被批評為不夠穩定、佔據記憶體（RAM）、遲鈍，雖然也有許多持相反意見者支持此軟體。然而最好的消息是，在購買前可使用試用版。察看www.macromedia.com下載30天的試用版，不妨試試看。

Dreamweaver的競爭對手Adobe GoLive CS是設計師的另一個選擇。它具備齊全的功能，如視覺界面、「所見即所得」（WYSIWYG）工具，同時直接與Adobe Photoshop、Adobe Illustrator與Adobe Portable Document Format（PDF）等檔案相容。換句話說，檔案在GoLive內工作時，可直接取用不必開啟另外的應用程式——如果使用其他的Adobe軟體，也有相似的界面。GoLive CS最大的缺點是沒有動感的支援，如果想要專精在這個領域的話，請用Dreamweaver吧！可到www.adobe.com下載Adobe GoLive CS的30天免費試用版。

BBEdit是HTML與文案的編輯軟體，只提供蘋果麥金塔電腦（Apple Macintosh computer）使用。比起GoLive與Dreamweaver，介面使用按鈕較少，因此，新手需要較長的學習時間。一旦熟悉BBEdit的使用後，能快速編輯與建構網頁。

⬆ **下載**。此服裝公司的網頁（www.knofler.co.uk）是以速度快為訴求。因為在主頁以外，其餘的頁面都是以Flash影片的檔案分開製作的。

符號表顯示出相關桌面的符號。如果桌面被選擇時，符號會亮起。

「＊」表示文件已編輯，但未儲存。在預覽之前要先儲存文件。

注意此「屬性檢視欄」如何作用，在工作視窗中拉出一個表格（插入／表格）然後點選之，可以看到「表格屬性檢視欄」也跟著呈現，在欄位中鍵入參數，可改變表格性質。

在桌面內插入影像，即改變「屬性檢視欄」（properties）的瀏覽，這也是提供多種相關畫面的選擇。

如果同時有Macromedia Fireworks軟體，就能在Dreamweaver內裁切、改變尺寸與編輯影像。

雖然主要的2D動畫製片公司已經預言,商業性的2D動畫將消失;仍然有許多2D動畫成長的空間,特別是在網頁的設計上。Macromedia Flash與其swf的檔案格式是網頁動畫的商業性使用「標準」,它具有壓縮、不受解析度影響的檔案特質,幾乎可以連結所有的網頁瀏覽。

當初Flash只是專為製作網頁上的簡易動態之橫幅標題欄,如今它已經發展成為多媒體與網頁開發的工具。它所提供的多樣化應用,是設計師之間最著名的軟體之一,特別是在最近,更是一種你希望具有的技能。

Flash為向量程式,如同Adobe Illustrator與Macromedia Freehand般,是非常好的動畫入門軟體,同時也能繪製複雜的圖案。此外,其他的向量圖檔也能直接置入Flash中,並可編輯。

⬆ **Flash**可以從大部分的電腦裡製作令人驚艷的「電子卡片」(e-card)。由於它的檔案小,就表示能夠即時以電子郵件,寄出任何「容易遺忘」但重要的紀念、生日卡。上圖中的「祝 一帆風順」卡,是由愛爾蘭的《卡通沙龍》(Cartoon Saloon)製作。電子卡也可用來當很好的求職卡片。

➡ **日本動畫**使用許多技巧來達成動態的效果,而無需繪製很多的圖案,大部份是經由鏡頭的移動。在Flash中是很容易達成的,使用動畫路徑與移動補間即可。

工具箱(Tools Palette)在影片內之創作與編輯的基本工具。

太空男孩圖像之起始點(Starting position)是時間軸裡第一幕的主要畫面。

動畫路徑(Motion Path)這個畫面在自己的圖層內,並控制圖像的移動方向。

時間軸(Timeline)所有在影片內的構成元件、圖層都在此控制。

移動補間動畫(The Motion Tweening)在兩個主要畫面之間的動畫顯示在此,同時控制屬性界面。

元件庫(Library palette)影片內所有的元件儲存在此。可從元件庫內取出並放置在場景上。

屬性界面(Properties Palette)在場景上不同的元件在此編輯。

位置(Position)太空男孩移動序列之最後的主畫面。

場景(Stage)藍色的區域是動畫發生的所在。灰色的區域是未使用元件的儲存處。

從草圖到完成的畫面

↑ 景物以手繪圖的方式表現。在此是單頁的圖畫，因為只使用單一背景與攝影角度。開始時畫面出現Potty Mouf由商店內出來，完成的位置也顯示。

↗ 原創的畫面，經過整理、重畫，製作出黑白的圖稿。圖案經由掃描並使用Adobe Streamline、Illustrator向量化。可使用Macromedia Freehand進行相同的工作。

→ 另一個黑色線稿的圖案，創作出來當關鍵位置之畫面。且以相同的工作流程將其向量化，在合併背景畫面。

延續至下頁 ▶

場景與時間軸

　　用Flash創作幾本動畫時，場景與時間軸是兩個主要的構成元件。所有的視覺構成元件都放在場景內，由時間軸來控制。時間軸以一格畫面為單位，每一個不同的動作都複製在一格畫面裡。這表示在開始之前，就要決定每秒鐘播放的畫面格數。一般的電影螢幕是每秒24格（fps，frames per second）但在網頁上大約每秒12格就夠了。

→ **使用Flash**。Broken Saints的原創作品是以Photoshop製作，這表示用Flash完成動畫製作後，將產生極大的檔案。無論如何，統一性的swf格式讓音響與動態，相容無間的融合讓Flash成為最明顯的選擇。

角色圖層。角色的圖像亦被向量化與著色，並以分開的圖層至入Flash裡。本圖層包括打開的門、行走路徑的光線，在背景內原有那扇門上的燈光。

背景。最新向量化的背景圖像，用Adobe Illustrator加上某些細部與著色。使用向量軟體的另一個好處是，可以創造或修改顏色。完成製作的背景置入Flash中，並設定有自己的圖層。

Toon Boom Studio是用來製作較為傳統的向量式動畫。在數位動畫軟體裡有許多的功能，例如USAnimation，但其成本很低。這是螢幕拍攝的畫面，顯示路徑（tracking）畫面如何行進。

攝影移動的方位以曲線來表示。可以改變曲線來修正。

紅色框線範圍顯示最後畫面的路徑。「路徑」：指攝影在畫面內移動以改變觀者的視角。

畫面的上半段。綠色線是前景的角色，另一條線顯示攝影角度在畫面裡移動的軌道。

↓ **最後一幕**是主角由陰影踏進前景的光線裡，在轉換成另一幕之前。當動畫全部完成後，音效可在後來加入。

↑ **簡化動畫的流程**。行進的路線並非實際上製作出來的。在75頁的Potty Mouf放置於合適的位置並加入時間軸，就模擬移動而不需要太多的繪圖來表現。像這類簡化動畫的技巧，不僅節省製作的時間，同時也降低檔案的尺寸並能在網頁上快速的反覆重看。

關鍵影格

　　跟其他多數的動畫軟體一樣，Flash也以關鍵影格（keyframes）來操作。這些指的是最極致變化的動作。在傳統的動畫製作裡，主動畫師會用鉛筆畫出關鍵影格，再由另外的繪圖藝術家加以修飾整理，再給其他人畫出中間的移動補間動畫。像這類簡單的移動方式，只要畫出開始與結束的畫面即可，中間的移動補間動畫Flash能自動完成。如果你移動關鍵畫面，軟體也會自動跟隨著修正。然而這個方法不適用於複雜的動作。

　　Flash最令人稱道之處是可用「動態腳本」（ActionScript）語言創造出包羅萬象的網站，至於線上遊戲的內容就更不用說了。

其他的選擇性

　　Flash是唯一向量式互動的動畫軟體。對有興趣創作對話較多之動畫，Toon Boom Studio是可選擇的工具。它相似於傳統動畫的製作方式，有交錯的畫面與多機攝影的景深。也有發音對嘴的工具，來對合脣形與說話的對白。

　　因為價格較低廉，具多功能動畫與網頁設計的功能Flash在市場上佔絕對優勢，而且對網頁的支援是無敵的。但如果興趣僅限於動畫，Toon Boom Studio是最佳的選項。也有其他的如cel、CGI與stop motion可供參考。

原理

與技術

到目前為止，我們已經討論過設計創作的一些基礎，如造形、色彩、初期的構想，以及各類創造圖象與字體的數位與類比式媒體。本章節的目的，在於建立一些能激發創意，繼而延展概念，並能成功地完成作品的方法。首先，再度討論有關字體的主題，但並不是探討一些基礎問題─字體的組成架構、間距與大小─而是討論設計師實務上的問題。比如，不同的字形各具哪些特質？哪些字體可以互相搭配？如何確定文案的閱讀性？何時使用裝飾、尺規與淡色視窗頁面的顏色變化？如何安排各層標題的先後次序？如何有效地將文案圖案化？

大多數設計師在確定字體時，都會考慮整體的脈絡，無論是設計網頁，還是印刷品，如書籍、推廣性的文宣品或雜誌。

在此將討論，作品如何在價格、目的與市場等的重要條件考量下，決定成品的正確版式與形狀。排版時，要建立易於操作的網格（對稱或不對稱）、適合的邊界，是讓圖片、文案、標題與大寫脈絡分明的基本架構。同時要學習如何建立節奏與對比，讓頁面表現視覺上的律動與活力。

像商業識別設計、廣告與包裝這些領域，其設計重點就是凸顯優異的原創概念。但是，延展概念還需要涉及許多深層的基礎作業，例如確定訴求對象與競爭品牌、具有研究開發優異繪圖的能力，此外，還要確認設計作品若要生產，是否有能力檢視設計確實的可行性，更能符合經濟效益。以上所有的主題，都會在第二章內闡述。

自從有數位造形的字體以後，設計師可使用的字形種類急速增加。實際上，要了解所有的字形也變得不太可能。當然，了解字體的歷史背景，有助於選用合適的字體。大體來說，現代的字形傾向運用於前衛的文章內容中，而傳統的則適用於古典文學。

在檢視字形選擇的因素前，讓我們先來看字體大致的分類。將字體分門別類是件複雜且瑣碎的工作，但有個簡要的守則，可用來辨認不同之字體，並了解其不同的功用。最大的分類有兩項：內文字體與標題字體，兩者均有其特定的選字標準。

內文：傳統、中庸與現代風格

基本上，內文是用來閱讀的，只能容許少數的干擾。某些serif的字形如Bembo、Garamond與Caslon，適合連續性的閱讀。因為通過了時間的考驗，這些字形已被視為是「古典」的，但仍然受到重用。Roman字形同時也被視為是傳統（Old Style）的風格，從16世紀有印刷術以來，就長期被採用。

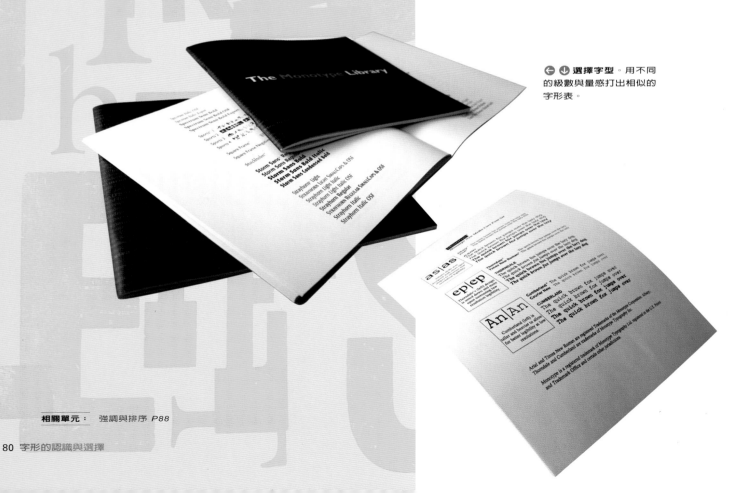

◀ ▼ **選擇字型**。用不同的級數與量感打出相似的字形表。

相關單元： 強調與排序 *P88*

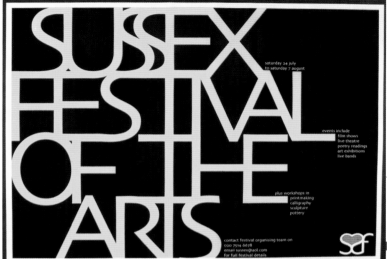

← **具動感的海報**。Sans serif字形是設計字母交錯的理想選擇。

↑ **slab serif字母**。強而有力地回應主題。

1930年代，為了配合當時熱金屬單色印刷系統，出現了數種新的Roman字體，許多古典的字形也因此重新變造。Times New Roman 與Imprint是本時期的最佳範例，又稱之為20世紀的Roman。接著，又加入了Germans Hermann Zapf與Jan Tschichold，以及1949的Palatino與1967的Sabon。當代的Roman有Minion與Swif，現在都已被數位化了。

另一組Roman字形被視為具有中庸風格。這類字形具有vertical stress、sharp與bracketed serifs，大部份字母筆畫的粗細程度是介於中間到高度的對比。最佳範例是Baskerville與Century Schoolbook之字形，它們吸取了深受書法影響的傳統字型的動感，但卻更具現代感，因為其結構基礎是建立在幾何造形上，而非筆的書寫。現代字形也有vertical stress，但筆畫粗細的對比有些唐突，具有細緻的水平橫線（serifs），但字母寬度較小（大部份是）。Bodoni是最早也最著名的例子。這三組字形風格之下又有許多不同的字體，被一般的書籍大量採用；這類字形也會出現在雜誌、目錄、說明書內，但是用量不如其他字形來得普遍。

標題字形

誇大醒目的標題式字形於19世紀時出現，主要導因於社會結構的變遷。工業革命在英國造成大量人口往都市集中，也讓接受大眾傳播的人數增加。先前所討論的字體大多使用在書籍上，因而僅有少數的讀者群。印刷者發現它們並不適合

← Black Letter。是製造歌德（Gothic）風格的絕佳搭配。

↓ 公共交通站牌標誌。現代感的san配上新藝術風格（Art Nouveau）的字母，讓地鐵站牌十分醒目。

↑ 多重風格。這張街頭海報應用了多種字體，包括了sans、slab serif 以及加上外框線的字母。

Sans Serif與書寫字體

到了二十世紀，Sans Serif有了進一步的發展，特別是在包浩斯（Bauhaus）在1920至1930年代的設計。其主要設計哲學在於淘汰傳統在字體上多餘的裝飾。簡單的字體結構需要的是乾淨俐落、具功能性的字形，因此對Sans Serif之單線與功能性的造形產生興趣。Futura 字體在1927年出現，兩年後則推出Gill Sans。自此之後的二十年間，Helvetica 與Optima在歐洲，Franklin Gothic 與Avant Garde在美國都是極受歡迎的字體。

Sans Serif最大的優點在於，相同的字體可發展出變化多端的設計。1957年設計師福路堤格（Adrian Frutiger）設計Univers時，引薦出一系列包括21種不同的字形，其中由纖細到誇張大膽皆有之。

近來，字形設計師利用相同的字體在Serif與Sans Serif做變化，如Officina 與Stone。其優點是，內文可使用serif，標題則可用sans。

印刷字體的選擇

設計的內容與案件的目的是選擇印刷字體組的要素。在傳播的設計上，清晰是基本重點。Sans Serif 的字形具有簡潔的單線結構，多用於路牌。同時也適用於字體較小的印刷品上，如圖表與地圖。

用於大型廣告看板、海報上，那些大膽、強烈的字形才符合需求。

在此時期，推出sans serif、slab serif與粗厚的現代字母，即是所謂的「粗體字」（Fat Faces）。這些粗大的字形大部份在1850年代以後便逐漸被淘汰，但其中的Ultra Bodoni仍然沿用至今。英國維多利亞（Victorians）時期，推出花樣新奇、種類繁多的字體，並發明縮圖的機器，所以更易於切割與創造各種字形，其中不少是卡通式的。當時的設計，在今日依然讓人覺得不可思議。

→ 木製字體。起初是用來壓印海報，現在也成了字母造型另一個優秀的選項。

印刷字體的選擇深受主題的影響，若能了解字體的歷史背景便有助於做決定。例如，Caslon與Baskerville是英國的古典字體，Garamond是法國的、Goudy是美國、Bodoni是義大利的。字體的選用不必完全依賴古典的字形，現代的Minion、Swift與Quadraat都十分符合現代的需求。

雜誌字體的選用更有彈性，因為讀者多集中注意力在商品的趣味，並未整本逐頁地閱讀內容。Slab serifs被設計用來做為內文的字體，其中的Century、Serifa與Goypha都有優異的造形。如果是內文字量小，古怪的字體會為整體設計增添幾分新鮮感。

標題字具有更多的變化。在此閱讀性較不受考量，所以能夠實驗不同的字體。選擇字體最重要的指標是期望引發讀者某種情感。

總而言之，sans serif 與slab serif較有權威感。如果要利用色彩的反差或字小的有色印刷，以上兩者的選擇會比serif來的好。如果希望有優雅、間接的效果，就選用serif。對字體的選用以serif來當內文的字形，而標題則用醒目的字體，是好的搭配。這個選擇兼具和諧的感受與醒目的效果。

SEVEN
SNAZZY TIME
is channel seven fashion

⬅ ⬇ 引出logo。在「seven」這個字中間改變「v」的字體，使人聯想到電視頻道。

⬇ 有效的組合。「Relaxing」一字採用serif italic字形，與現代感sans之「snazzy」配搭，產生了氣氛上的轉換。

SEVⅡEN
PASTTIME
is channel seven history

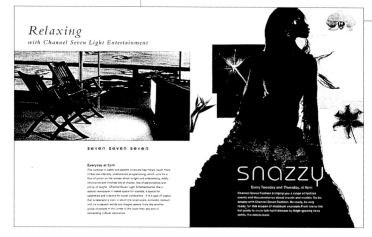

Relaxing
with Channel Seven Light Entertainment

seven seven seven

snazzy

THIS IS A PUBLIC INFORMATION ANNOUNCEMENT – GILLSANS
The Class and Sophistication of Shelly Allegro
ROLL UP! ROLL UP! – ZEBRAWOOD
THE GO-FASTER STRIPES OF SLIPSTREAM
The Swordsman like Strokes of Avalon
THE HIGH SCHOOL JOCK OF FONTS – PRINCETOWN
𝔗𝔥𝔢 𝔜𝔢 𝔬𝔩𝔡𝔢 𝔗𝔯𝔞𝔡𝔦𝔱𝔦𝔬𝔫𝔰 𝔬𝔣 𝔅𝔩𝔞𝔠𝔨𝔩𝔢𝔱𝔱𝔢𝔯
The Timeless Elegance of AGaramond
Bold, brash and very curvaceous – BauerBodni Blk BT
COME AND HAVE A GO IF YOU THINK YOU'RE HARD ENOUGH! – MACHINE BT
CHUNKY AND VERY RETRO – DECORATED038 BT

SHOCK OF THE NEW – BubbledotICGcoarsePositive
THE GOOD, THE BAD, AND THE UGLY – MESQUITE
CLASS IN A GLASS – CHARLEMAGNE
the informal handwritten style of – Aimee
Beware wet paint! – KidTYPEPaint
The Simplicity of Helvetica
Feeling a little uptight tonight are we dear? – Birch
Knock knock? Who's there? – Comic Sans MS
clear, gentle, and level-headed – Avant Garde

⬅ 立體的字形？新手設計師需要建立如何選用字組的能力，了解不同的字體對讀者所產生的情感、心理與歷史的理性。

傳統維護者與現代支持者之間，持續地對sans serif是否不如serif來得易於閱讀進行著辯論。應該這麼說，serif讓字母間保持距離，使文字易於辨認──來自於視線沿著水平方向閱讀。然而現代的支持者辯稱，sans serif並未減低閱讀性，問題在讀者是否對sans serif漸漸習慣，而這也是近來才出現的現象。

在選用字體與字母之大小寫時，可依循某些簡易的「法則」。原則之一是長篇的文句如果全部使用大寫字母時，較難閱讀，因為字母都有類似的方形輪廓，且無排列上上下下的區別。

↑「可以」的選擇。 由於沒有太多的文字，所以文字齊右的做法效果頗佳。

相關單元： 顏色的差異與辨識 *P30*

learning on-line goes live

With the power of new technologies to bring lessons to your laptop at the press of a button, the old idea of institutional learning is finding a new form in learndirect. Out goes the idea of fixed timetables, rigid curricula and one-size-fits-all teaching. In comes learning that fits around your life, mixes and matches your personal goals and unrolls at your own pace.

This year Kaleidoscope lived up to its diamond-hard reputation for delivery when it helped make the government's vision of lifelong learning for everyone a reality. As an early development centre for the government's flagship University for Industry, our Tutors' House has ensured that even the most marginalized have been able to benefit from this ground-breaking initiative.

"It's all about building strong relationships with hard to reach groups, understanding their needs and personalising face to face support," says Alison Corbett Gibbin, UfI's Development Manager for London. "However great the technology and online support, we know people who lack confidence, basic skills and ICT know-how will fail to keep pace with the sweeping changes ICT is bringing to the way we live without

the kind of approach that learndirect can offer with the expert assistance of organisations such as Kaleidoscope."

In its first six months, 42 students have undertaken over 100 courses with learndirect at Kaleidoscope. Including ex-offenders and the homeless, mums returning to work and students in further education seeking supplementary skills, they have focused on the potential of learndirect to enhance their understanding of basic ICT skills, internet and email, word processing, and databases and spreadsheets.

One student recovering from ME has just landed a part-time job as an internet services manager after training with learndirect. "I'm tickled pink" she says. "I don't think it would have been feasible unless I'd had access to my own computer and someone to guide me when I got stuck."

This year our tutors will be promoting opportunities to extend online learning to a broader range of vocational skills including time management and budgeting. If you know people who would appreciate a friendly learning environment, contact our Tutors' House at scopetrain@cableinet.co.uk.

"We know people who lack confidence, basic skills and ICT know-how will fail to keep pace with the sweeping changes ICT is bringing to the way we live without the expert assistance of organisations such as Kaleidoscope."

Alison Corbett Gibbin, Development Manager for London, University for Industry

← 測量文字大小比例。 兩個欄位內使用不同大小比例的文字，最合適的是每行字母數在60到72之間。

字級、長度與行間距

字級、行長（每行的長度）與行間距都會影響閱讀性。每行最合適閱讀的字母數大約在60到72之間。長過這個數量時，眼睛不易挪移到下一行。然而每行的字數太少時，會打斷閱讀的連續性，原因是視線必須在行間經常地上下移動。

↑ 行間問題。 雖然每行長度過長，且反白的文字會造成閱讀上的困難。但是設計者在此加大行間距，並使用sans serif來彌補這個問題。

當然，不同的字體印刷也會影響這些決定。事實上，文本是一切。雜誌內文每行的長度較短，是因為讀者會跳著閱讀有興趣的主題，較不會從頭到尾每頁依序閱讀。另一方面來說，閱讀小說較需要從頭到尾每頁連續閱讀，所以頁面與廣告頁非常不同；廣告講究的是衝擊力。以下是個很有用的練習：問自己為何不同的印刷出版品—電話簿、時刻表、食譜，諸如此類—會各自根據不同的功能而有不同的閱讀標準。字級、每行的長度等是與閱讀的量息息相關。字的尺寸比較小，或是每行的長度比較短，讀者只能接受作小量的閱讀。

字母有較大的x長（x-heigh）會縮小上緣（ascenders）與下緣（decenders），會導致字母間的差異性變小。因此，這類的字需要較大的行間距。行間距是辨識性的主要元素，當行間距太大時，眼睛會不易移至下一行。當字形垂直拉長，或是使用有襯線的粗黑字形時，就必須增加行間。

行間左右對齊或靠左對齊？

另外一個重要的議題是，行間要左右對齊或是靠左對齊。字體專家貝蒂·賓斯（Betty Binns）曾說：「既然不等長的行長，會打亂眼睛閱讀的模式，所以可預期地，左右對齊的行間較易閱讀。」但是有關閱讀的一些實驗並未支持這種說法。也許是非對齊行間的空白較多而減少眼睛的移動。相反的，靠右對齊的行間，在閱讀時經常要尋找下一行的開端，在作長篇的閱讀時，會令人覺得沮喪，這是應該要避免的。一般的情況下，如果要使用顏色的反差來表現文字時，sans serif是較安全的選擇。另外，字級的大小與印刷的紙張也會影響閱讀效果。

There are many factors to consider when thinking about readability and legibility of the text. These include the line length (measure), the size of type, the weight of type, the amount of leading, and the size of the x-height.

4 pt

There are many factors to consider when thinking about readability and legibility of the text. These include the line length (measure), the size of type, the weight of type, the amount of leading, and the size of the x-height.

8 pt

There are many factors to consider when thinking about readability and legibility of the text. These include the line length (measure), the size of type, the weight of type, the amount of leading, and the size of the x-height.

10 pt

There are many factors to consider when thinking about readability and legibility of the text. These include the line length (measure), the size of type, the weight of type, the amount of leading, and the size of the x-height.

12 pt

There are many factors to consider when thinking about readability and legibility of the text. These include the line length (measure), the size of type, the weight of type, the amount of leading, and the size of the x-height.

16 pt

⬆ **每行最適合的長度**是字母數在60到72之間。雖然文字較少時，會低於此數量。行長太長時，眼睛會「迷路」；行長太短時，也會打斷閱讀的連續性，因為一直要「從頭開始」。上圖內是用Sabon字體編排的。

⬇ **合適的字級**。上半段的文字是用Bembo體，下半段使用Times New Roman。雖然都是12pt的字級，但Times New Roman有較大的x長（x-heigh），所以看來較大。

The apparent size of a typeface varies according to the x-height.

The apparent size of a typeface varies according to the x-height.

→ **影片速度**。字母之上緣（ascenders）與下緣（decenders）加以延長，傳達了影片邊框的動感。

印刷頁面的分隔線與裝飾，源自傳統書信的印刷。對今日的設計師來說，仍然保留其應用價值，具有特定的功能，並扮演著裝飾的角色。

分隔線的功能

就功能性來說，分隔線在頁面上引導讀者的視線，可形成焦點的所在並將頁面分隔成區塊。通常，只有在其他方式無法產生區隔功能時才會採用垂直分隔線。隔線的量感或粗細必須與所分割的內文契合。水平的分隔線用來組織資訊，並增加閱讀性。例如在時刻表上，用水平分隔線區隔每個時段，有助視線的動線。

相關單元： 版面風格 P102

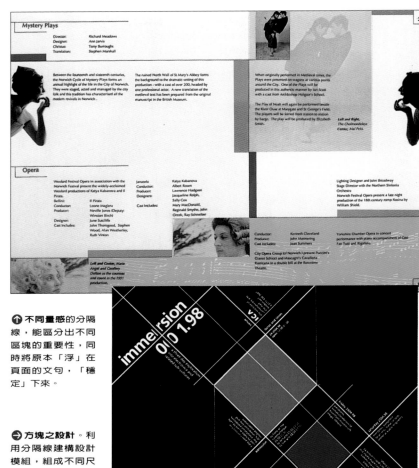

↑ **不同量感的分隔線**，能區分出不同區塊的重要性，同時將原本「浮」在頁面的文句，「穩定」下來。

→ **方塊之設計**。利用分隔線建構設計模組，組成不同尺寸與色彩的區塊。

文案的強調

電腦打字的大行其道讓隔線再次大受歡迎，只要按一個鍵就能將文字畫上底線。雖然有許多設計師認為，有更好的方法來達到強調的目的（參考88到91頁）。但是加上底線來強調，不失為有效的方法。底線寬度可由1/2pt起計算。有色的區塊和粗的區隔線具有相同的效果，可被用為方框，來區隔不同區塊的資訊。設計者也可以使用顏色反白字，或用有色的分隔線。另外「邊線框」（sidebars）在報紙印刷上特別受歡迎，可讓編輯想要特別強調的報導抓住讀者的焦點，同時也能使讀者的視線在所屬的欄位內移動並閱讀。

↓ **旋律感格線**。在這張展覽告示牌上的漸層狀隔線，極富音樂性的律動感。

↑ **底線**。使不同的字體產生統一感，並具有強調此版面文案的功能。

↓ **旋律感的隔線**。彩色的分隔線讓海報有音樂的感覺。

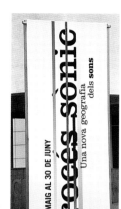

↑ **極細的分隔線**使頁面的內容有所區隔。

↓ **有色的隔線**使眼睛易於分辨訊息。

↑ **雙重功能**。細小的隔線，強調出年代，同時將書名區別出來。

標題的隔線

在標題的設計上，隔線可創造出戲劇化的效果，抓住觀眾的視線。二十世紀早期俄國的結構主義藝術運動，最早將隔線運用於此。他們使用粗厚的隔線來切割畫面。這些受歡迎的隔線具有功能性與裝飾性，今日的設計師依然如此使用。當版面的元素較少或整體看來稀鬆時，可利用分隔線將頁面變得有結構感、動感與張力。

裝飾

裝飾，或稱「花邊」，從最早的印刷就存在了，主要的目的在於增加版面之豐富感。由於在頁面上有裝飾的功效，因而受到歡迎。Zapf-Dingbats是著名的數位裝飾性字組的創造軟體─有多種功能的圖像可供使用。

使用文字造形來表現設計構想，是平面設計學習者需要掌握的技巧。學習如何運用字形來達到所要強調的目的，是其中重要的技巧之一。

⬆ 這份印刷品的字形在**量感與造形**上做了有趣的調整。

造形要切合文案的內容，因此要嚴肅地與業主討論重點的所在，並了解主標題、次標題、內文、字母之大小寫、標點符號……等。以上將重要性的優先次序加以排列稱之為「排序」（hierarchies）。一旦與業主確認之後，便可用不同的方式表現排序。首先，將所有的文案以相同的字級呈現，通常使用9pt到11pt的級數。再以此為基礎，依序凸顯標題的重要程度。

空間、量感與造形

想要達到強調的效果，可由增加垂直空間著手，可以在標題下多留出一行或一行半的行間距。（多空一行，可多按一次「enter」鍵來達成，或重新設定行間距。例如，行間距的高度為14pt，一行半則有14pt＋7pt之21pt的距離。）增加行間距並非唯一的方法，強調標題也可使量感增加，比方使用粗體字。濃密的黑色墨水亦能創造視覺的穩定感。sans serif的字形組很合適應用在此，因為它有許多量感的組合：粗黑、中黑與特黑……等。請記得，級數小的字形之粗體會比級數大之粗體更具「厚重」感。第三個方法是改變字體，例如將Roman換成Italic。在Roman體的內文裡，加上Italic體的標題會產生非正式、動感的意味。由於Italic較細緻，因此在標題上要加大字級。另外，也可將小寫字母改成大寫，雖然如此會強化文案的正式感。大寫字母會佔據較大空間，而且彼此具有一致性的外觀，減少descenders與ascenders交錯而產生混亂的機會。小形的大寫字母更能細緻地表達強調的文案。

| 45 Light | 45 Light italic | 47 Condensed light | 47 Condensed light italic | 55 Regular | 55 Regular italic |

| 57 Condensed | 57 Condensed italic | 65 Bold | 65 Bold italic | 67 Condensed bold | 67 Condensed bold italic |

| 75 Black | 75 Black italic | Extended | Extended italic | Ultra condensed | Bold extended |

| Bold extended italic | Extra black | Extra black extended | Extra black extended italic |

相關單元： 色彩的對比與調和 *P36*

```
TYP TYP TYP
OGR OGR OGR
APH APH APH
ICE ICE ICE
XPL XPL XPL
ORA ORA ORA
TIO TIO TIO
NIN NIN NIN
WEI WEI WEI
GHT GHT GHT
```

Typographic lots epoan xro in weight

↑ ↗ **空間與量感**。實驗兩種強調文案的方式。

→ **由slab到sans**。改變色彩、尺寸與造形—由slab到sans—讓此設計產生一股氣勢與張力。Slab serif有粗重與機械的風味，在19世紀、1930與1950年代都很受到歡迎。

對比：其他的技巧

利用垂直拉長（condensed）或水平拉寬（extended）字母所產生的對比，是有經驗的老手常用來強調文案的方法；但對新手來說，就要謹慎地使用，切記不要過度的強調視覺轉移。也要記得，一般的情況下，拉長字母時就會佔據較多的行間距，因而也會增加文案的長度。利用相反方向呈現出對比，是另一個強調的方法，例如以不同角度呈現內文及強調的部份。

還有一個簡單又有效的強調方法就是縮排，如同本書所做處理。可將內文在標題之下縮排，或是標題在內文之上縮排。色彩的變化也是可用的技巧。要注意的是，螢幕上的色彩與印刷的色料之間會有色差。使用四色印刷時，細小的著色字形可能會產生一些問題。

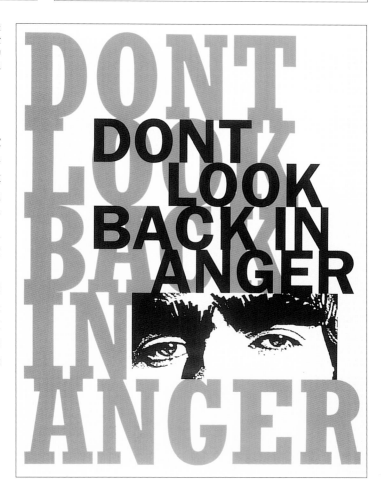

因為印刷的顏色是由四個基本色版所組成，利用網版套色的方式進行，有時套版會產生誤差（參考126-9頁）。在文字上著色時，請考慮使用較粗的字形，印刷時會有較多的表面積可供上色。若想要略微調整空間，可考慮使用色塊、或黑白反差、甚至是分隔線來吸引視線。

製造強調效果最常使用的方法，恐怕就是改變字形的大小級數。同樣地，改變字級來強調時，要小心地區分出內文與標題不同層次的重要性。如果字級太接近時，整體上會產生怪異的畫面。

少就是多

在此要特別提醒，不要在單一案件中，使用多種的強調方法。所謂「少就是多」，這個原則在此同樣適用。今日改變元素構成的技術十分簡易，所以更要把握原則，切勿過度應用量感、尺寸、造形或縮排的變化。要拒絕一次使盡所有招數的衝動，切記，要引起注意並不需要每次都大聲喊叫。

⬆ **標題上的「Counterblast」**是利用Serif italic對比粗體的sans。

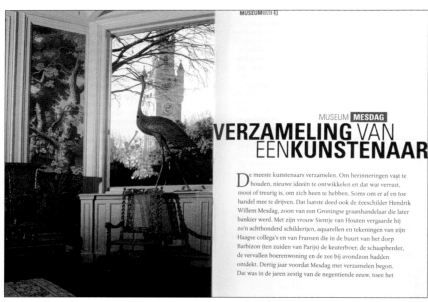

⬆ **活潑但安靜**。結合不同的字級、字形、量感與縮排等手法營造出上圖內平和的氣氛。

⬅ **兩種顏色的大型、輕細sans serif體**創造出動感的吸引力。

t t **y** y **p** p **e** e

⬆ 在**放寬**的sans上做出兩種量感變化，立即可見強調上的改變。

t y **p** e

t y **p** e

⬆ ➡ 改變量感與尺寸、量感與空間、以及方向，觀察強調點是如何快速地被轉移。

習作

利用下列文字設計一張邀請卡。

使用A5尺寸，橫直均可。選擇一種字體，應用上面說明的任何三種方法，作出強調的效果。接著在字級尺寸上做變化，練習強調的效果。

You are invited to a private view of the work of **graphic design students** *in their final year at*
[insert your own college] College of Art
on 5th October at the main college campus
St John Street, [your city or town], at 8pm
RSVP
Secretary Design School
[your own college] College of Art
[address as above]

Changing
the weight or
size of type
changes the emphasis

Changing the
weight or
size
of type
changes the emphasis

CHANGING THE WEIGHT OR
size **of type**
changes
the
emphasis

Changing
the weight or
size of
type
changes
the
emphasis

← ↑ **圖像式的文案**。這兩件設計作品內的文字是經過謹慎地考量而作出圖像化的變化。兩者皆以簡單的圖案造形來強化意義與感覺。

→ **認得出這些字嗎?** 這些日常生活裡的物品都呈現出數字8。

第二章	原理與技術
第六節	印刷字體
單元 5	**圖像式的字體**

有許多能有效傳達構想的技巧可供設計師選擇。最傳統的做法是,精心地在頁面上安排字體與影像。這個方法適用大部分的設計工作,只是有時需要更多有效的方法。

相關單元: 概念的視覺化 *P56*
企業識別設計 *P158*

→ 保持簡潔。許多文字之意義會明顯地提供變化的機會。

↑ 流暢感。模糊的主標題，與輕柔重疊的舞者影像非常的協調。

blur
spin
zoom
outline

↑ 底線。Helvetica體巧妙地表現出運動明星的名字。

平面設計最迷人的地方之一是設計字母的造形。西方文字是由26個字母組成，並有大寫與小寫之區分。這些字母各有獨特的形狀與造形，但人們在成長的過程中早已習以為常。雖然文字是一種日常的經驗，但由於它根值於文化、社會與歷史的認同，我們多少傾向以崇敬的態度來對待之。設計師可用此觀點來探索字母的造形，創造出其自身的意象，也就是說，字母本身就可成為物件：兩個大寫的「O」放在一起就像望遠鏡或汽車的輪子；小寫的「j」像鉤子；大寫的「Z」像一道閃電。也可以用一般的物件做為字母的造形，如圓規可形成「A」；特技表演者很容易把自己彎曲成「D」。

造形契合內容

塑造圖像式字形的技巧是無限的，比用物件再現字母，或用字母象徵物件有更多的可能性。某些文字，如動詞顯示動態動作，在設計上就賦予本身最佳的切入點，能適切地反應出文字的意義（想像「zoom」有6個「o」而非4個「o」，或是「jump」的「m」跳離底線）。在功能強的軟體如Illustrator之下，字母可被變形以傳達出更多的意義，比如重複文字或字母、字母重疊、將字形解構或分離、文字環繞圖形、加上框線或陰影、使其模糊化或粗獷感化；調整量感、色彩或形狀，其可能性幾乎是無止境的。為了達到最大的效用，字形之設計必須契合文案的內容與意義，更要避免畫蛇添足。

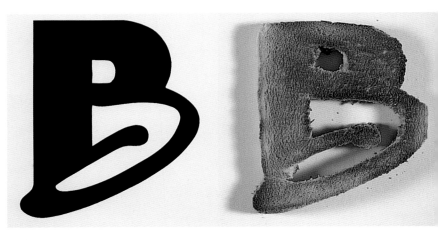

← 愛國的設計。用文案排列出瑞士國旗的
形狀，明顯又有效的構想。

↓ 土司麵包的logo。用土司幽默
地表現麵包店的logo。

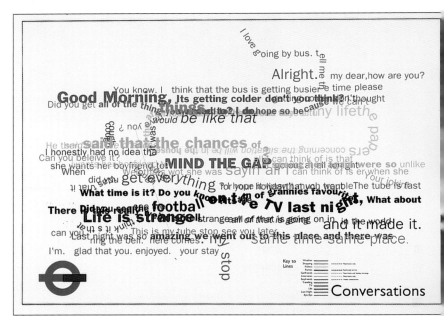

↑ 網路式的文字。文字的
安排與倫敦地下鐵的地圖
互相呼應。

趣味是推銷的利器

　　毫無疑問的，人們會受有趣味的字形所吸引，廣告業者早已察覺到，趣味性的元素會引發訴求對象的興趣。曾經有人說過，設計構想須來自內容的激發，否則只不過是空洞的風格練習。應用字形設計創造意象，並非受到所有業主的喜愛。他們通常希望用普通的意象來傳達觀點。折衷之道是，可考慮應用圖像式的字形來結合意象，並強化所要傳遞之訊息。

標準字

　　設計「標準字」（logotype）是實驗字形的最佳機會。商標、標誌（Logo）是公司、組織的代表符號，只要稍微變化字形，就能凸顯品牌的特色。最重要的是能以整合的方法將字母字形加以轉變。基本上可利用的三種基本形態有：圓形、方形或長方形。

半套的計量。這個搶眼的設計是利用字形來強化內文的意義。

絕佳的整合。文字與意象融合成具動感的海報。

一旦有了初步的構想，要在電腦上作各種嘗試是十分容易的，例如，可以很快地將正片轉為負片的影像，如此增加了許多強烈的動感。

電視的圖像

電視是另一個字形與字體重塑的場域。而電視的動態播放，使靜態文字加上新的向度。文字的效用往往融合動畫，創造出「活靈活現」的組合。

斜角的字形。利用字母「g」形成的兩個「o」，來凸顯西班牙建築師高弟（Gaudi）的創新設計。

「舞動」的字型。利用舞動的文字作為舞者的陰影，巧妙地呈現出這篇舞蹈節的回顧報導。

文字圖像化或將文案造形化，基本上會產生輕鬆有趣的風格。直接用文字做造形的轉化，同時兼顧閱讀性、資訊傳遞性，在娛樂讀者之餘，也昭示了文案的正式功用。

實驗對稱與不對稱的文案造形，以檢視其所產生各種不同的意義。雖然製作這類設計時，最主要的考量是辨識性，但是小心地決定文案段落是左右對齊、置中、靠左或靠右的風格，還是可以暗示或反應出內文所要傳達的氣氛。可將段落排成普通的方形、三角形、菱形、圓形或不規則的形狀。頁面不必完全被文字填滿，字母或數字亦可形成線條—彎曲成為特殊造形的輪廓線。文案可排成某種造形或「文繞圖」；也可用來界定空間、提供剪影的效果，或自成意象。在主要文案內改變字母的量感，可創造次一層微妙的形狀或意象。更大膽的設計是將文案造形成物件的再現，連結文字所傳達的意義；換言之，把文案、設計與意象結合成直接且具裝飾性的圖像，來表達文本的內容。而這吸引目光的設計是需要兼具創意與幽默感的。

若要有效的運用字母，就得完全掌握我們所用的拉丁字母，這些字母基本上是由直線、圓圈、半圓構成的。手寫書法如阿拉伯字母，是屬於流暢、有機線條的書法，本質上就較有裝飾性的意味。

相關單元： 電腦繪圖 *P70*
圖像式的字形 *P92*

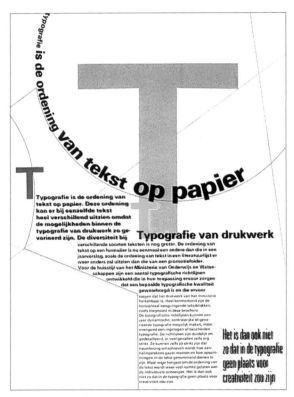

⤒ **聖誕樹**。在文字的排列上，再現聖誕樹的形狀，不論是隨機的組合或縝密的安排，都掌握了節慶的精神。

⤒ **「T」**。上圖是由Total Design所設計的，特大號字級與建築構感的字母「T」，與內文互相襯托。內文的曲線產生強烈的對比，增加了海報的深度與動感。

⤒ **手繪字母**。上圖迷人的設計是由不知名者所創作，由此可見利用手繪字母做造形設計，其變化空間極大。

➡️ **字母肖像**。利用數位排版的方法，以細微變化字母的量感、字級與字體構成臉部的描繪。

⬇️ **季節的氣氛**。黛安娜・威爾遜（Diana Wilson）以窗格狀的圖案，加上色彩、律動與質感，完全掌握了春、夏、秋、冬四季的氣氛。

⬆️ **單線的文案**。文案也可設計成單線的造形，宛如瓢蟲的飛行軌跡。但要視辨識性的要求程度來進行設計。

⬇️ 下圖是由Total Design所設計之造形文案，以字母反射出影像。

造形文案的裝飾性特質是將閱讀轉化為一種視覺經驗。廣告上常會應用此技巧來結合口號或簡稱，給予視覺衝擊並傳遞訊息。標準字的設計也屬於這個範疇。文案可塑成鞋子、酒杯、瓶、頭像、身體軀幹、動物、鳥、魚、花草樹木或是風景。通常造形文案是要表現出文本的內涵。

利用文案的文字造形、明度與質感來「畫」人像或動物，可達到攝影寫真的效果，也是裝飾性文字造形能發揮之處。在電腦內製作數位肖像或影像，具有較大的彈性，能自由變化字級、明度、字體，以及任何相關可變動的元素。然而在電腦內製作出的成品，會傾向趣味、織錦般的特性，而手繪的造型則較能表現設計者個人的特質與細微隱喻的質感。

⬆️ **文字密度的變化**，形成了公雞羽毛的質感（Armando Testa設計）。

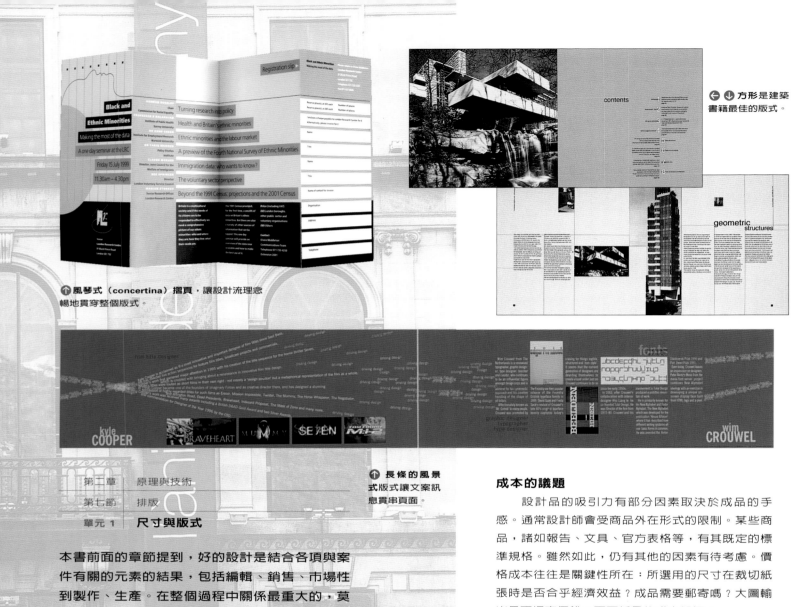

↑ 風琴式（concertina）摺頁，讓設計流理念暢地貫穿整個版式。

← ↓ 方形是建築書籍最佳的版式。

↑ 長條的風景式版式讓文案訊息貫串頁面。

第二章	原理與技術
第七節	排版
單元 1	**尺寸與版式**

本書前面的章節提到，好的設計是結合各項與案件有關的元素的結果，包括編輯、銷售、市場性到製作、生產。在整個過程中關係最重大的，莫過於對版面尺寸與版式的要求。

相關單元： 排版的基本原理 *P16*
版面風格 *P102*

成本的議題

設計品的吸引力有部分因素取決於成品的手感。通常設計師會受商品外在形式的限制。某些商品，諸如報告、文具、官方表格等，有其既定的標準規格。雖然如此，仍有其他的因素有待考慮。價格成本往往是關鍵性所在：所選用的尺寸在裁切紙張時是否合乎經濟效益？成品需要郵寄嗎？大圖輸出是否提高價錢？頁面折疊的成本如何？

內容決定版式

出版書籍時，其版式需視書本的訴求而決定。以文字為主的書比圖文並茂者，較少產生基本的版面問題。

↑ 對折。這是一份方形格式的目錄。頁面全部展開時，可看見主標題貫穿其間。這是以標準尺寸三倍大的紙張印製而成的。

為便於連續性的閱讀，訂定版式時通常要考慮合適的字級、邊界、與間距。例如：平價與易攜帶是平裝書主要的訴求，所以書本的尺寸較小。而圖文並重的書本，影像需要放大到「合理的」尺寸以供閱讀；因此，頁面的尺寸就會比較大，只是要小心不要讓書本變得大而無當。插圖若能比原始之設定稍小，但又不失去提供訊息的價值，會讓讀者更容易掌控。大尺寸的書籍一般都是藝術圖書與博物館的目錄，品質優良的圖像是這類書籍首要的考量。

如果可行，應由文本的內容來決定格式。舉例來說，與火車、河流、全景的風景有關的書籍，因其主題之故，多會採取橫式的格式；而與高樓大廈、圖騰柱或長頸鹿有關的書，最好是直式的。雙語或多語的出版品，會有自己的問題。最好將多種語言同時並列，以尋求閱讀上的流暢性。如果有圖像說明，則需要並列在同一頁內。在此，橫的格式也許是較好的選擇。

雖然紙張的尺寸有世界標準規格，以便降低價格。然而一直維持相同而「老舊」的版式會呆板無趣味。還好有一些方法能克服這類的問題，例如用不同的方式折疊紙張，就能改變風貌。例如，在短邊折疊就會產生優雅的長向格式。也可以將基本尺寸的紙張略微裁剪掉一些，產生非平常的造形，卻不會增加費用。

↑ 放在旁邊。上圖極富巧思的版式確保文字不會搶了窗戶內山峰影像的風采。

折疊與裝訂

傳單與目錄的折疊方式，扮演著吸引讀者注意力的重要角色。許多美觀悅目的方形版式，只不過是以不同的折疊方式所產生的效果。也可以讓文案配合折疊的順序來排列—採用對折式，讓摺頁疊合在一起，或是風琴式折疊，頁面的方向不同。這些都可以創造有趣的感受，激發讀者的閱讀動機。

簡單的裝訂也可以強化外觀，例如，將每一頁修剪得比下一頁小，最後一頁就會多出空間來放封口標籤。留下未修齊的邊緣創造出手工的特質；也可以用彩色線裝訂來達成手工的效果。以上是少數可用來變化設計的構想，不見得需要提高成本才能表現不同的設計感。

↑ 闊式折（gatefold）。此小冊經過巧妙的構思，採用闊式折版式。四欄文案資訊藉由左右對開的闊式頁，完全展現在讀者眼前。

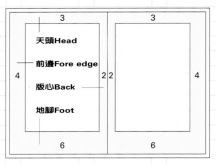

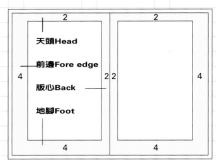

左圖簡單的表格顯示格式之比例。最左圖之邊界比右圖來得大，底邊比上面來得寬。

下圖三種網格分別由簡單到複雜。左邊的是單格，中間分成三欄，右邊則分成12個單位。

決定版式之後，接下來的步驟便是釐清文字的區塊與邊界。邊界是指文字區塊周圍的頁面空間。喬斯特·何曲里（Jost Hochuli）與羅賓·金羅斯（Robin Kinross）在其著作《書籍設計之實務與原理》（Designing Books, Practice and Theory）內有相關的詳細說明。

邊界的比例

如果是編排書本或類似的出版品，開啟新檔時要採雙頁版面。這是很重要的，如此才能判斷左、右頁面的關連，且能調整平衡感。通常內側的邊界為外側邊界的1/2，底邊要比上面來得寬。以上簡單的原則，可確保版面的平衡感，使文案能「舒適地」被安排在其間。記得！眼睛需要一頁接一頁地往前閱讀，因此間隔、裝訂線、邊界不能太大，否則會干擾視覺。

確定邊界後，仍然要切記文案的內容。例如，平裝書傾向保有較小的邊界，如此可以減少頁數，降低價格，而圖文書則保留較寬鬆的邊界。經濟考量是重要的一環：行銷目錄與促銷商品，都會有較多的預算，所以可以有更多的空白。

網格：隱形的規則

版面的欄位、邊界、文字區塊與影像通常以網格的形式編排—換句話說，在版面結構與組織之下，來解決設計問題。

網格分割頁面，而不同單元的欄位提供視覺結構，讓版面編排有依循的導線。網格還有統一設計元素的功能。最基本的網格結構—以文字為編排重點的報告或小說—為單格。實際尺寸取決於整體之閱讀辨識性（參考84頁）。元素眾多的複雜版面，如文案、影像、圖表、字母大小寫、標題等需要交錯編排者，就要分割更多的欄位。網格由3、4、5或6個欄位所組成，可置入所需之元素。分割的欄位越多，就越能置入小量的文字與圖片。較長的欄位可用於章節的開端。記得！不要讓電腦預設之欄位「牽著鼻子走」，要自行決定所使用之欄位數量。

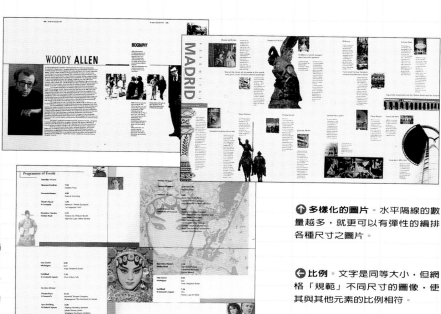

➡ **標題下移**。水平隔線符合下移的標題，在上方留出大量的空白。

⬅ **上與下**。垂直與水平隔線：上方1/3欄位以影像為主。下方2/3的版面則由文案與圖像組成。

⬆ **多樣化的圖片**。水平隔線的數量越多，就更可以有彈性的編排各種尺寸之圖片。

⬅ **比例**。文字是同等大小，但網格「規範」不同尺寸的圖像，使其與其他元素的比例相符。

理想上，網格控制垂直隔線，由上而下依序編排版面。使標題、次標題、字首與頁碼各就其位。最重要的是，保持彈性。當編排兩三頁之後，原有的格式可能會變得僵化與無趣，就可調整網格以切合需求。網格並非無法改變的硬性規範。只要觀看網格的各種大小、形狀，就能了解其使用方式是無限的。

以下是本書的主要版面格式，共分割為10個欄位，有4mm之間距。文案編排於4欄位內，而圖說則佔二欄。

可在文案四圍設定邊界。

為主要文案所設定的底線與行距。可用「鎖定」底線之功能，讓文案保持在正確位置內。

可由尺規上拉出更多的隔線。

設定網格是基本工作，如果編排頁面重複的文宣品，如：夾頁、目錄、雜誌與書籍，應該將版面系統化，更多將精力集中於創意的部分。當然可以打破設定之格式，但是，保持相同尺寸與比例，更能達到整體的一致性。經過多次的演練，便能熟悉版面編排之流程。

主頁面上，能重複置入文案。設計師增加此項目，雖然標題文字已經改變，而且位置不同。

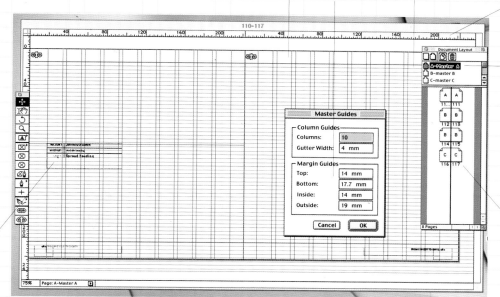

可設定一種以上的主要版式。也可以利用第一種主要版式來建立第二種。

變換頁面時，程式會自動調整所有的頁碼。

THE NEW
DESIGNER'S
HAND**BOOK**

Alistair
Campbell

SIGNS
AND
SYMBOLS

Their Design and Meaning

ADRIAN FRUTIGER

Arts Council

ART IN
REVO
LUTION

Soviet Art and Design since 1917

◀ ◀ ◀ **大膽表現**。簡潔的不對稱設計，清楚的強調「book」一字。

◀ ◀ **保持平衡**。以中心為準，在兩邊對稱，並以大寫字母來表現。

◀ **結構感**。有趣的文字分割，形成動感之不對稱版面。

第二章	原理與技術
第七節	排版
單元 3	**版面風格**

版面分為對稱與不對稱兩種基本風格。廣義來說，對稱風格是傳統式的，所有的元素依據中心線編排與設計。這種風格起源於中世紀手抄書的印刷。當代的設計師以此風格來表現傳統、優雅或尊嚴的氣氛。

對稱的傳統

這類的設計常見於書籍的封面標題，每行文字皆以中心為對稱軸。使用大寫的serif字體與字母，裝飾也是這種風格的部分表現。1920年代之前，大部份的出版品都以這種風格設計，因此視其為「傳統風格」。

➡ **跟著看版走**。右圖中展覽會的看板，向左走的箭頭，其下方的文字靠左對齊，反之亦然。

相關單元： 排版的基本原理 *P16*
網格與邊界 *P100*

symmetry

Lorem ipsum dolor sit amet, consectetuer adipiscing elit, sed diam nonummy nibh euismod tincidunt ut laoreet dolore magna aliquam erat volutpat. Ut wisi enim ad minim veniam, quis nostrud exerci tation ullamcorper suscipit lobortis nisl ut aliquip ex ea commodo consequat.

Duis autem vel eum iriure dolor in hendrerit in vulputate velit esse molestie consequat, vel illum dolore eu feugat nulla facilisis at vero eros et accumsan et iusto odio dignissim qui blandit praesent luptatum zzril delent augue duis dolore te feugat nulla facilis. Lorem ipsum dolor sit amet, consectetuer adipiscing elit, sed diam nonummy nibh euismod tincidunt ut laoreet dolore magna aliquam erat volutpat.

symmetry

Lorem ipsum dolor sit amet, consectetuer adipiscing elit, sed diam nonummy nibh euismod tincidunt ut laoreet dolore magna aliquam erat volutpat. Ut wisi enim ad minim veniam, quis nostrud exerci tation ullamcorper suscipit lobortis nisl ut aliquip ex ea commodo consequat.

symmetry

対稱版面相關於傳統、次序與合理性。

asymmetry

asymmetry

asymmetry

both styles

不對稱版面。1930年代源於包浩斯設計學校，文字大多採用 sans serif 體。現今在相同的排版內，對稱與不對稱兩種風格時常並用。

但是，達到絕對的對稱卻不表示作品一定很傑出。線條須有不同長度，使其看來是平衡的；同時要將各類訊息群組起來，儘可能使用預設的寬度。

不對稱的革命

不對稱版面興起於1920、1930年代的現代主義運動，特別是德國包浩斯設計學校掀起的一陣風潮。設計師克特‧斯威特（Kurt Schwitter）與德‧凡杜士堡（Theo van Doesburg）拒絕對稱風格，且試驗去除中心線的版面設計，他們認為版面會因此更具創意與動感。本風格的文案編排以靠左對齊為主；雖然有時也會出現靠右對齊，但基於西方人從左到右的閱讀習慣，最好少用。現代運動也拒絕裝飾性與serif字體。包浩斯式的作品與其風格之繼承者，如1960年代瑞士的字形設計家，經常使用 sans serif字體與小寫字母。就字形的量感而言，其特徵為：通常使用雙色，例如，紅、黑配色，讓設計產生強壯感，或是強勢、權威感。除了先前提及的設計師之外，阿爾明‧霍夫曼（Armin Hofmann）、溫‧克勞威爾（Wim Crouwel）與約瑟夫‧穆勒—布勞克門（Josef Muller-Brockmann）等人之作品亦值得欣賞與關注。另外簡‧柴契科（Jan Tschichold）兩種風格都採用，也設計出優秀的作品，他早期受包浩斯設計哲學影響甚深，之後拒絕強硬的線條風格，在其著作《非對稱文字造形》（Asymmetric Typography）內有詳細說明。他年輕時以希特勒納粹黨之固執與威權主義為宗，不過後來接受傳統的對稱風格，成就也相當非凡。

交互應用

　　當代設計師通常會同時應用這兩種風格。兩種風格交互應用的選擇是隨機的，其間的分野也是不固定的。字形設計師波·格倫曼（April Greiman）與菲力浦·阿培洛格（Philippe Apeloig）即針對兩者進行研究探討。學生必須了解兩種風格的特徵與歷史淵源，在設計上做判斷時，是基於扎實的知識而非猜測。作者建議最佳的方式是，依循簡·柴契科（Jan Tschichold）之設計哲學，兩種風格都採用。最重要的是，保持開闊的胸襟、彈性的作法，始可增進解決問題的能力。

⬆ **混合風格**。上圖之海報表現混合風格，中央放置主要文案，次要者則編排於側邊。

⬆ **鏡射**。版面置中排列，反應封面對稱的影像。

⬅ **不對稱之標題字**藉由字母本身來保持平衡，文案靠左對齊。

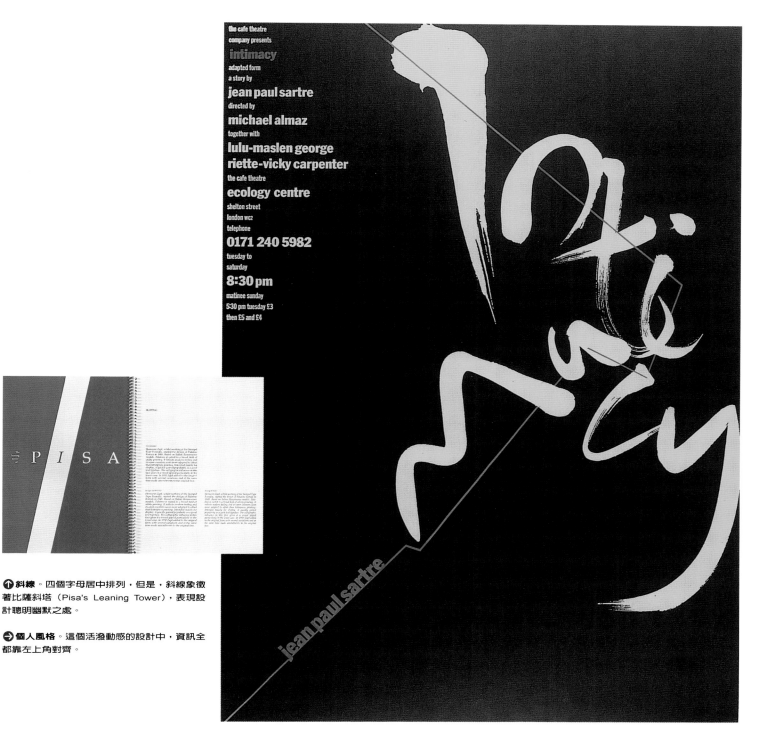

the cafe theatre
company presents

intimacy

adapted form
a story by

jean paul sartre

directed by

michael almaz

together with

**lulu-maslen george
riette-vicky carpenter**

the cafe theatre

ecology centre

shelton street
london wc2
telephone

0171 240 5982

tuesday to
saturday

8:30 pm

matinee sunday
5.30 pm tuesday £3
then £5 and £4

jean paul sartre

⬆ **斜線**。四個字母居中排列,但是,斜線象徵著比薩斜塔(Pisa's Leaning Tower),表現設計聰明幽默之處。

➡ **個人風格**。這個活潑動感的設計中,資訊全都靠左上角對齊。

← 攻擊的角度。裁切影像與斜角文案的非常組合，創造出頁面「快速」感的節奏。

↑ 寧靜的氣氛來自白色空間與簡潔的serif字體。

第二章	原理與技術
第七節	排版
單元 4	**節奏與對比**

節奏與對比是抓住讀者興趣的基本要素。各種設計都需要引起共鳴，特別是雜誌、書籍更需要引導讀者的視線進入閱讀。在中程賽跑時，跑者會在賽程上交換快、慢的跑步速度，好保留體力做最後衝刺，這也被應用在設計的節奏概念上。

讀者會用較多的時間閱讀純文字的文章以獲取訊息。另外，高度交錯的設計涵蓋分隔畫面、圖像、標題、註解……等，閱讀的形態會改變：讀者會跳著看文章，尋找某些有圖片的頁篇章或僅閱讀特殊之主題。內容與空間可以產生節奏。對比是最佳的運用方式：如果設計要注入節奏感，可運用有趣的裁切、大形文字與影像創造戲劇化。再者，也可用純文字營造寧靜的頁面，或是保留大量空白。

→ 具功能性且掌控得宜的章節標題佔了整頁，巧妙地運用隔線兔去無趣與枯燥。

相關單元： 排版的基本原理 P16
色彩的對比與調和 P36

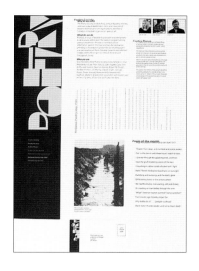

令人驚喜的元素，通常有益於雜誌的設計，例如文字出現在意想不到之處，即可帶來驚喜。

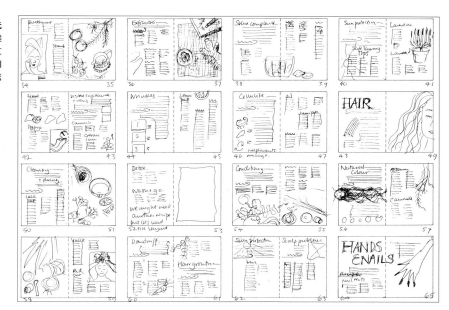

創意草圖具有兩種功能：首先，呈現圖像與文案的組合及設計師的版面構成；其次，顯示版面編排上視覺「火花」的位置—如，大標題、滿版圖像……等。

創意草圖

在整體的企劃下，才能造就最佳節奏與對比。過多的視覺刺激會導致反效果，然而，一系列相似的頁面也會壓抑興趣。建構出版品所有頁面的企劃平面圖，是不可或缺的技術能力。平面圖可用雙頁的創意草稿繪出，選用適當的尺寸即可。須包括：頁碼、標題、抬頭與內容。這種排版企劃的平面圖，可整體且快速瀏覽所有的構成元素。

第一步是編輯與顧客的協調會議。內容是最重要的，在會議之前須先條列所需要的對比與節奏。對於所要傳遞的訊息之衝擊力、動感，編輯與顧客雙方要達成共識。如果文本內容複雜，就需要溫和的節奏與清晰簡潔之字體；但策略性之訊息，則要大膽、誇張、生動的影像來達成目標。

創造動力與律動

要在文章或段落一開頭就達到醒目的效果，可利用大形標題，或將首段文字加以變化，以分隔內文，例如，以大字級的*italic*體編排。首字放大也是開啟文案的好方法。另外，優美的文本也能吸引讀者繼續閱讀下一個頁面。以上這些都是建構衝力與視覺刺激，以吸引讀者的元素。其他再現節奏之方式是，視整體版面為百分之百的構成，變化節奏「速度」的百分比來符合目標需求。平順的節奏是文案與圖像各佔一半，速度快者圖像佔80%，文案佔20%。兩者之比例因需求、空間與文本來調整。

影像與文案之編排有多種變化。圖片可連續置於頁面上方，成為帶狀裝飾。也可用一張大圖片、五張小圖，或將影像分割成九張小方塊之組合。也能把相同尺寸之圖片，以文繞圖的方式編排。再則，根據圖片的內容，將之垂直放置在頁面上創造律動；或是應用風景圖片創造水平律動。在連續或同一頁面同時出現水平與垂直律動時，會產生對比效果。

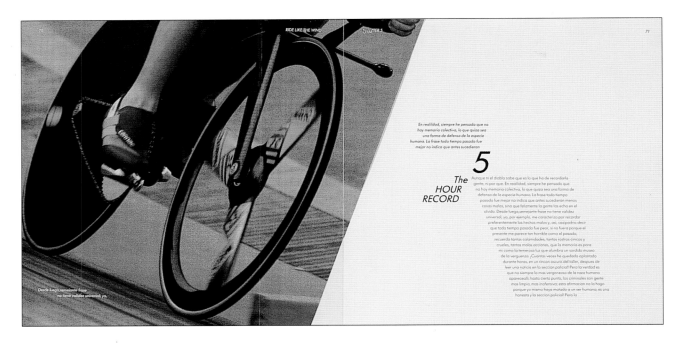

En realidad, siempre he pensado que no hay memoria colectiva, la que quiza sea una forma de defensa de la especie humana. La frase toda tiempo pasado fue mejor no indica que antes sucedieran

5
The HOUR RECORD

Aunque ni el diablo sabe que es lo que ha de recordarla gente, ni por que. En realidad, siempre he pensado que no hay memoria colectiva, la que quiza sea una forma de defensa de la especie humana. La frase toda tiempo pasado fue mejor no indica que antes sucedieran menos cosas malas, sino que felizmente la gente los echa en el olvido. Desde luego, semejante frase no tiene validez universal, yo, por ejemplo, me caracterizo por recordar preferentemente los hechos malos y, asi, casi podria decir que toda tiempo pasado fue peor, si no fuera porque el presente me parece tan horrible como el pasado; recuerda tantas calamidades, tantos rostros cinicos y crueles, tantas malas acciones, que la memoria es para mi como la tenerosa luz que alumbra un sordido museo de la verguenza. ¡Cuantas veces he quedado aplastado durante horas, en un rincon oscuro del taller, despues de leer una noticia en la seccion policial! Pero la verdad es que no siempre la mas vergonzosa de la raza humana aparecealli, hasta cierto punta, los animales son gente mas limpia, mas inofensiva; esta afirmacion no la hago porque yo mismo haya matado a un ser humano; es una honesta y la seccion policial! Pero la

Desde luego, semejante frase no tiene validez universal, yo.

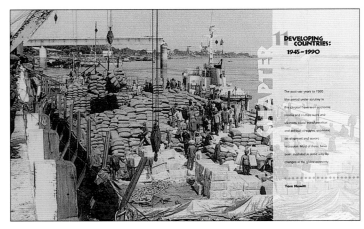

The post-war years to 1990 (the period under scrutiny in this chapter) have seen economic booms and slumps wars and alliances, social transformation and political struggles, acceleration de-elopment and severe recession. Most of these have been instituted in some way by changes in the glofbal economy.

Tom Hewitt

黑白與彩色影像並置；或黑、白的雙色印刷都可創造節奏律動。文案部分，則可利用字體級數與邊界寬窄製造衝力。除此之外，讓讀者驚喜的方法有：淡色底圖的背景、文案反白、斜向網格，都會引發另類的觀賞角度。

◀ **大型影像**。跨頁間的空白，形成戲劇性的頁面開端。

▲ **優異的輪胎**。明快的影像裁切正足以平衡文案，同時暗示著腳踏車的動感。

雜誌vs.書籍

　　節奏與對比是雜誌編排的基礎。雜誌比其他的設計更多樣化。雜誌種類可由高度政治、經濟議題、到哲學期刊、色情雜誌，或是青少年、運動、藝術、諷刺、休閒的主題。節奏律動的需求隨著雜誌內容與暢銷性而有所差異。

　　雜誌與書籍的閱眾不同，他們對刊物的要求亦無法預期。有些人會看標題與目錄來選購；有的則是跳讀、翻頁；有些人會依據個人喜好閱讀特定內容。這就是為什麼雜誌的每一頁都需要有「驚喜」之處的原因；建立節奏之律動時，不能假設讀者是依序閱讀每篇文章。

圖文書也需要改變節奏速度，通常需要的「驚喜」較少。讀者較會合乎邏輯地從頭看到尾。當然，讀者也可能會跳著閱讀，但是，機率比雜誌來得少。出版品之成本考量也是重要因素之一，如果頁數允許，就能編排起始頁面、運用大量的空白製造戲劇性、採用大標題……等。要試著創造出某種強烈的整體視覺風格，如果頁面有太多編排種類，會造成閱讀混亂、視覺的不統一。不要把所有的文字全放在一起，在觀賞許多圖片之後，會因此扼殺讀者的興趣。如果不得已，所有的文字需要同時出現，至少加入次標題、註解說明等，讓讀者視線有停頓喘息的機會。

數位化革命

數位化時代的雜誌會產生不同的樣貌。在螢幕上文字與影像之間有許多的互動，意象更容易依不同需求而做各種變化。許多以印刷為主的原則，將不符合以螢幕為主的設計。最明顯之區別是，讀者並非左右翻開書頁，而是滑動螢幕上上下下地觀看。另外，過去以字體的量感、造形或尺規來做強調，現在取代代之的是以可移動的文字、閃爍的標題，而且聲音與圖像能做更佳的結合。簡而言之，全新的美學觀，已隨著數位化時代一起來臨。但是，無論如何，基本的設計原則，仍有部份適用於螢幕上。如何引導觀賞者進入視覺資訊的叢林？學習基礎平面設計是新時代工作方式的最佳墊腳石。

→ **文字即圖像**。利用文字來強化圖像之意義，可以有效地增加頁面的路徑動感。

黑底的頁面使圖像更加跳脫、凸顯。

連續的箭頭既是刊頭，又是移動性的主題。

文案與圖像形成優異的組合，互相輝映。

文字出現在電視機裡，強化前景的遙控器。

最佳的平面設計不僅是對技巧有效地操控，更要能強烈地表達聰慧之構想。而詳細的資料研究即是成功之鑰。

資料研究

我們生活在媒體建構的世界裡，經常接受影像的轟炸。一位設計師對周遭發生的事物要保持高度的敏感性，多多觀察其他設計師與藝術家的作品。此外要勤做筆記、多繪圖，因為你永遠不知道，自己所觀察到的事物何，時會成為解決設計問題的助力。

顧客與觀眾

要記得，每一件設計作品都會被他人觀賞，我們並非在象牙塔內工作，設計師的工作內容包括了解觀眾之需求。

設身處地的想想那些會觀賞你的作品的人們，哪些人是你的訴求對象？要如何進入他們的內心世界？設計需要與真實人生溝通，而非祇求美感而已。對顧客了解得越詳細，設計就越能成功，也更容易獲得掌聲。

稍具規模的公司都設有市場調查部門，專門針對顧客之需求與喜好進行調查研究。他們用許多方式進行包括：問卷、電話訪問、特定團體訪談（在商品正式發表上市之前，謹慎地篩選足以代表消費群之訪談對象，進行商品討論與促銷遊說。）

如果時間急迫而無法進行以上的步驟，至少每次做設計時都要問自己：誰是訴求對象？他們會因此而獲得何種訊息？如何吸引他們的注意力？

Number of journeys made into the city every day

- car 11 million
- foot 7 million
- bike 0.3 million
- rail 1 million
- tube 3 million
- bus 4.5 million

◀ ⬇ **進入地下鐵**。這是針對倫敦地下鐵使用情形所做的研究。圓形圖表顯示調查的結果。若未建立確定的訴求對象，並了解顧客潛藏在內的動機，就無法發展任何成功的廣告案。

How do you travel to work?

- train
- car
- bus
- tube

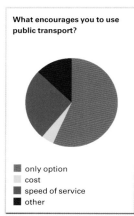

What encourages you to use public transport?

- only option
- cost
- speed of service
- other

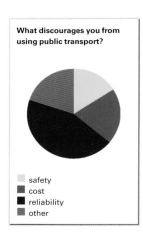

What discourages you from using public transport?

- safety
- cost
- reliability
- other

習作

市場調查

進行自己的市場調查：假設你要替當地的汽車駕駛訓練班做促銷活動。

記錄調查的結果，再向客戶作一場設計理念的說明會。

- 到圖書館查詢市場分析之調查報告。
- 閱讀報紙/雜誌。
- 瀏覽公司的網站。
- 彙編自己的市場調查。
- 訪談顧客/使用者。
- 自己試用該項服務或產品。
- 訪談公司的員工。

習作

顧客特徵

針對新系列的牛仔布設定顧客族群。描述三種不同顧客族群，考慮其個性、生活形態，並為他們取名字。想一想，他們居住何處？職業為何？薪資多寡？服飾消費額度？好惡？購物模式？

發展構想

市場調查會直接影響初期的設計構想，因為立即掌握目標客層的好惡，就能縮小目標範圍。在前面的章節中，已充分說明設計的基本原則與技術，足以將構想視覺化。但是，構想從哪裡來？要提出前所未有、充滿創意的設計方案，不免令人感到怯步，雖然這同時也是所有設計師追求的目標。在發想的早期，究竟如何激盪出新奇的構想呢？不要緊張！首先，切記，創作不是變魔術；它不是抽象不實的空想，而是經過不斷練習就可求得進步的技巧。通常的起點是一張紙、一枝筆與開放的心胸。

腦力激盪與研究

許多設計師進行設計工作時，是藉著記錄與繪畫，進入早期的構想（用一張大紙）。

讓我們舉個案例做研究：為新的電視頻道做宣傳—舞蹈之電視頻道。就以這個單一的概念來看，什麼字眼或影像最先出現在你的腦海內？喧鬧、聲音與律動：如何以視覺來表現？何種字體可以象徵重擊、不連續的鼓聲？再思索一下，聽音樂的人：他們是什麼樣子的人？作曲者呢？DJ的角色是什麼？樂迷們會做其他什麼事？他們穿什麼樣的衣服？牆上會呈現什麼樣的噴漆塗鴉？哪裡可以聽到這類型的音樂（夜店、慶典、收音機）？探索聽音樂的其他形態（例如：錄音帶、迷你音響、CD、MP3……等。）這些形態的平面圖案象徵是什麼？

以上只是個開端。記錄構想，遠比依賴記憶來得重要，因為新的想法往往會推翻舊的構想。單一想法常會激起「舉一反三」的作用。而所有的構想既能彼此結合，也能分開發展。此階段最重要的是，構想越多越好，並儘可能地記錄在紙上。接下來，就能進行下一個步驟。

淘汰過程

下一步是概念的視覺化，然後評估出最具潛力的構想以作進一步的發展。這個階段不要太拘泥於細節問題，集中注意力在構想上。速寫是最好的表現方式，可加上色彩，但不要浪費時間在明度與彩度上。

以上的草圖應該足以使自己明瞭何者為最佳構想，並引發立即的衝擊力。拋棄太複雜的或僅是依賴視覺效果的創意。遠離低劣的想法會使注意力集中在優秀構思裡。

談論事情往往可以激發更多的靈感。把想法解釋給別人聽，可以幫助自己釐清目標，但同時也要準備接受別人的意見（記得！如果你覺得他人的意見毫無幫助，就不必採取任何的動作），但也不要抱持個人的偏見。要以正面的態度看待不合適之構思，並藉機加以改進。一位設計師必須經常聆聽他人對自己作品的評論，而那些意見不會永遠都是正面的。

選擇最有表現力的構想。接著，做簡報來說明自己優越的設計構想。此刻，才是開始處置細節的階段。小心喔！最好的構想也是最簡明的。做簡報時，要表現出對設計縝密的思考與準備，並讓業主明瞭你的構想。也許要「推銷」你的概念，且想想看須作何說明來支持自己的作品。

↑ 調查的元素。這組倫敦地下鐵的海報使用雙色印刷。文案集中於服務的可靠性與速度，這是經過調查後，乘客最認同地下鐵的兩項服務（參考前一頁的圖表）。

← ↑ ↗ **早期作業**中顯示設計構想之條列清單與草圖，以上為概念視覺化之草圖。

目錄頁的草圖。

以兩欄及四欄之網格試排版面。

設計過程的最終「產品」，即是系統化的思維，組織成協調的形式，雖然，組織系統從一開始就已經在進行。設計發展的初期，可由最寬廣的角度切入，在過程中逐漸縮小範圍，直到最後決定性的時刻出現。

通常你會需要將資料整理出一定的次序與結構化的格式。有時業主對於自己的需求毫無概念，需要借重你重新詮釋設計的構想：他們期待設計師給予案件的分析與解決方案。

切記，解決同一個問題的方法就和世界上的設計師一樣多。設計師的工作就是選擇最合適的解決方案。決策並非主觀的意見，而是周延的判斷。

調查研究

調查與研究是耗費時日的，因此有時需要「適可而止」，開始著手概念視覺化設計的草圖。如果需要收集更多的資訊，可和繪製設計草圖同時並進。「設計」是動詞也是名詞，兩者皆意味著「動手做」。在設計過程中如果出現疑難，就要運用知識以便執行下一個步驟。

↑ → **記錄與清單**。可在速寫本裡記錄與條理化清單。

早期構想視覺化

構想之手繪草圖會模糊不清，並留下極大的想像空間：這是好事。因為，不需要直接進入細節，所以保留彈性。設計師利用草圖來思索概念。通常構想草圖是筆記本內的手繪「塗鴉」，因為使用電腦往往會看來「太正式」與「太像成品」了，以致於設計師不願意更動或批判它。將設計小草圖用影印機放大到實際尺寸，可檢視草圖構想之合適性。字體形式與排版網格多寡，會影響編排。這個部份就留給電腦來執行，如此較容易變化與調整。

批判與評估

對設計而言，徵詢建設性批評是很重要的，但要對詢問的對象要謹慎地挑選。雖然聽到負面評語使人灰心，然而批判在設計過程中卻是一種貢獻。設計師也要有自我評估的能力，你可以假想有一位評審對你提出問題，並批評你的解決方案。

不要盲目地埋首苦幹。當我們太接近解決問題的階段時，要向後退一步，重新思考，再度確認目標為何。最容易犯的錯誤是，在單一個案內加入太多想法—依據設計摘要選擇最合適者即可。至於其他的想法也許可以運用在往後的案件裡。構想太少也有缺點—猶如在瑕疵裡完成作品。

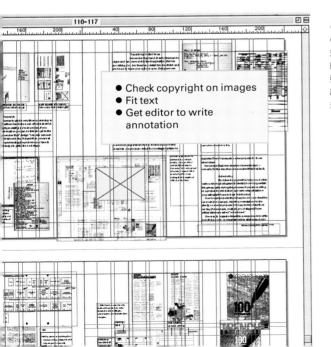

⬆ ➡ 行事曆。如果是簡單的設計流程，用手寫日期即可。但是，給業主觀看的行事曆最好打字列印，避免日後發生溝通的困擾。對於越複雜的案件，所需組合的元素越多，更須正式的流程型式；最好能將其表格化。

⬅ 電子式的「自黏標籤」（Post-it）。專業的編排程式裡有電子式的「自黏標籤」。可在頁面內顯示需要修正、調整之處，或小組其他成員用來記錄構想、評語的標籤。

- Check copyright on images
- Fit text
- Get editor to write annotation

進度表

為自己設定行事的日期：在設計過程中，有哪些事件必須要在特定時間完成。如果正在處理的案件中有許多不同的事件會發生，要特別記得安排進度表。

歷時較長的案件，也許每週有一次截止期限（例如，對業主報告工作進度）。另一方面，時間緊迫的案件，也許一天有兩次（例如，每個步驟都需獲得認可）。組織構想的方法之一，是用立可貼把每個想法記錄下來，然後再排列成合理的次序：你可能會驚訝於最後所得的結果。

Cover	Listings ?	Contents	Ad	Intro + subs form	Time Team news	Travels with Mick	Travels with Mick	Carenza s notebook + Archaeology & me		
1	2	3	4	5	6	7	8	9	10	11

Behind the scenes section

Me and my job: Kerry Eli	Under-ground London	Underground London	Underground London	When the Romans came to Wales	When the Romans came to Wales	Revealing the Buried Past extract				
12	13	14	15	16	17	18	20	21	22	23

Archaeology section: In the Field

Revealing the Buried Past extract	World of arch news	Readers write	Club page: crossword, travels, caption	Get hands dirty: archaeology hols	Museum of London: archaeology into schools	Book club	Listings ?				
24	25	26	27	28	29	30	31	32	33	34	35

Archeology and you section

Ad
36

⬅ ⬇ ➡ **頁面規劃**。左邊是頁面規劃之草稿，右邊發展成為確定的版面編排。經由手繪圖稿到數位電腦排版—對業主做簡報時，可再加入更多影像、圖表等細節（如下圖）。

小技巧

- 寫下任何與主題相關的事情。不要依賴自己的記憶力。
- 缺少與主題相關的概念，視覺化是無意義的。
- 用流程圖來表示不同構想的思惟路徑。
- 尋求專業的批評，並正面、建設性的看待之。
- 談論作品與展現作品兩者一樣重要。

思考組織化的方式

簡單地寫出待處理事件的清單，就能釐清問題。試以下列方法安排次序：

- 字母—A到Z。
- 項目—類別。
- 行事曆—時間。
- 程度—例如，由「好」到「壞」。
- 規模—大小。
- 位置—地點。

情境看板

情境看板記錄視覺概念，並能充分的表現細節，同時設計師還能直接用來製作完成品。

網站之頁面規劃要顯示頁面間合理的連結。網頁的組織反應網站之實質設計。進入頁面設計之前，規劃好網站之結構是很重要的。

在進入網站設計之前，可用情境看板來設計單頁或連續之頁面。情境看板也可用於多媒體、電影、漫畫、動畫與電視廣告之設計。情境看板可以包括：螢幕視覺效果之繪圖、要呈現之訊息、描述動畫、互動作用（例如對話框）、聲音與其他任何的媒材。雖然，情境看板最初用於線性表現上（電影）。但是，非線性元素如今也包括在其中。

頁面規劃

任何設計案件都要表現視覺（與智性）之邏輯性。雜誌或書籍將此觀點，發揮得淋漓盡致。雜誌與書籍於完稿印刷前，都要經過無數次的版面規劃與調整。頁面規劃內有時僅含標題位置，但也可能包括：頁面內所有的元素、版面草圖、文案或圖畫。頁面規劃的目的在於，顯示邏輯次序、色彩分佈、路徑變化……等。

網格。在完稿印刷之前，必須設定確切的欄位尺寸與文案字數。圖中設計師選用狹窄的4欄放置新聞，兩欄位排放標題與介紹。

頁首。

編排新聞的4個欄位。

水平線條形成邊界的圖案。

圖說之尺寸。

2個欄位放置特寫部分。

封面排版的變化。在初期的製作階段中，提出2到3種不同封面的設計是很平常的。因為封面會決定目錄、夾報、書籍與雜誌之外觀與結構。最後，客戶只會採用一種封面設計。

大部分的設計或多或少都會使用到圖象——照片或插畫，無論承接地案件是什麼。自從使用桌上型電腦排版變得十分普遍後，字形設計也隨著變得直接而簡單，但要同時成功地表現圖象卻變得較為困難。

⬆ **圖庫網站**收集大量可供使用的影像圖片。他們也經常出版影像資料目錄讓設計師免費選擇。無論想要尋找的圖像為何，都有大量的圖片可供選擇，因此，最好事前先確定自己想要選用的圖象種類。

相關單元： 速寫本與意象看板 *P52*

對業主做簡報時，表現圖像的方式是影響設計案成敗的最大關鍵。強烈而具有說服力的圖象，會吸引業主的注意力，並引發想要得知後續作品的熱切感。然而選用視覺表現的方法，卻深受預算的左右。

利用彩色粗稿（較完整但未最後定案的草圖）為視覺表現，仍然不失為最好的方法。彩色粗稿不僅費用經濟（由自己或設計組員創作），也讓業主有修正之彈性，其目的與其說是對顧客解釋說明，不如說是提升業主的想像力與參予感。未來也會讓自己有機會尋找最合適構想的完美圖像。

然而，有時會需要更正式的簡報，那麼就得使用其他執行方法。

如何開始尋找

為某個設計案件找尋照片或圖片之前，得先確定自己要什麼。例如，要找嬰兒的照片，得先確定什麼樣的嬰兒？男孩或女孩？快樂的或沮喪的？在室內或戶外？彩色或黑白照？規劃好早期之構想，會縮小尋找範圍並減輕自己的負擔。

許多年輕或設計新手，通常會經由「標準的」搜索過程來找圖片，如Google搜尋。要避免這麼做，有三個理由：一是，在簡報中也許用了令業主滿意的圖象，但最後卻無法獲得高解析度的圖片運用在成品中。二是，受到著作權、版權之規範，沒有權利隨意使用所找到的圖片。三是，這類搜尋通常是令人沮喪與浪費時間的動作。

圖庫

相反地，尋找的影像的第一步便是圖庫。線上有許多影像資料圖庫。等你登入圖庫網站，專業搜索引擎會幫你找到所要的影像。可以下載低解析度的影像用在草圖上，但是這些圖片通常有浮水印，會使設計張力大打折扣。因此，除了最不正式的草圖以外，應避免使用。

另外的選擇是，付費購買高解析度、無浮水

印的圖片。一旦作品簡報成功且獲得認同之後，再回去付費購買圖片。

在草圖階段時，影像圖庫是十分便利好用的資源，特別是找不到可行的圖片時。舉例來說，要找的嬰兒需要戴眼鏡。若要聘請攝影師與模特兒來拍照，完全不符合時間與金錢效益。圖庫內就有許多類似的照片可供挑選，且只需負擔合理的價錢。

要記得，線上圖庫內的資料有許多雖然可免費使用（可降低費用負擔），但是，未必符合業主的需求。假設經由圖庫的搜尋，已經找到所需要的完美嬰兒圖片，但很可能其他設計團體也採用了這張圖片，且非常符合其業主的要求。你的業主可能會不悅地發現「自己的」圖片被別人使用，雖然這種機會很少。避免尷尬的方法之一是──付費購買圖片。但是會這麼做的人不多，因為花費高昂，但這種好處是，短期內出現相同的圖片的機會大減。

彩色精稿

總而言之，並沒有一成不變又快速的視覺化法則。主要目標是，要有強烈的說服力。可用數位相機拍攝快速的「草稿」影像，但是，很難對業主解釋那並非「真正」要用的圖片。最佳的解決辦法是製作「彩色精稿」（Marker roughs），並要求業主支付攝影費用，讓設計看來更具真實性。然而，影像版權則歸屬業主。但是，使用影像資料圖庫內的付費圖片就沒有這類問題。

↖ ↑ **彩色精稿**仍是表現構想的最佳方式。雖然，照片影像讓設計草圖看來更接近成品，但是，往後可能會影響調整之彈性。

那麼「識別感」如何達成？答案是，好的設計統合與有效的設計策略，可讓所需的文案與影像改變，以達成統一的識別感。就報紙而言，就是設定某些不可變更的法則與規範。例如，主標題採一種字體並靠左放置，次標題用另一種字體置中排放；內文用第三種字體並有固定字級、首字放大、欄寬與行間距；重要新聞可用大膽些的字形，較寬鬆的行間距與經過調整的欄寬……等等。諸如此類的規則永遠不能打破，但規則本身就要有足夠的彈性，好編排不同的訊息，並同時保有該報之風格。

只有少數設計師有機會設計一份報紙的架構，這個工作需要大量的時間、技巧與應用方法。但是，設計統合是大部分平面設計所需要的。例如，多數作者不止寫一本書，所以出版社會統合相同作者的著作的封面設計。如果出版社重新推出書籍目錄，對於暢銷書的作者們，出版社會有統合設計的策略，例如：改變色彩、圖像與標題，但是，同時也會讓買主產生「是整體的一部份」的辨識感。

⬅️⬆️ **統一感**。The Herald Tribune報表現出統一感之設計統合，為該報創造出獨特的品牌。使用QuarkXpress來重新設計報紙頁面，是設計師絕佳的練習。

在商業領域裡，只有極少數的作品是「單獨」存在的。例如，觀賞一件設計成功的郵購目錄，會發現其中包括：銷售信函、訂單、傳單與信封，全都設計組合在一起，讓人有「成為一套」的認同。相同地，檢視任何一份報紙：報紙內的訊息每天更換─不同的新聞、標題、內文、照片……等。但是，就某種程度來說，這份報紙每天又都是一樣。因為，在銷售不同報紙的售報架上，購買者只消瞄一眼，就能認出每一份不同的報紙。

相關單元： 包裝設計 *P174*

➡️ **如銅管樂器般大膽**。這些簡單且愉悅的書籍封面設計，大膽使用色彩與字體。不同書本之間，只改變顏色與標題，讓其餘的元素保留統一性。

由於文案較短並有魄力感，所以在頁面上可佔據較多空間。

滿版頁面之影像，與前一頁多處留白形成強烈的對比。

Clerkenwell Road

You are invited to attend the BIG studio opening night party

1st floor, 50-54 Clerkenwell Road EC1

on Thursday 29th April 2004 at 7pm

think BIG

It's time for a BIG night out.

RSVP
chris.harding@bigpictures.co.uk

BIG studio

平面小色塊是裁切影像的標點符號，在頁面中跳躍，產生豐富感。

小色塊之帶狀邊飾，增加頁面的趣味性─完全符合設計案的要求。

商標採用兩種不同且顏色對比之字體，在系列裡保有相同的比例。

尺寸考量。設計統合是讓不同向度的設計元素達成一致性。範例顯示的是替Studio所作一系列的平面設計，包括：標題、摺頁、傳單、名片、邀請卡與目錄。每個作品單獨成立，但又能組合在一起讓Studio有強烈的識別認同感。

文案選用Franklin Gothic這種嚴肅但不失愉悅的字形，具有優良的閱讀辨識性。

BIG studio

Chris Harding Photographer

First Floor,
50-54 Clerkenwell Road
London EC1M 5PS

t: +44 (0) 207 250 3500
+44 (0) 7813 308 284
e: chris.harding@bigpictures.co.uk

BIG studio

名片的背面。

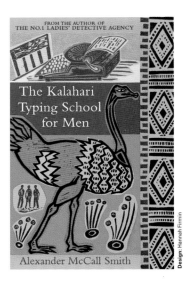

Design: Hannah Firmin

書籍的設計統合是利用封面上相同的字體、字形、字級、並落在頁面上相同的位置。也可以用相同風格之照片（黑白、全彩、色彩飽和或淺淡）或繪圖（硬筆與墨水、版畫、拼貼）為統一的元素。

一位優秀的設計師能夠統合所有的設計元素，讓設計不失個別特色，又能顧及整體之一致性。

書本的封面，實際上是針對商品與出版社所做的包裝廣告。因此，必須以推銷廣告的手法來設計。每一個封面都是其他所有封面之競爭對手，務求在眾多競爭者之間脫穎而出，才能吸引可能的買主，並說服其有購買的理由。然而在書店有限的空間內，大多數的書籍只能看見書背，如何讓小小條狀的書背跳脫而出則變得十分重要了。例如，系列的封面設計，讓書背有大膽黑色文案在具酸性色感的顏色之上，在書架上一字排開十數本，就會顯得十分搶眼。在商業市場之競爭裡，所有的設計都希望能達成這種目標—無論商品是書籍、巧克力、濃湯或飲料。下回當你去購物時，用這個原則觀察架上的商品，會發現最搶眼的設計，就是那些最知名、銷售最佳的廠商。這並不意外，當設計師能成功地統合品牌的設計，他的業務便蒸蒸日上，大受歡迎。

了解內容

書本封面設計受些許的因素影響：是否為小說類？是否為作者的第一本書？是否已有忠實讀者？主題的類別？內容是幽默、沈重、言情或恐怖的？最重要的是，書的購買群是誰？設計書本封面時，設計師須向出版商提出一連串的問題，並且要閱讀該書。總之，封面必須吸引人們買書，所以設計上要包括些什麼元素，才能讓它變成「必讀」之書？範例中之封面設計，都是搶眼、思考周密（最重要的是很成功）之設計作品。

⬆ 遠離非洲。替Alexander McCall設計之封面非常強而有力。大膽的色彩與非洲發想的繪圖，具有溫暖、受歡迎、特別、生動的感受，且情節豐富—正是本書所要描寫的。

➡ 鎖定網格。由Fin Costello所設計之照片目錄，由一系列複雜元素統合而成。每一頁看來都不同，但是嚴格的設計規則與共通性將每一頁串聯在一起，產生了連續感。

陰影。暢銷作家 Carl Hiaasen 之書籍封面，因驚人的設計而從書架上跳脫而出。震撼與優雅兼備，大膽使用顏色與字形，即使只看見書背，仍然保證它們十分搶眼。

統一採用 Clarendon Light 體，使書籍權威感十足。

超大字級的首字為頁面注入生氣與張力，但因為是淡色處理，所以並未過度強調。

圖說的開頭以100%黑色印刷，其他則用30%的黑色。

細小紅色框線圈住較小的影像，幫助其凸顯在頁面上。

設計師通常需用圖片活化頁面，也須了解如何將影像適當地置入。使用影像、繪圖或字體為意象（或者三種都用），選用時可能令人感到氣餒。但是，高明的設計統合，避免混用不合適的風格，是優秀設計的基本條件之一。要謹慎地避免運用太多視覺造形與風格—須以理性但具裝飾性的態度來編輯，檢視自己的選擇。試著拋棄預設的構想—如果在進行設計之前，就確定知道自己要做什麼，往往會較無創造力。有時錯誤可成就新的設計方向。

媒材與訊息

在數位的技巧下，照片與繪圖的界線變得模糊。雖然選用傳統照片與繪圖來表現設計仍是可行的方法，但電腦合成影像的技術已可將兩者合而為一。這三種直接或間接的影像表現形式都是可行的，所以需要謹慎思考：想要傳遞的訊息到底是什麼，以及如何傳遞。這個決定大都取決於產品的特質，譬如在廣告中，要盡量表現業主所銷售之品牌，就很重要了。食品包裝與汽車廣告傾向使用十分寫實美麗的照片，儘可能的表現產品迷人、輕巧之處；而一個新的咖啡品牌（並非很響亮）可用現代繪圖風格來傳遞時尚生活品味的氣氛。

多種選擇。美術用品公司歷年採用來的廣告：精細描繪的水彩畫、有色墨水的抽象照片、裝飾性的繪圖、有氣氛的照片與彩色且高度抽象的圖畫。

影像與繪圖混用。這個範例裡，採用了照片與繪圖。在這本生活雜誌內，繪圖、色彩、物件、照片都一起出現。右邊之影像為攝影或掃描，之後用Photoshop給予數位著色，讓圖案色彩融合並產生漸層。

相關單元： 設計繪畫 P20
　　　　　 基礎攝影 P22
　　　　　 數位影像 P64

與寫實相反的另一類型，假若為運動鞋設計意象式的廣告，其內容可能是晦澀難解的，然而消費群眾卻能了解其中無法言喻的涵意。在設計統合上，業主公司特質的表現，與其產品、服務相同重要，抽象或類比式的影像亦是可行。雜誌與書籍的意象風格，在設計初期鎖定訴求對象時，就須充分討論。不同風格之混合—繪圖、照片—都可能同時出現。

創意的限制

業主可能會提供設計師一張照片，並要求要加入設計裡，因此在設計前，已經有人替你作好決定了。攝影並非永遠可行，如果因距離、預算問題或難以申請授權，繪圖就變成最好，也是唯一的選擇。

技術說明書、公司報告、教育叢書，或任何需要解釋事物如何運轉的作品，都會受益於視覺化之功效。這是繪圖的特殊領域，設計師、作者／編者必須合作無間地彼此配合。

預算與行事曆

受委託製作一份非常錯綜複雜的繪圖，比方說是忙碌街景之龐大設計，除非有高額預算否則並不適合。攝影拍照也許是比較合宜的做法，但是保守地估算，除了請攝影師拍照，還得安排數個模特兒、化妝髮型造型師、複雜的外景與支援人員，所費仍然不貲。因此，繪圖或許更符合經濟效益。

有時也會接到沒有任何預算的設計案。不用沮喪，任何事永遠有光明面存在。例如，字體可轉化為圖像的效果；如果有管道，可以找到許多無版權的圖片可茲應用。

何處著手進行

不論是進行自發性的案子，或是做設計摘要，圖像構想可能是天外飛來一筆般進入腦海；也可能會需要用功地工作，才獲得合適的風格意象。首先要問自己，想傳達的訊息是否符合市場需求；接著在時間與預算許可下，針對設計案進行調查研究。

檢視本書第125頁的清單。集中在這些選項上，就能發掘自己的創意火花。開始探索影像資料。也許可以自行創作、或尋求特約插畫家或攝影師的協助。除了翻閱作品集以外，有很多可以查閱他人作品的方法，如上網查詢、展覽會、經紀公司或其他平面設計作品（例如雜誌）。更有影像資料館可查詢插畫家與攝影師的資料，或是對媒體進行作品交易者。

如果在搜索引擎上鍵入「圖片資料庫」（picture library）或「插圖經紀」（illustration agency）就會得到一連串的名字。通常這些公司都會允許人們免費使用低解析度的圖檔，或收取極少費用，提供圖檔給設計者製作草圖。當設計定案時，就可向他們購買圖片的使用權。購買前，切記要詢問最後的價格為何。有些圖庫是壓在光碟片上，只要購買光碟片即可免費使用圖檔。假若重複設計類似的案件，就可購買此類的光碟片備用。其他這方面的資源還有免費使用的美術作品，可作為文案的背景底圖。雖然大部分是黑白的雕版，但仍可顯示現代美與傳統感。

⬅⬆⬇ **食物的深思**。食物可由令人垂涎的寫實照片到裝飾性較強的插畫，以上表現食物之方式有：照片、單色繪圖、水彩畫（有/無黑色輪廓線）。

⬅⬆ **購物的照片？** 成本高低是決定使用照片或繪圖的因素。對專業的設計工作來說，不能只是衝到外面，拍些自己的朋友充數。這是需要籌備的：聘請模特兒（要簽訂合約）、專業的化妝師與美髮師、選擇攝影地點、與店主洽談、找一部汽車、挑選或租借服裝、最後要有攝影師。相反的，繪圖只需小心地篩選插畫家名單即可。

最後，要建立資源資料庫。多數設計師都會有一份攝影師、插畫家的名單，但多半是由雜誌上撕下來的；也會收到促銷的作品。如果喜歡，或是認為日後用得到，最好在自己的資料庫內存檔。

- 訴求對象之年齡／性別／社會階層？舉例來說，青少年雜誌內星座物語的篇幅，其風格可以是有趣、現代與抽象的圖像，與設計公司的報告與業績表現不同。
- 產品待在架上的壽命有多長？週刊的影像暫時性較強，而估計將要銷售10年之昂貴書籍，就非得要有上乘的品質不可。
- 影像之清晰程度？CD的封面影像可以是模糊的，但是，技術說明手冊的圖片必須是清楚與教導性的。
- 可察覺的價值。這是個弔詭的問題，難以驟下結論。有時低價商品其影像看來十分昂貴；而高價者卻要尋求大眾化的意象。
- 設計準則。要有具動感、經裁切的形狀，或是正方形影像、融入頁面？彩色或黑白照片？要柔焦或高反差？可以做影像合成嗎？要有懷舊氣氛？或者前衛的現代感？有強烈訴求或構想之拼貼？
- 主題。圍繞單一主題或風格來創作系列的影像是很重要的。
- 思考對比的角色。偶而思考一下與期待相反的事物，這樣可以產生新的觀點，或有助於結合原有構想。
- 預算與行事曆。確認設計方案是可行的，並且是負擔得起的。

星座。恰如其分的表現出對金牛座圖像之嚴謹的研究調查。

習作

星座物語

在雜誌內設計關於星座物語的12個星座象徵。可用任何方式繪圖，但不僅表現星座符號，也要有其角色個性。圖像會以6.5cm的寬度，以四色印刷出版。

↑ 混合媒材拼貼。在紙張上繪圖，並製作特殊質感，然後與其他元素一起掃描。

↑ 金牛的符號。用馬賽克來創作金牛座的象徵符號。

設計步驟

- 研究星座的象徵，並了解每個星座的人格特質。收集影印的資料與裁出可供參考的頁面。
- 畫草圖、塗鴉。該是方形、圓形或隨意的形狀？單一影像或複合的？圖像上要網格或結構線條嗎？思考整體12個星座設計之感覺，然後再回答上述的問題。
- 草圖能幫忙你決定使用何種媒材。
- 色彩。每個星座要採用一樣或是不同的顏色？還是只運用極少數的顏色？
- 開始在選用的媒材上製作影像。自行設計或從雜誌內掃描星座影像，再與自己的繪圖結合設計。

← 自由的風格。這是用水彩與鋼筆生動活潑地描繪出具裝飾性但寫實的金牛座。

單元 1 印製過程

出版印製的過程常被視為設計流程最後的階段。事實並非如此。對設計師來說，對印製過程的知識與技術的不足，具有致命的殺傷力，其理由如下：

- 印刷是設計過程的一部份：成品印製後所呈現的風格與風味，是「刻意造成」的。而這種「刻意」，只有在設計師具備足夠的印刷知識下才能「造成」。

- 印刷品有觸感的品質：使用特殊效果的油墨、色料或相關過程，可產生不同的觸感品質，只有了解印製方法，才能運用這些效果。

- 可以避免在最後一分鐘變更設計，而影響印製層面之問題。

印刷

所有的印刷方式都需要將設計作品分色，然後依序套色印製。要記得，每個色版都是單一顏色。大部分出版的作品以平版印刷為主，但仍有其他印刷方法：

- 網版印刷（使用模版）：用在T恤、告示板與特殊效果。

- 轉軸凸版印刷（使用橡膠凸版）：用於某些包裝與塑膠袋。

- 凹版印刷（使用具有不同凹槽的模版）：一般用於長期的雜誌與目錄。

- 數位印刷（電腦無版印刷）：應用於短期的全彩作品。

大部分的印刷是在大型的版面下，一次捲入一張紙來印製。

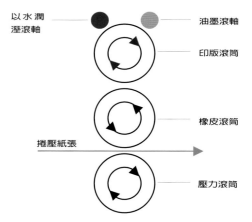

↑ 平版印刷原理。印製過程的原理是基於水與油無法溶合的現象。數位色版用化學原料處理後，可使影像防水並著色。上方示意圖中，印版滾筒上需印製之影像被潤溼與上色。接著捲入橡皮滾筒。橡膠捲軸將影像轉化到色料裡，並經由壓力滾筒（可調整色料所需的適當壓力）壓印。整個過程十分快速，每個滾筒都是連動式的。印刷時沒有任何凸起的表面，因此稱之為平版印刷。

100% yellow

100% cyan

100c 100y

100y 100m

100c 100y 100m

100c 100m

100% magenta

⬆ **品質控制之色條**。在印刷的頁面外圍,通常會有一個色條來控制色版、墨水、網點……等。

⬅ **全彩印刷**。本圖顯示全彩印刷的原理。青、黃、紅色互相重疊,出現第二、第三中間色。加入明暗的使用時,就可創造出千百種色彩。

⬆ **使用雙色Pantone**。本插頁以雙色印刷。上圖黃色與藍色的重疊而創造第三種顏色(深綠色)的背景字體。

➡ **滿版色塊**。此折疊海報以四色印刷的CMYK色版,分別組合成不同滿版色塊,照片則加上黑版,增強其對比。

色彩

許多現實條件會影響我們選用多少印刷色彩。

單色印刷可用於預算緊縮時,或要表現特別的顏色,例如,大部分的公司會用某個特別的Pantone油墨,來達成顏色的一致性。

雙色或三色印刷會出現有趣的顏色組合:兩色重疊可顯現第三色。若以兩色或三色印製黑白影像能強化其效果。

全彩(四色)印刷使用青、洋紅、黃與黑色,以不同的比例互相調配,則可產生千百種的其他顏色。用來印製全彩的照片或滿版色彩。

最近又發展出多色印刷,除了全彩四色以外,再加入橘色與綠色油墨,給予更多細膩的中間色調的顏色。

⬆ **CMYK**。如果想要重製全彩的影像，就需啓動CMYK檔案。

⬆ **灰階或單色**表現於不同明度的單一顏色。

⬆ **雙色調**—範例中為青色與黑色的組合，能強化單色或等同影像之多種質感。

印製影像

照片或透明正片是有連續明暗度的「原片」—這是指色彩之明度變化細微、緩和。但仔細觀看印刷品圖像時會發現，圖像是由細小的顆粒狀構成—許多不同大小、平均分配的顆粒，通常每英吋為100到200網點（lpi ：lines per inch）。lpi可像手提袋一樣粗糙，或似藝術圖書般細緻。

在印刷過程裡，要印製如照片般的連續明度。首先，要轉化為數位檔案（通常經由掃描），再把數位版本轉換成半色調網點，形成連續明度之錯覺。此階段最重要的步驟是數位影像之解析度：參考圖片說明。

欲印製之影像需用eps或tif檔案格式儲存。

紙張

千萬不要小看紙張的潛力：有無數種顏色、後處理與量感可供選用。選用紙張時，要先思考所希望的效果（豪華或粗獷原始）：設計案的合適性：預算與印刷方法。紙張可大約分為兩大類：

- 亮面，較為光滑，色彩較清晰。
- 霧面，較為柔和，相同量感時有「凝結狀」，因為會吸收較多的顏色、色彩較有平面感、顏色會比預期的濃、重（網點擴張）。紙張重量以基重（gsm）計算

（grammes per square metre），厚度以微米（microns）計算。A5的傳單通常用115—150gsm，名片則用300gsm的紙張印製。

打樣

這是印刷前自己或業主最後一次檢視作品品質與內容的機會：

- 數位打樣：便宜且容易印製，但整體而言顏色較不正確。
- 濕樣：昂貴但顏色正確，是使用最後定案的印版油墨與紙張印製而成。
- 列印：用印表機列印pdf檔，當時間是主要考量點時，可使用這個方法。

後加工處理

即在已印刷的紙張上做任何加工之過程，有些加工與印刷有關，有些則是折疊或裝訂的處理。後加工處理也可成為創意的一部份：線裝、膠裝都有許多不同的顏色可以選擇；或用浮凸紙面強化影像效果。其他方法則包括：折疊、邊飾、壓凸花樣、裁切、熱轉印、縫線、膠裝、環裝與凹陷表面等。

↑ **解析度**。無論是全彩、雙色與灰階影像,要印製的影像其數位解析度需為印刷網線(lpi)的兩倍。

↑ **影像印製方法**。有許多掃描與印製影像之方法。圖中放大部分,顯示不同結構的印刷網點。

↑ **高反差**,是希望印製出黑白高反差、無中間色調的作品時所使用的方法。圖中之數位解析度為印刷網線(lpi)的8倍。

小技巧

準備印製之文件

- 最後設計稿經業主認可之後,直到印刷之前,還有許多準備工作要做。要提醒自己每一件作品都是特別的,因此都會產生個別的問題:此時為交付印刷廠印製前,最後檢視的階段。
- 要鉅細靡遺:不厭其煩地檢查顏色色調、文件大小、格式、影像品質、文案的色彩、整體版面、字與行間距等。這些全都是設計師的責任;所幸可用Flightcheck軟體協助。
- 給印刷廠的文件包括:最後認可的文件、圖片影像、字體字形、列印出的分色打樣片;描述清楚之說明書—不要以為別人會讀心術。
- 通常會給印刷廠唯讀檔案如eps或pdf格式—鎖住的文件包括字形、影像,避免印刷時出錯。

← **三色印刷之說明書**。這份說明書使用許多方法印製:鑄模裁切、膠裝、封面與內頁的亮面上光。

完稿樣本印刷後，接著便是色樣校正。然而在校正色樣的階段，還可以修正任何影像的小瑕疵—無論是傳統或是數位檔案。

看片器／燈箱／（Transparency Viwer／light box）

燈箱有各種尺寸，最重要的是國際標準ISO3664：2000之光線。這標準光源界定顏色與彩度，是大部分彩色輸出與印刷廠所使用的看片燈箱。

網屏角度檢測片（Screen-angle Tester）

每一個色版的網片都有不同的套版角度，角度測試是一片膠片。印刷廠也許會提供一份免費的測試片。

網屏檢測片（Screen Tester）

這是測試套版之位置，像角度檢測片也是一片膠片。可向印刷廠索取。

線性檢測器（Linen Tester）

為放大鏡，是輸出業者或印刷廠用來檢視35mm之彩色底片的工具。可折疊的小支架，確定合適的觀賞距離，並讓雙手可自由活動。可用來檢視底片與顏色校正。

相關單元：　顏色的差異與辨識 P30

裁切與出血。檢查裁切線是否對位出血寬度是否正確。

色彩控制規條。這裡的顏色可讓設計師了解色彩的正確性。例如，使用太多黃色墨水，控制規條的顏色會出現太多黃色。當膠片的顏色是正確時，控制規條可顯示情況。

對版線。對版線檢視套版對合的正確性。若是正確，對合點是黑色；若不正確，就會在黑色旁邊出現其他顏色。

灰階控製規條。明度檢視區域，列印顯示從無色到黑色。用來檢視黑白照片與黑色的文字，作用與「色彩控制規條」相同。

對合。如果對版線是對合的，但發現色彩仍超出邊線外，這是因為原來版面故意放大些，以便日後裁切掉。

套色。設定印刷顏色時，所選用之顏色要標明其色彩構成的百分比。不要僅用Pantone色票內之編號，避免產生無謂的爭議。經認可之色彩，能於色版內再度檢視正確與否。注意斑駁的雜色，可能是膠片或色版之對合不正確。也要小心撞網現象。

「反像」。當發現圖像與完稿樣本左右相反時，須註明「更正」。更正的過程不是只要讓印刷廠把圖像翻轉回來而已，這是因為感光片放錯面，感光乳劑非與網片接觸所以須重製，將感光乳劑面放在正確的位置。

檢視清單

- 對版線。
- 裁切線與出血。
- 尺寸—如果有網格再確定其大小。
- 字體—是否有斷裂、缺少、辨識性如何、是否太小？
- 色彩—檢視色彩控制規條。
- 反像。
- 影像是否重疊？
- 色塊。
- 特別色。
- 回覆—檢視印刷廠是否將所有的影像、膠片、各種原始資料退回。
- 兩頁之間的空白。

背景色塊或特別色。如果背景色或特別色連續出現在出版品之頁面時，設計師就要注意其色彩的一致性。例如，背景為米色—用固定比例的黃色—然而某些頁面需要加重黃色的感覺來凸顯圖像，所以這些頁的色調將會比其他來得重。利用第五個特殊顏色可以解決此問題，但是使用五色會比四色印刷昂貴許多。

在126到129頁的單元中討論了有關印刷製作主題，本單元可視為前者的延伸，在此將涉及相關的數位製作之課題，其範圍廣泛，視個別特殊領域而定，包括：電影、錄影、音響、動畫、印刷與網站設計……等。本單元即將深入解說其中的關鍵領域。

設定檔案名稱

有一種情況常會發生，就是當擊點電腦檔案時，不是打不開，就是打開錯誤的軟體。這種狀況，一般都是因為檔案命名錯誤才會發生；只要幾個簡單的基本步驟就可以節省許多時間。

重點是，檔案命名時要使用正確的副檔名。也就是在檔名字尾後面加上「.xxx」而非「xxx」來說明實際的檔案。最常用的是加上3個字尾，例如，「.jpg」；這是用來說明檔案的格式，也用來辨識其可閱讀的軟體。

檔名長度也會引起麻煩。雖然許多開放式的系統與軟體，能閱讀很長的檔名，如，「thisismyverylongfilename.txt」，有些則不行。檔名儘量保持在8個字母以下，同時要加上副檔名。

檔案命名。執行「儲存為」（Save as）指令鍵入檔名，但若有需要，則選用原檔名或置換之。接著從下拉選單中擇選適當格式，按下「存檔」（Save）即可。

其他建議：

• 檔名或副檔名的字母間勿有空格，如果需要空格則用「加底線」，例如「my_file.jpg」來表示。
• 用小寫字母命名，勿用大寫字母。
• 僅用小寫英文字母（abc）或羅馬數字（123）。其他如：「@％＜＆＊」要避免使用。檔名與副檔名之間要用「.」分開。

檔案格式

不同軟體以不同的方法儲存與壓縮資料。誤解或誤用格式會導致困擾。例如，花費大量時間掃描資料與創作雜誌，最後儲存時卻選錯格式。最好的結果是重新儲存，較壞的情況是浪費時間，而且導致他人認為你不專業。最糟的情況是，你得全部重新製作檔案，或根本丟了飯碗。

下頁說明最常用的檔案格式。

⬅️ ⬇️ **檔案格式不明時**。這種情狀下，選擇一種自己覺得最可能打開檔案的軟體（例如，以Photoshop開影像檔案）。依然無用時，打開軟體到「FILE／OPEN」，執行「檔案／打開」指令。

字形大小

　　麥金塔與微軟系統之資料顯示方式不同：不只亮度對比（gamma）有所不同，連相同字級在不同作業平台上看起來也不同。整體來說，相同字級在Windows裡，看起來比Macintosh大一點。

亮度對比

　　亮度對比是檢視影像對比的程度，以中間色調為基礎。對比值越高，則影像越黑。對設計師來說，作業平台不同，相同檔案之亮度對比看起來也不同。因此，相同檔案在麥金塔或微軟系統內檢視，其結果也不同。

　　Mac的預設值是1.8，而PC通常會高於此數值（實際之數值決定於內鍵卡）。因此，在Mac中製作會比PC上看來較暗。

影像之檔案格式

　　通常，預設值是正確的，除非經由指示，否則不要改變。同時螢幕上顯示的，會因使用程式不同而有差異。

　　JPG格式是「品質差」的壓縮──是指在壓縮存檔的過程裡，會失去某些影像品質。複雜的照片影像，通常察覺不出來（除非過度壓縮）。如果儲存大面積的單色影像，則會產生模糊與變形。

　　EPS檔是準備印刷時，最廣泛使用的影像格式。可儲存向量與點陣式資料，並包括兩個部份：預覽與可印刷之高解析度影像。

　　TIFF有最大的儲存格式，壓縮時會保有原來品質，並可回復資料的原始面貌。同時讓資料可跨平台使用（Mac與PC皆可）。

　　GIF檔是由Compuserve所創造的獨立檔案格式（machine-independent file format）。右圖是用索引色（Indexed Color）之螢幕列印。與TIFF、JPG、EPS檔不同的是，GIF只能儲存256色。因此，適合儲存平面設計內色塊資料，不適合用於儲存照片。GIF檔大量使用在網頁設計裡。

影音檔案格式

　　與平面設計相同，影音檔案也有多種格式。以下為最常用者。

　　AIFF是由蘋果（Apple）電腦發展出來的，儲存平台上未壓縮的音響檔案。

　　WAV是Windows裡相當於AIFF的格式，儲存高品質未壓縮的音響資料。

　　Quick Time是儲存電影與音響的格式。須有Quicktime Player程式方可觀看。可跨平台使用資料。

　　MPEG檔是電影與音響的壓縮檔案格式。與其他格式比較，MPEG檔案較小且保有原來的品質。

商業

實務

到目前為止，你應該已經學會如何向業主詮釋設計摘要，如何將之轉化為設計構想，並多少見識過幾個成功的案例從頭到尾的過程。也應該了解多種媒材與數位工具之使用，並知道實際上的一些可能受限創意的因素，如預算、訴求對象、出版製作等。使用字形、色彩漸漸成為你的第二天性，但是，吸收理論是一回事，實際操作又是另一回事。

本章節要帶給你近距離的了解，以便更清楚現實社會裡平面設計專業的運作情形。每個單元會有不同訴求。設計顧問公司所要求的人才與廣告公司不同；雜誌、書籍雖然表面看來相似，但分屬不同的特殊專長領域。某種程度而言，個人的好惡會決定自己未來的方向。

也許你擅長以影像進行創作，或者更合適激發促銷上的構想。也許字體字形或網頁設計等特殊領域或許是你的熱愛，你所需要的只是「如何開始創業」的諮詢。你也可能還在四處尋找靈感。本章涵蓋範圍由商業識別到包裝設計，應能提供一些幫助。每個章節都是由設計業的實務專家所撰寫，內容包括就業諮詢、該領域之簡介與深度的商業實務，可用來測試你到目前的學習狀況。

最後，記得「條條大道通羅馬」。本章節的專業創作者提供許多途徑，而業界的機會是多樣的，從聘用高效率的校對員到最具創意的思考者。如果你強烈渴望原創性，那麼本章節可幫忙建立創造力。

Volume 8
Number 1
March 2003

書籍與雜誌，無論是週刊或季刊，不但有嚴謹的行事曆，更有結構既定的格式與網格。除了截止日期外—如果過了截止日，會產生財務的損失—其他的一切得靠設計師對字形與影像的操控與創意了。

「我對編輯設計的認識，是來自於大學畢業後的第一份工作—週刊雜誌。從一開始我就喜歡上這份工作：步調、工作成員與其所討論的主題。同時這份工作讓我再次有機會增進設計技巧。由於每個星期出版的版面都不同，因此每期都是一個改進的好機會。

在獲得更多經驗以後，我轉而設計書籍。設計書本感覺更嚴肅，因為它們維持更久遠。雜誌會被時間淘汰，但書本卻可能用原創之設計重新出版。書本進行的步調較慢、過程嚴肅，然而設計的創意平均分佈在格式、紙張、裝訂與內容上。無論是設計一系列的風格、單行本、藝術目錄，設計師的責任是製作符合出版品之視覺媒介表現。

成立EDT時（EDT為一小型的設計顧問工作室，有三位專職設計師與一些特約設計師），我設定書籍與雜誌是主要訴求。我們的工作室處理過多種語言之出版品、促銷說明書、展示會目錄、限量發行之藝術圖書。所有案件都是多頁的文件，需求的版面都是超過一個以上。我們抱著極大的興趣建構設計系統，例如，網格、頁碼、標題排序、有限的色版，以及任何其他能創造出版品視覺認同之設計。通常稱為「品牌形象」，我喜歡稱它為「訴求」。

我很喜歡那種在設計過程中產生的價值感—當設計師、作家、編輯、插畫家與圖像研究者分享相同的工作平台，緊密地一起互相合作、熱切地為作品努力。我們更將這種工作風格延伸到印刷廠、裝訂廠、插畫家與攝影師身上。在設計過程中，結合專業人員可把平淡的案件轉化為優異的成果。身處人力有限的小型工作室，我們得不斷地提醒自己，雜誌的截止日期十分嚴格；我們也會接期限較長的書本設計案件，這類案子的時間與預算比較不成問題。

我們與業主的關係是個人且非正式的。對我們這種工作類型來說，以下這一點特別重要：因為責任劃分較不明顯，因此在製作過程裡，所有參與者需要經常進行對話。經由會議與討論，在實際進行設計之前，試著了解產品與業主的觀點。

我相信業主比設計師對其出版品之表現，有更好的判斷力。業主也許不知道如何達到想要的效果，或者不會操控視覺元素，但是，當正確解答出現時，他們會熱烈歡迎。設計師必須建立良好的設計語彙，來尋求視覺與現實的平衡。

解決問題

雖然科技無法幫助我們發展構想與解決創意上的問題，然而數位化環境給予更多視覺的可能性，是使用方便且省錢的工具。市面上出現琳瑯滿目的印刷品，更不用提嶄新的線上出版。無數的出版品爭相引起注意力，其設計水準從平凡之作到十分優異均有。

那麼，設計市場還為設計系學生與新近的設計師留下什麼呢？建議你，注意其他設計師的視覺作品。不同領域的創意設計，會激發新的表現形式。想要設計具創意的音樂雜誌或攝影書籍，就要注意當今此議題的潮流及其他設計師對此議題的詮釋。只要會使用電腦與桌上排版軟體，每個人似乎都可以出版印製，但設計師的專業是解決問題與思考。

尤珍妮・竇德（Eugenie Dodd）

🔵 **全球義工基金會雜誌**。《聯盟雜誌》（Alliance Magzine）是雙色的季刊，提供保守的照片與少數預算。概念與封面設計反應出雜誌社的人文背景，並創造視覺上清楚、延續之風格。

封面設計組合了三種元素：字型統一的標題與內容大綱；每年度變換第二個顏色；黑白人像攝影表達當期之主題，且反應雜誌涵蓋範圍廣泛。不同的臉孔呈現出地球村的視覺涵義。

⬆ **藝術書籍**。本書設計的目的是，展示藝術家以線繩和各種材質包裝的自己所收集的石頭。結構與版面要顯示藝術家發現自然的步調與本質，也包括藝術家所說的故事。

選用霧面、米白紙張，以大地色彩、麻質感呈現自然的藝術。以頁面折疊角度來暗示本書內有文案與影像。讀者打開摺頁時，會發現小物件之說明與對話。如此，閱讀是收集過程之再現。石頭影像色彩鮮明，對比於灰色的文案。

期刊、時事通訊或雜誌均是定期出版的刊物，一般有季刊、月刊或週刊。種類由學術期刊、諷刺性到消費性、生活性兼具。期刊的視覺效果取決於初期之規劃與腦力激盪，是經由業主、編輯、設計師建構出版品的風格特徵。

前面章節多著墨於出版品的目標與讀者群，因為這兩者是影響設計風格的關鍵。發行或變更期刊需要投入大筆資金。所以充分了解視覺的基調，以吸引讀者的目光是設計師的責任。

雜誌的結構分為兩部份：封面與內頁。封面的功能負責吸引目光與提昇銷售，且反應內文編輯的智慧。內頁則構成主題的內容大綱，而其視覺律動界定出雜誌的特質。

版面風格說明

如果替出版社設計已存在之刊物時，也許會收到一份「版面風格說明」（style guidelines）文件。內容會包括：編輯與影像之使用規則、拼音、形容詞、標點符號、字體、字級、大小寫……等之說明。也會有另一份設計說明，包括色版、字形風格、影像資料庫……等。這些說明書是描述構成公司品牌的基本元素。也許這些設計風格會跟自己的設計理念對立，因此最好在工作之前就詳讀。

設計練習

促銷小冊：「字形設計師國際組織」（ The International Society of Typographic Designers）提出讓學生練習設計的案例。範例是由Fabio Cibi設計。

設計摘要：替新的電視頻道設計16頁、全彩、標題要出現Channel 7的促銷用小冊子。標題與內文的字體須分別。

設計構想：應用數字7之變化，將播放頻道轉化為意象。要將古老的歷史神話傳說融入設計構想。一星期內的每日以羅馬神祉命名，以其特徵與顏色表現每天的節目。例如，土星（Saturn / Saturday）是節慶之神，顏色深藍，則代表多種節目，諸如此類。

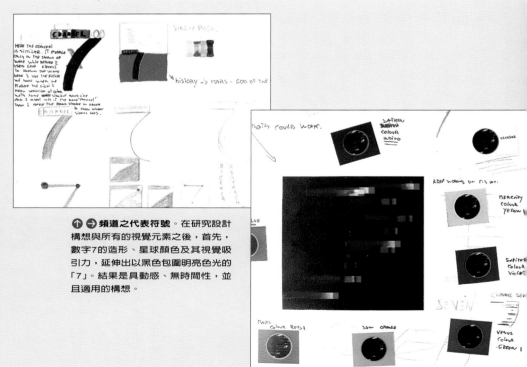

↑ → 頻道之代表符號。在研究設計構想與所有的視覺元素之後，首先，數字7的造形、星球顏色及其視覺吸引力，延伸出以黑色包圍明亮色光的「7」。結果是具動感、無時間性，並且適用的構想。

識別與風格的塑造

肯定自己完全明瞭設計主題之後,才開始執行設計,同時記下所有需要考量的因素。先從格式、刊名與網格著手進行,因其為整體構成之基礎架構,便於往後的編輯。之後,訂定文案與影像之比例,這是雜誌風格識別感的要素。

格式

最好遠離電腦來進行構想的發想。如果雜誌格式可自行決定,將既有的期刊攤開在面前,選出幾份值得參考的樣品。儘量選用標準格式,非標準格式之成本較高。依據需求做一份空白的雜誌樣本,使用大約相等磅數之紙張及張數,檢視雜誌完成後的份量感。

字體

參考有關字體的書籍,找出刊名、標題與內文可採用的字形。如果最後決定自行設計刊名之字體,最好是從現存的字型著手加以修正。字形的選用包括視覺的判斷力、合適性與風格。學術期刊有大量的文字、很長的文句,因此,在固定欄寬裡狹長字母可置入較多文字。傳統的消費性雜誌適用優雅、古典的serif字形,而當代感的期刊則用近來由數位發展出的字形。

選用字體的一般原則是,選用有多種量感與變化之同一系列者。例如,Univers、Frutiger、Officina,Garamond與Minion。如此,就可用一種字形變化出具整體感的文案基調。字形儘量控制在兩種系列之內,一種用於標題,另一是內文。

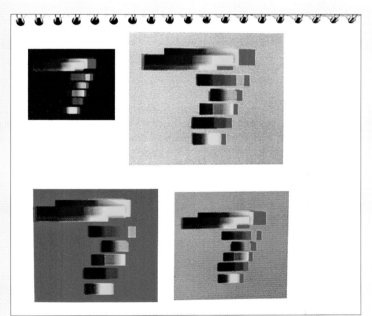

⬆ 選用背景。設計師試著把7放在不同的背景上。

⬇ 白底。鮮豔的色彩在白底上特別明顯。

接續下頁 ▶

在雜誌的某些部分，這兩者的功能也可以互換。重點是，雜誌是寫來閱讀的，字體、字級、量感與欄位都會決定其閱讀辨識性的高低。

網格

多頁文件的排版重點—也是絕大多數編排的基礎—就是清晰度高、有效率、經濟與連續性。網格是這個目標最理想的起始點。替刊物建立合用的網格，是設計工作最重要的階段，你必須將多種資訊包含在內：影像的本質以及該如何使用影像、長度不一的標題、註解、圖說與字母大小寫。網格可以是顯示的，如欄位標示、排序或模組的網格，也可以是隱藏式的，如自動格式設定或浮動格線。網隔被設計成如畫布般，提供數種設計方案。

章節段落

在出版品上發展出視覺層次的排序，一來可以將資料組織化，又可以協助讀者辨識文章的位置。根據有系統的圖案、字體、色彩或更換色料等，可以建立「指標系統」，有助於讀者辨識不同的章節。色塊、字形變化、符號都是常用的元素。這些功能性的標示，往往會成為裝飾的要素與品牌形象的一部份。

照片、圖片與色彩

照片與圖片會「說故事」，也是雜誌的骨幹。假設你需負責選用影像，好表現主題或封面的訊息與氛圍，你的決定是使用圖片或照片？彩色或黑白？高反差或雙色？

← ↑ 一系列的草圖表現雙頁版面之設計過程。版面再現業主的音樂節目，音符在電腦內重建與抽象化。字體與圖案是頁面的辨識指標。

多數情況下，他人提供的材料或雜誌之預算與行事曆，會影響設計的決策。但是，這並非問題所在，任何影像都有其發展的潛力。選用照片或圖片時，要準備一份細節清楚的說明、發想來源、風格、格式與所有需要的技術性之資料。照片要選用具「冒險感」的，確定圖片要留有足夠的邊框，因為要預留裁切的空間，以及不同編排的可能性。記得，雜誌之意象是周期性的：經由有技巧的裁切、放大或縮小影像、在文案內的排放位置，而產生視覺的衝擊力。

色彩是版面不可或缺的元素，會改變出版品之節奏與氣氛。數位科技讓設計師有無限量的調色盤，用於打光、柔和、標示與轉化顏色。在字體上使用顏色時，色彩是象徵、是情緒。影像與空間會左右讀者的焦點與排序層次。設計師須認知這些事實，避免在設計上傳遞錯誤的訊息。

版面

影響雜誌版面的因素，之前已說明，此處是到目前為止之小結。數位科技是實驗與探索不同字形、影像與排版的鑰匙。在享受變化的樂趣之餘，仍然要記得，最後的設計要達到雜誌訴求之目標。無論是版面上決定使用水平或垂直之格線、或者如何組構設計元素，都要保有一貫性的風味。頁面在視覺上必須連接，但能變化步調與比例。

⬇ **音樂摺頁的完成品**。頁面底部一系列音樂人的照片，創造出強烈的元素，造就出輕鬆的步調。字體平順地與圖像結合。這個設計結構重複用於整個出版品，但是，變化不同的照片、圖片主題，所以改變每頁的氣氛。

⬆ **格線**。雖然你不會注意到這類出版品的格線，然而它卻很嚴肅的存在著。只有經由格線結構來支撐散亂的設計元素，設計師才能掌控整體的風格。

接續下頁 ▶

閱讀雜誌時，讀者傾向於做跳躍式閱讀。所以設計版面時，須有多層次的「進入」方法：用標題與影像來抓住讀者；清楚的圖說與引號使人易於瀏覽；主要文章的架構要清晰、配上有趣的圖像，提供給深度閱讀的人。

材料與加工處理

雖然選用紙張與加工處理，會受到雜誌的印刷方式與經費預算的限制，但其中仍有許多可以探索之處。除了一些先前曾經討論過的元素外，

選擇合宜的紙張與裝訂方式是很重要的。藝術或亮面紙張，會讓文案與照片有光滑感。霧面紙張則產生柔和感，且會讓圖案印刷較有觸感。有些出版者會在出版品的特定部份改變色料，以光面紙印刷照片，用霧面紙印刷資料文案，甚至用淡色紙張。可以要求印刷廠提供紙張樣本，並建議裝訂的方式，這些技術性的問題往往會影響決定。刊物封面是否要有書衣，決定於頁數與經費的多寡。最佳選擇的方法是，要求印刷廠製作幾份空白的樣品—重量與質感是最佳的考量依據。

↑ ↓ → 行動感的設計。垂直格線讓設計師對文案的放置「有法可循」卻沒有限制。橫向格式讓版面打開後呈現寬闊的畫布，表現看電視的行為模式。

單次出版品

　　促銷用之產品，如展覽會說明書、銷售目錄、資訊密集之文件，風格上是界於雜誌與書籍之間，但其產品型態卻像社論、廣告。如果設計展覽說明書或銷售目錄時，要強調影像資料，格線與文案是次要角色。以影像為主構成出版品的格式—無論直式或橫向—格線分割小欄位，編排不同長度與寬度的短文句。這類的出版品通常會忽略版面架構，以創造情感反應為目標，期望能一枝獨秀。在此情況下，就盡情使用電腦數位技巧來美化字形與影像，改變尺寸、密度、明度與並置元素。假若設計展覽會說明書，由設定摺頁格式開始思考，設計方案則取決於展覽方式。業主會提供許多展覽說明資料，需要仔細編排，也要花心思選用字體、決定字母形態，特別是設計價目表、路線圖與時刻表時，更得多費心思。

　　單次出版的經費通常會比雜誌來得寬裕，因此，材質、裝訂的選擇性較大。不要被設計說明或業主嚇倒。要讓他們驚喜於有趣的摺頁、響亮的標題與非凡的格式、版面。業主會接受令視覺興奮、傳遞訊息清晰的任何設計。

⬇️ ➡️ **改進的空間**。這是說明書的成品。作品非常成功，得利於有創意的裝訂，且封套的設計強化「保存」的意味。

⬇️ **首頁**。設計方案是否適用，在首頁就受到檢測。數字7變為多色的文案，但未失去其造形。背頁的色版與封面相似，創造7的轉化意象。

形式。書本的格式暗示著權威性、參考性，同時體積較小，可深入閱讀。

第三章	商業實務
第十節	編輯設計
單元 3	**書籍**

現今出版的書籍數量更勝過往。有平裝書—小說與非小說類—線性閱讀方式與簡潔的字形結構；也有大部頭的書籍，影像與文案多樣的欄位，構成複雜的內容與字體層次排序；藝術家的專輯大多是圖像，只有少數文案；限量發行的書本，則打破所有架構、製作與經費的規則。每本書的出版，都保有自己的個別差異。本單元是解說構想上的整合與閱讀辨識性。

書籍有通用的結構方式：封面、書名頁、序文前言、主文與參考附錄。電腦軟體讓文案連續的書本在編排上只需數分鐘即可完成，而將時間留給設計師做版面設計。書本的主題與功能要與格式架構緊密結合。嚴肅閱讀的書要能用手握住，因此，頁面邊界要保留讓手指拿取的空間。字體與間距要適合在標準燈光下閱讀。

大部頭的書籍，多會放置於桌面瀏覽。通常會涵蓋多層的資訊，由不同字級來表現，更可能用不同字體與顏色。版面構成就要回應瀏覽的步調。

限量發行的書本無法可循。設計不僅要表達書的主題，同時也會是它的化身。設計與製作主要的考量是概念性的，設計師與作者或藝術家會密切合作，最後的成品是共同努力的結果。

編輯練習

設計案：有關於電影的書。

本設計是字體造形課程之練習。範例由Clarice Trevisan設計。

設計摘要：設計「Icons」系列中的一本書。書本主題是嚴肅的傳記，強調文案而非圖片，約有240頁，且有相似的視覺風格。發表設計作品時，要有設計過程的草稿、數個版面之完稿、封面與全尺寸的空白樣本。

設計構想：創作雙頁的版面，有足夠的彈性包容不同的「icon」，又不失個別主題之獨立感。現在設計系列中的第一本書，是關於一位西班牙知名的製片家沛卓・阿莫多瓦（Pedro Almodovar）的故事以格式、空間與字體，平行表現出在他電影中的導演觀點。

⬇️➡️ **規劃階段。**進行數個資料的構思，如前言、序文的版面構想、頁面架構與字體考量，就已經把自己的概念視覺化了。連續的文案須要特別注意閱讀辨識性。試驗不同的字體與字母，再選用辨識度最佳的。

century gothic
Pedro Almodovar

Futura regular
Pedro Almodovar

Futura light
Pedro Almodovar

letter gothic
Pedro Almodovar

Frutiger light
Pedro Almodovar

⬆️ **檢視字形辨識系統，**由標題、目錄與封面開始。只要設計一種強烈的視覺元素，然後沿用於整本書中，即可達到設計的獨特性。

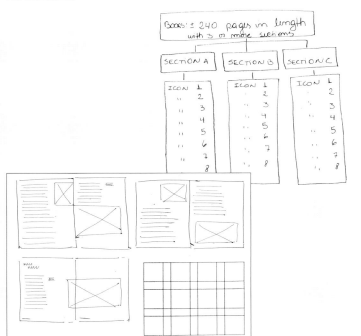

⬇️ **影像之探究。**這也是色彩與影像探究的階段。

接續下頁 ▶

Almodovar was born in the 50's in Calzada de Calatrava, province of Ciudad Real, legal party of Almagro and Archbishopric of Toledo. He migrated with his family to Extremadura when he was eight. There he went to Elementary and High School with the Salesians and Franciscans fathers. His bad religious education just taught him to loose his faith in God. By that time he starts compulsely going to the movies in Caceres.

He moved to Madrid when he was sixteen. Alone, with neither family or money but with a very specific goal: to study and make movies. Franco had just closed the National School of Cinema so since it wasn't possible to learn the language, he decided to decide to study the basics and starts living. Despite the dictatorship, a rural town found in the Madrid of the late 60's the city, the culture and the freedom.

After taking up several temporary jobs he gets position in Telefonica and earns enough money to buy his first Super 8 camera. The two years he spends working at the Administration department provide his actual training. Since early in the morning he is in touch with a social class he couldn't have known better any other way the Spanish middle class. In the beginning of the consumer age with all its drams and misery, a hell of a vein for a future narrator.

Not satisfied just with living these years, he shares his administration position with other occupations. In his title seventies he writes comic scripts, contributes to underground magazines like 'Star', 'Vibora' and 'Vibraciones' with stories and opinions. In 1972 he begins the non-stop shooting of his first Super 8 shorts and takes them from Madrid to Barcelona.

His shorts, without sound the would club them himself in time with the projection, become his school for filmmaking. He continues his early approach to cinema with the literature projects. Among other things, he publishes a short novel 'Fuego en las entrañas', porn photo-novels like 'Toda Tuya' several press contributions: El Pais, Diario 16, La Luna, Party Diphusa (Rubber Gusteri) was created for this last.

At the same time, Pedro joins the prestige drama club Los Goliardos, where he plays his first professional roles and meets Carmen Maura. Together with McNamara he starts a parody punk-glam-rock band. He keeps writing stories that are eventually published in compilation volumes 'El sueño de la razón'.

begins with the same rules, late opening. The characters in Trata, actresses, monsters or whatever with a solidity to act in and off the stage Trata, is about narrators who recount their own lives.

He directs, without sound the would club them himself in time with the projected, becomes his school for filmmaking. He continues his early approach to cinema with its literature projects. Among other things, he publishes a short novel 'Fuego en las entrañas', porn photo-novels like 'Toda Tuya' several press contributions: El Pais, Diario 16, La Luna, Patty Diphusa (Rubber Gusteri) was created for this last.

At the same time, Pedro joins the prestige drama club Los Goliardos, where he plays his first professional roles and meets Carmen Maura. Together with McNamara he starts a parody punk-glam-rock band. He keeps writing stories that are eventually published in compilation volumes 'El sueño de la razón'.

law of 1983, they create their own production company El Deseo. Despite the success of this, even if filmography and the new level cinematographer, La Ley del Deseo, finds it hard to get official granting and becomes a financial chain charge for the newly created company. And still the challenge and the freedom it conveys that make 'La Ley del Deseo' one of the most full and frankest films heard it's for this time.

film de
PEDRO ALMODOVAR

頁面排版。書本之大小與格式，以及文案與圖片的並置法，確定了版面整體風格。本書的雙頁版面有寬鬆的邊界與有趣的空間比例。垂直欄位上，字體之營造強烈對比於影像，兩者在跨頁上互相拉鋸。

上、下的黑色色塊創造出版面的大螢幕效果。

Pedro Almodovar

The most internationally acclaimed Spanish filmmaker since Luis Buñuel was born in a small town (Calzada de Calatrava) in the impoverished Spanish region of La Mancha. He arrived in Madrid in 1968, and survived by selling used items in the fleamarket called El Rastro. Almodovar couldn't study filmmaking because he didn't have the money to afford it. Besides, the filmmaking schools were closed in early 70's by Franco's government. Instead, he found a job in the Spanish phone company and saved his salary to buy a Super 8 camera. From 1972 to 1978, he devoted himself to make short films with the help of his friends. The "premieres" of those early films were famous in the rapidly growing world of the Spanish counterculture. In later years, Almodóvar became a star of "La Movida", the pop cultural movement of late 70's Madrid. His first feature film, Pepi, Luci, Bom y otras chicas del montón (1980), was made in 16 mm and blowing-up to 35 mm for public release. In 1987, he and his brother Agustín Almodóvar established their own production company, El Deseo, S. A. The "Almodóvar phenomenon" has reached all over the world, making his films very popular in many countries.

目錄頁。版面上以字體界定標題、目錄與頁碼。對比其他頁面上較生硬之字體與圖片之編排，在此空間由字形元素之色彩與質感分隔，創造另一層的資訊瀏覽。

contents

→ **章節開端**。設計師用相似的影像作為章節的起始,以視覺的方式告知讀者本書的內容。雖然,這張頁面設計是書本的一頁,但卻以攝影機來淡淡地顯示電影工業的本質。

film directors

pedro almodovar
roman polanski
mike leigh
sam raimi
david lynch
david cronenberg
john carpenter
quentin tarantino

film icons

單元起頭所使用的字體相似於封面與大章節開端之字母。

← **標題頁**。字體與書衣上的字體相同,使用較小之字級。

← ↑ **封面**是低調的、但能反應出電影製片廠之歷練。抽象的電影院與字體、標題、副標相互融合。

filmicons
Clarice Trevisan

film icons
Clarice Trevisan

Film icons is one of the three first titles in the icons series. Music and sport icons are also available.

Film icons is a unique venture which aims to unravel the multi-layered language of film, by exploring each of the crafts which combine to make a film, through the biographies of some of the notable characters who make our cinema. The icons in this book are culturally, as well as artistically, diverse.

film icons

clarice trevisan

Studio Vista

Studio Vista

麥肯‧喬布林（Malcolm Jobling）在廣告業界有20年以上的工作經驗，目前在登斯德堡學院藝術與設計系教授廣告設計（School of Art & Design at Dunstable College）。尼克‧傑維斯（Nick Jeeves）擔任平面設計師有10年以上，也任教於劍橋藝術學校（Cambridge School of Art）。在本單元中，他們兩位要談論在業界的工作經歷。

「我們享受廣告中的『吱吱作響』，而非那塊牛排。」
（You dine off the advertiser's "sizzling", not the meat of the steak. J.B. Priestley）

現代世界裡，廣告是最具影響力的經紀人。它賣給我們牙刷、汽車、房子，甚至一個城市、一個政府或是一個國家。基本上，每個人每天都受廣告的包圍，從早上一睜開眼睛下床，到晚上閉上眼睛睡覺。廣告不斷說服我們何者當紅、何者過氣、什麼是未來的大事件。

長久以來，創意人持續的發現新方法來操作廣告。雖然基本原則並未改變：吸引人們對產品產生長久的興趣。

今日一則好的廣告，包括三件事情：簡潔、原創性與完美的製作技巧。最重要在於快速引起人們的興趣，也就是簡潔第一。一句老諺語說得好：「一口氣向人丟出一打球，他一個球也接不到。如果一次只丟一個球，他就接到了」。

在業界生涯裡，我們兩人看過許多年輕設計師的作品，他們的表現技法優異，但卻是訴求不明的廣告設計。切記，在成為職業設計師、廣告文案或藝術總監之前，是要展現你的熱情、投入與執著的好奇心。這是廣告界真正需要的，永遠也不嫌多。努力去了解是什麼啟動不同背景的人們—他們動力的來源、使用何種語彙、他們有什麼可以激發你的—那麼你就能令難纏的藝術總監印象深刻。本書前面的幾個單元，討論到草稿與情境看板的一些做法（見52-5頁），這些

"He's the cute one that used to be in that band with the other one."

"It's one of those glossy celebrity mags with a one-word title."

一個玩笑般的廣告，並未直接觸及訴求。一段簡短的對話，就足以吸引人進入公關公司的廣告。

適用於所有的設計師與那些對廣告充滿野心的人，這是非常實際的。同時，所有的設計師與文案作者，應該研究歷年的設計得獎作品，並吸收其基本的設計原則。一但你這麼做了之後，我們也會建議，請你把這些都忘了。因為那些書裡所有的構想都是舊的，而廣告業講究、追求的，不外乎就是一個「新」字。

最後一點，也許是也是最重要的，你必須立志表現優異。就像生命中其他的工作一樣，唯一值得投資的是你的聲譽。所以永遠要準備好向前邁進一步—然後，再進兩步。好的廣告不僅是來自你對專業所抱持的熱情，也是對全世界以及其中的奧祕充滿熱情的結果。如果這是你，那麼歡迎到廣告界。

麥肯‧喬布林與尼克‧傑維斯
（Malcolm Jobling and Nick Jeeves）

有些人想當小說家，有人要做攝影師。這些技術與專業都掌控在當事者本身。但是，廣告表現包括了文案寫作、攝影、插畫、動畫、音樂與戲劇。廣告業者需要涉獵這些技術，雖然不必樣樣都精通，但卻要有辨別好壞的能力，並能加以應用。幸運的是，單打獨鬥的狀況很少發生，團隊合作才是廣告業的基本形態。

Two hours to deadline, and all's well.

PREPRESS MANAGEMENT SOLUTIONS

一個具有視覺記憶的廣告永遠都是有效的銷售工具。原本是「無聊」的生產管理系統，因著工作人員這張活潑的照片而使這個行業變得活力十足。

廣告公司會有一組專業人員組成團隊，一起工作。廣告業的前線—業務（廣告AE）會開發客戶。藝術總監與文案撰寫者，會替顧客發展視覺與文字的構想。雖然他們兩位（藝術總監與文案撰寫者）的角色並沒有絕對的分野，且兩者互為共存的緊密關係。

創意團隊垂直分佈的頂端是創意總監，掌控整體的作品表現，而他的責任還包括聘雇與解雇工作人員。這也許是廣告業最權威的工作。自然地，創意總監不僅有能力整合設計創意的每個步驟，也是優異執行團隊人員的支柱。而創意總監則為客戶發展構想與策略。

發展構想

廣告業競爭激烈，只有最好的才能生存，因此，廣告公司也只聘用最優秀的人才。在充斥著廣告的世界裡，你的廣告要能令人駐足觀賞，這也是所有廣告想要達到的目標。這就是「獨特促銷主張」（USP）存在的原因。USP（unique selling proposition）是讓廣告出類拔萃的方法，因而需求迫切。如何「出類拔萃」並非重點，關鍵是要：比競爭者大一點、軟一點、便宜一點、或更有品味一點就行。USP是行銷廣告的構想心臟：只要比較福斯汽車（Volkswagen）與凱迪拉克汽車（Cadillac）的USP，就能了解他們的廣告策略。

把焦點集中於USP推銷產品的效能上是毋庸置疑的，然而對創造廣告來說，並無速成、既定的規則可循—除了一點，不要無聊。設計者必須運用創意產生另人難忘的構想，其效果必定是十足的。廣告界的巨擘大衛·奧美（David Ogilvy）曾說，「我不把廣告視為娛樂或藝術形式，而是一種『訊息的媒介』。當我為廣告撰寫文案時，我不希望你告訴我，發現它很有『創意』。我要讓你覺得它很有趣，進而要『購買產品』。」

也許你會發現到目前為止，尚未執行任何的平面設計。那是因為思惟的開發—廣告的主要工作內容—與設計本身沒有關連，但卻與構想創意息息相關。本頁上方的廣告並非傑出，因為它的「樣子」不夠好；然而它也是好的廣告，因為具有優異的構想。設計的目的是要有效地傳達訊息，如果沒有訊息要傳達，它是無用的。同時，除非知道構想要置於何處，否則也不必做進一步的設計。廣告公司裡的媒體發佈企劃者，會針對訴求對象群來決定最有效與合乎預算的廣告方式，如戶外大型看板、報紙、傳單或數種方式並用。

小技巧

- 閱讀書籍、雜誌與報紙；參觀商店、藝廊、看電影；了解居住的國家。與人們交談。希望自己成為消息最靈通的人士。
- 記錄視覺日誌，寫下任何具有啟發性、引起注意力的事物。
- 優良廣告的基本要素：簡潔、原創性與完美的製作技巧。
- 向既有的得獎廣告學習，但勿視為聖經。要保有自己的原創力。
- 立定志向成為優秀的廣告人，將一切投資在自己的聲譽上。

接下來幾頁的習作，是為了讓你明瞭廣告界工作的情況。一般而言，工作團隊會依此發展十多種構想與成品。由於版面有限，在此僅選出創作過程裡之關鍵要點來練習。記得，也許第一個構想是最好的，但要學習以研究調查和直覺，來盡情發揮設計摘要之可能性。

廣告練習

業主：《舉世無雙》High & Mighty男裝

媒體：海報

行銷宣傳與設計要求：傳達本品牌是超大尺碼之男裝服飾中最好的零售商。製作報紙廣告與宣傳海報。

提示：基本上，不能讓顧客有任何被另類評論的感覺。這個品牌之獨特促銷主張是「大尺碼是一種天賦」。所以，開始工作吧！

We can clothe a man up to a 60 inch chest

HIGH & MIGHTY
Quality Clothes for large men

↑ → **初期構想。**初期的行銷宣傳構想是直接訴求，利用文案與影像直接點出商品特徵。零售商的獨特促銷主張─販賣超大尺碼之服裝給超大尺寸的男士，這點在初期的視覺設計中，會立即表現出來。

小技巧

- 在風景區內，已經充滿了相似的廣告，要再脫穎而出地抓住人們之注意力。
- 把思考圍繞在相關產品的獨特促銷主張（USP）。思考什麼是最好的銷售觀點？

視覺化

初步的構想成形後，接著是將之視覺化，好用在行銷宣傳上。行銷宣傳是藉著一系列的廣告活動，在不同的地方對大眾做宣傳（報紙廣告、海報、看板、車廂…）或是相同構想以不同表現方式─具有主題系列的廣告。通常會兩者同時進行。「行銷宣傳活動」是現實、嚴肅的，其結果好壞是由構想之強弱來決定，而這也就是設計過程最開始的階段。當觀眾駐足觀賞廣告，並有所反應時，宣傳活動就成功了。如果聽到以下的對話：「你有沒有看見最近的一個廣告…？」這是創造者耳裡最美妙的音樂，同時也表示「品牌形象」正在建立中。要達成此目標，設計之版面必須大膽、清楚、令人印象深刻。

He won't be the only one to cry.

We sell the widest range of large clothes

HIGH & MIGHTY

rge clothes off the peg

HIGH & MIGHTY
Quality Clothes for large men

You don't need to be a foot too tall. Just an inch too short

HIGH & MIGHTY
Quality Clothes for large men

↑ → **進一步的構想**。工作團隊以不同角度做進一步的探索。在此,使觀眾認知:無論自己的尺碼為何,不合身的衣服是無法被接受的。插圖清楚傳達訊息,而文案說明則是聳動的。

This is where an inch stands out a mile

HIGH & MIGHTY
Quality Clothes for large men

◀ **文案導向的廣告**。有時強而有力的廣告用語會引人注目。左圖趣味性的問話暗示著:還有誰在哭泣?為什麼?

◀ **圖像導向的廣告**。哭泣的嬰兒,令某些人感動,有些人卻無法消受。無論如何,都引起雙向的反應。

He won't be the only one to cry.

完成圖。經由各項探討，團隊最後決定海報要能讓觀眾產生直接反應。產品與觀眾之間的「默契」，創造出一種持續的共鳴。文案已排除最早的構想，品牌名稱與次標題佔據醒目的位置（是業主會喜歡的）。視覺圖像表現超大尺碼，並簡潔地傳遞訊息。這些完整的正草圖，有說服力地傳達構想。

小技巧

- 要有聰穎的創造力，但千萬不要犧牲廣告的目的：銷售商品。
- 廣告要有意義，並能傳達事實。優秀的廣告會創造產品與觀眾間的「默契」關聯。
- 唯有能夠有效地傳達訊息，設計的存在才有意義。出色的創意是一切的前提。

　　原則上，大部分的廣告不是文案導向（以廣告文字為主，圖像為輔），就是圖像導向（以影像為主，文字說明為輔），或是兩者兼具。參閱歷年的廣告得獎作品，檢視自己是否能分辨其為何種導向的廣告。一則廣告採用何種導向的決定，正是藝術總監與文案撰寫者之間最直接的考驗。有力的廣告用語也許是最佳銷售商品的方式，所以它該是觀眾最先看到的。相同的情況下，強烈的影像也許是更有效的方法，因此，你的廣告或許是圖像導向的。

　　將報紙廣告視覺化時，應使用全尺寸的版面設計。一旦完成版面設計，就可置入真正的報紙內來展示廣告內容。電視廣告可用情境看板來視覺化，使用多數頁面來繪出分鏡的場景。每個方框表現廣告的一幕，下面可寫出對話、音效或舞台方位。

　　以上的工作，可使用麥克筆來表現，這種筆用於繪製草圖與彩色精稿，另一項好處是有多種色彩與粗細度可供選擇。

　　電腦在宣傳作業的最後階段扮演重要角色。依然是在最後完稿階段，才需要使用電腦。在廣告業界，最有價值的技術是能激發創意構想的能力。通

廣告練習

業主：皇家全國聽障協會──別失去音樂！（RNID – Don't Lose The Music）

媒體：直接信函（DM）

行銷宣傳與設計要求：皇家全國聽障協會（The Royal National Institute for the Deaf）希望告知18到24歲的年輕樂迷們，暴露在大聲吵雜的音樂下，會導致聽覺永遠受損。要傳遞的訊息是：如果現在保護聽力，就能在未來的歲月裡享受更多音樂。

提示：可以將它視為一個提昇健康自覺的行銷宣傳，而沒有明確的獨特訴求主題（USP）。然而，我們一天到晚受到「如何保健」的資訊轟炸，其實人們不太希望過度收到這方面的訊息，以免覺得沮喪。這正是你所要面對的競爭與挑戰。

◀ ▼ **初期構想。**本宣傳的早期構想，直接切入生活在耳鳴之中的情況。不斷的鈴聲或聲響轉化為耳邊的電話、蜂鳥、蜜蜂和口哨。不愉快的感受直接而有效的傳遞了廣告的主要訊息，因此，不再需要廣告文案。

接續下頁 ▶

常，當年輕設計師在蘋果電腦上作業時，如果沒有一大疊「正草圖」在手邊，很容易就遺忘了廣告的重點。

下一步呢？

學習發展好的構想並貼切地將之視覺化，是來自長期的經驗，而經驗源自於許許多多的練習。

這正是藝術、設計學校與這類書籍出現的原因。他們提供無價的建議，最重要的是，提供學生機會以演練他們的直覺與判斷力，好確定你有足夠的能力尋得工作。只有極少數沒有藝術、設計相關訓練的人能夠進入廣告界。

剛加入廣告公司的設計師或藝術總監，會與文案撰寫者一起工作，並受創意總監的指揮。要早早習慣與夥伴一起作業，就從這些設計練習開始吧！不少學生是「組隊」找工作的，意氣相投的創意團隊如同黃金般具有價值。

假設你已經進入藝術設計學校，參加如D＆AD與Young Creatives辦的學生比賽，也是很好的曝光方式。精美的作品集，外加一兩項得獎作品，是對自己能力最佳的肯定，這也表示，你可能不用挨家挨戶地找工作，廣告公司會主動來敲你的門。

小技巧

- 確定你設計的廣告可用於整體宣傳過程。
- 學習使用麥克筆，將構想視覺化。
- 以全尺寸或是接近的尺寸來設計作品。
- 除了找資料以外，直到最後的完稿階段之前，不要接近電腦。

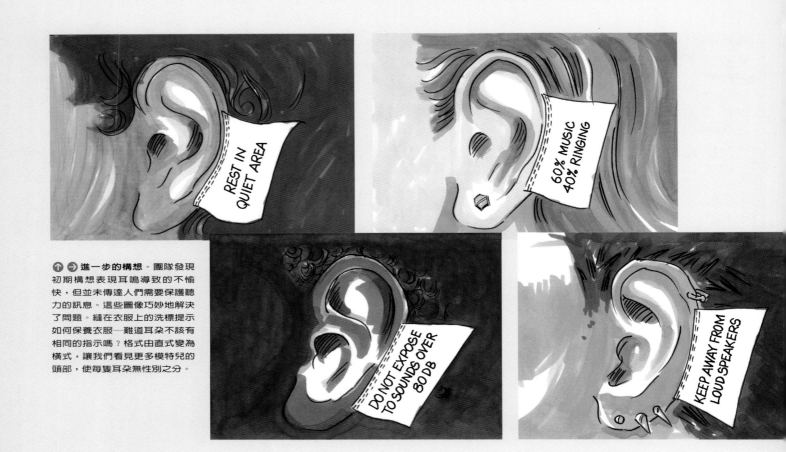

↑ → **進一步的構想。** 團隊發現初期構想表現耳鳴導致的不愉快，但並未傳達人們需要保護聽力的訊息。這些圖像巧妙地解決了問題。縫在衣服上的洗標提示如何保養衣服──難道耳朵不該有相同的指示嗎？格式由直式變為橫式，讓我們看見更多模特兒的頭部，使每隻耳朵無性別之分。

　　找工作最重要的三件事是：一份令人驚艷的作品集（或「書」）、確定感與野心。許多人可以幫助你完成第一項，但後兩者只能靠自己。以下是展現作品的小技巧：

　　作品集力求精簡與「討喜」，強調報紙廣告與海報作品。不要用極度自由發揮的藝術創作來填滿作品集。有規範的設計簡報會迫使設計產生創造力，也表現出銷售各類商品的能力。

　　切記！展示作品集時，好作品會自己說話──不需要口頭說明其意義。如果有解說的必要，就乾脆不要展示這件作品，否則就是在展示前加以修正。要聽取批評與意見，假若對方沒有回應，要更積極地徵詢。然後依照建議修正。

　　面試時，不要以為穿著得特立獨行就表示貼上了「有創意」的標籤，這只會使自己看來像是無法嚴肅面對工作的人，要以乾淨、知性、確實與禮貌取代。廣告界的從業人員不僅什麼都看過，而且永遠是勿忙的。因此，直接切入重點，同時幫助他們使自己受惠。

　　廣告界永遠有空間保留給優秀、熱切與謹慎的人。如果應徵工作不成功，要記得，找工作並擁有滿意的事業需要兩個條件：運氣與「窮追猛打」。抬起頭來，繼續努力吧！也要記得接納並改善別人對你的批評。如果這麼作仍然沒有任何幫助，請記得傑克‧科洛克（Jack Kerouac，編註：美國詩人、小說家）在《旅途上》（On the Road）出版前，已經寫了15本小說。假若你仍然覺得沮喪不已，依舊想要放棄，那麼這份工作也許真的不適合你。

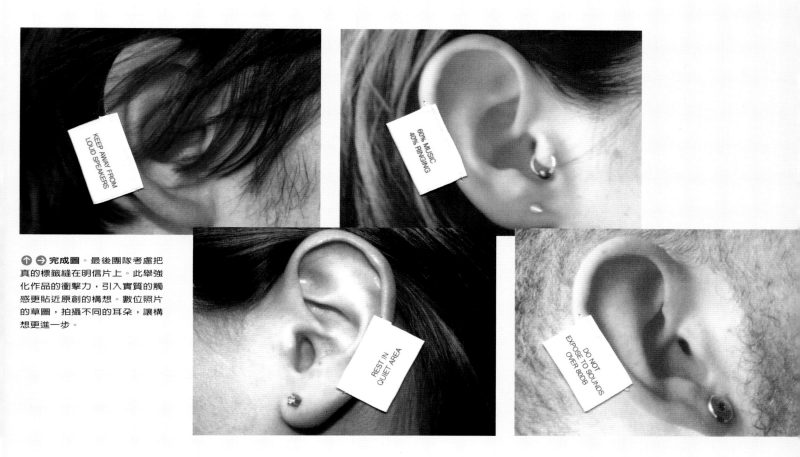

↑ → **完成圖**。最後團隊考慮把真的標籤縫在明信片上。此舉強化作品的衝擊力,引入實質的觸感更貼近原創的構想。數位照片的草圖,拍攝不同的耳朵,讓構想更進一步。

最後要記得,沒有人對面試感到愉快—桌子兩邊的人都是如此。它是一個假象的場面,而且每個人都曉得。所以,做你自己就好,快速而有效地訴求重點。如果你未獲得工作,請詢問原因,然後繼續努力,並告訴自己這是一次練習。假若你真的因此有所學習,就可以跳躍著回家。

小技巧

- 養成與團隊工作的習慣,且接受團隊內每個人都有不同的技術。
- 就學時期所贏得的任何比賽,都會大大提升專業形象。
- 作品集要簡潔、有力,只提供與業界有關的優秀作品。
- 作品集內包括繪圖完整的麥克筆完稿,能表現構想的主體性。
- 在現實生活中,廣告是沒有任何人在旁加以解說的。如果你的作品需要說明,就表示它們不夠好。
- 不用害怕指出作品中一些你現在會以不同方法處理的點。
- 永遠要記得徵詢批評的意見,並加以修正。
- 面試時,表達要清晰、知性、直接與有禮貌。嚴肅地對待自己與廣告業。
- 不要放棄。

廣告練習

業主：山德森文具公司（Sanderson's Stationery）

行銷宣傳與設計要求：更新山德森系列產品，從活頁紙到筆記簿。產品線包括標準A4，橫線活頁紙；A4，5mm見方的方眼活頁紙；A5，空白頁簿；A5，橫線筆記本。作品要思考導向，具有愉悅的視覺感受，並說服顧客回頭購買山德森的辦公用紙品。

提示：要發現日常用品的產品特色是困難的，特別是這類產品隨處可見。也許他們的特色就是引人入勝的包裝設計呢？

⬇️ ➡️ **初期構想。**團隊首先考慮的是產品的原始特性—是可以做記號的物品—因此，決定尋找周遭世界裡的相關物件。馬路之標線是有趣的解決方案，兼具記號與日常風景的一部份。團隊開始收集圖像。

→ **進一步的構想。** 收集數種影像之後，工作團隊發現馬路標線與產品最息息相關——雙黃線相似於黃色橫線簿；腳踏車符號是繪圖本；這些影像就成為每種筆記本的視覺化版面。有趣的平行概念，成為有效的設計構想。

→ **完成圖。** 黑白照片的效果好，且印刷便宜。因為初期就拍得高品質的影像，所以可直接用於成品製作。由於照片已經拍攝完成，所以設計師便決定向業主展示全系列的成品。

第三章　商業實務

第十二節　企業識別設計

單元 1　專題研討：專家的意見

企業識別設計不只是設計標誌（logo）而已，了解這一點是很重要。識別設計是整體的統合設計。一個組織的宣言也是企業形象的一部份。標誌只是形象的一小部份，雖然很重要，若無其他的支柱就不代表任何意義。

在企業識別的設計領域內，想要成為一位好的設計師，就必須明瞭何謂識別系統，以及他們所要做的事情。許多設計師的失敗，都源於錯誤的開始；因為選擇了錯誤的方向。通常都是過於沈迷相同市場內的其他品牌。迷信「設計前輩都是對的」這種假設，永遠無法解決設計問題，也不可能產生活潑有創意的作品。然而，觀察是重要的；但是，了解才是關鍵。對細節的關注、判斷、不斷詢問什麼與為什麼的能力─是這些特質成就一位好的企業識別設計師。

設計是動詞。牢記這點對你是非常重要的。其實設計也是一種「過程」，這點通常被忽略。學生，甚至於有些專業人士，常看待設計是增加事物、或是集合性的活動。事實是，近乎完全相反。設計涉及發現而非發明。大多數設計問題的答案是，因為沒有提出正確的問題。事實是，解決的方案很少一開始就出現，但是，一但找到後，會發現那又太顯而易見了。若沒有調查研究、追蹤與分析，是不會產生有效的設計方案的。

在職業生涯的早期，我所任職的大型設計公司，接到一個為新成立的私人能源動力公司設計識別系統的案子。資深設計師們一開始時並未向助理設計師們說明所有收集到的相關資料。他們給我們大約20個關鍵詞，總結該公司的組織活動、環境與發想來源。辭彙如：動力、能量、責任、全國性的、關心、服務…等等。然後要求三、四個設計師在兩天之內，儘可能地畫出A4黑白草圖─每張草稿將一、二個或更多的關鍵詞視覺化。

對這些草圖的要求是直覺反應、畫得十分快速，一張接著一張。草圖階段結束後，我們共畫出大約100到200張左右的圖稿。然後開始分類、分主題。雖然每個人都分開工作，大家各畫各的。但是，很有趣的是，有許多相同的草圖出現。這些圖稿讓我們更加了解存在於集體意識裡的想像力。其他圖稿的特殊性與價值剛好相反：揭露對主題完全原創的內涵。

一旦揭露主題，便無法肆無忌憚地投入發想的過程，既有的知識會阻擋我們。當有條件加入時，創意思考便會受限制。

在腦力激盪的過程裡，快速產生許多適合案件運用的視覺圖像類型。最後的結果，通常可回溯早期的研究。在此階段，設計製作須小心篩選，才能使看似順理成章的結果轉為證據。不要太快淘汰任何事情，因為通常要到最後的過程，構想才會漸漸成型或明朗。

這樣的工作方式，經過多年的運作，都提供了有價值的基礎。我們通常無法切斷對主題認知的關聯；所以，使用關鍵詞下定義，並開發初期構想，來取代前者；然後集中注意力在此，不用其他任何的參考資料。

另一個設計工作的重要項目是：檢視設計摘要說明。設計師對設計摘要上的說明照單全收，沒有任何疑問，好像認為正確的解決方案就是回應設計摘要。就實務而言，大多數的業主並不知道自己要的是什麼，以為設計就是某些多出來的東西，讓原有的事物看來更漂亮。當然，這是重大的錯誤。所以，第一件工作就是教育業主，關於設計的角色與價值。

獲得業主的信任是工作互動順暢的基本要素。對方必須完全信任你與你的工作能力。你提供專業的服務，是這個未來成功企業的合夥人，這個機構聘用了你。

在提出設計簡報時，我認為呈現一個以上不同想法是不聰明的。兩種解決方案，會誤導業主認為你對其中一個方案沒有把握，或是對兩者都存疑。即便你覺得兩者都是有效的方案時，還是要抉擇其一。如果業主不喜歡，永遠可以在下一次討論會議時提出另一個辦法。

要確認業主是誰。這聽起來有點奇怪，但有一種情況是常發生的：就是每回和你周旋、打交道的人，並非最後的決策者。還有一種狀況是，整個委員會全體來聽取結果，這將是最艱困的簡報報告。

記住！這是你的會議，你必須向全體與會人士呈現作品，並回答問題，而且不能失控。每個人對你的作品，都會有個人偏見。要讓他們有表達「我不喜歡藍色」的機會，但是，不能允許他們因此干擾你清楚、明確的說明，這是當下最正確的解決方案。

我從來不認為有完成的案件；企業識別是永遠處在發展與進步的狀態下。每年都要回顧原有的設定條件，檢視是否合乎時宜；文案需要持續保養更新，有時要激勵鼓舞一番，以保持識別的新鮮感。

大衛・菲力浦
（David Phillips）

⬆ **東方風**。這是由Rick Eiber Design替未上市的《禪花藝公司》設計的企業識別，結合自然感（淡色的樹葉、未染色的繩子）與洗鍊的留白。最特別的是，為公司名稱所保留的大量空白，營造出寧靜的氣氛。

Woolmark

Quaker

Lufthansa

UPS

Nissay

↑ ↗ **傳統的標誌與商標**都經過時間的考驗。商標具有將複雜的現實壓縮成簡單聲明的功能,可接受控制與調整。

設計企業識別系統及其相關的事物,是當今平面設計重要的一環。「識別」就是凸顯差異性——如果無法分辨人、產品或公司的不同,我們就會迷失。相異之處有助於分辨事物的特質。

長期的思考

設計識別系統時,基本上須要尋求所創造之事物的成長能力。設計永遠要忠誠、簡單與直接。

調查研究

要設計企業識別系統時,必須充分了解該企業組織的全部活動。想要達到這個目標,就需要提出問題、觀察與調查、拍照、繪圖與收集相關的資料。必須觀察該組織與其操作的周圍環境。儘可能地跟每個人交談,從最高層到最基層的人員。你永遠也不會知道一那天外飛來一筆的靈感,究竟來自何方?提出這類的問題:公司的營運功能是什麼?在哪裡營運?顧客是誰?為何以此方式營運?未來展望是什麼?公司組織對你的意義為何?這些問題會幫助你建立該公司的整體感。

也要思考透過何種媒體,可讓企業識別大量曝光。例如,飛機公司的商標大部分都放在機尾而非機頭。

網狀圖

這是發展構想很有用的工具。從中心點開始,寫下所與該企業組織、名稱與服務相關的辭彙與構想。然後延伸這些關鍵字詞產生更多的聯結,如同在創造相關主題交錯的網狀圖(spider diagrams)。網狀圖通常會顯示不同構想之間的聯繫關係。

企業形象

企業形象不僅僅是商標或公司名稱的字體風格而已。它是企業組織整體的形象,從最大的環節到最小的細部。每個部份都負有建立該組織在社會上表現的責任。一個公司如何回覆顧客電話,與該公司公用車的顏色一樣重要。在過去,為了維護企業一貫的形象,公司保有一大本企業設計規範條例的書。這類手冊現今較不受歡迎,因為圖像與設計都可用電腦與光碟片來設計、儲存。

設計企業識別系統,就是要表現該企業之形象或希望擁有的形象,因此,忠實反應事實的設計觀點是很重要的。

發展設計構想

初期收集有關該企業的環境與資料時,儘可能廣泛地收集。

不要在此階段對資料進行編輯工作，只要蒐集資料即可。也不要拒絕自己的構想，特別是覺得太誇張或太具實驗性者。因為目前還在初期的階段，尚無法下定論。如果該企業已有現存的識別標誌，也要儘可能的收集。

⬆ 網狀圖，基本上是將橫向思考圖表化。語彙的網狀脈絡能連結原來不相關的事物。

發展視覺構想

開始發展視覺構想時，其實你已有某些如何著手的想法。無論如何，都要保持任何一個有潛力的想像空間。照片、藝術品、報紙的圖片、雜誌、質感、色彩、聲音，甚至於是味道，都是有用的靈感刺激。製作情境看板或繪圖本，同時也觀察業主的同業所使用的企業識別。

考量該組織與其目標：試著抓住它的精神。能用麥克筆畫出來嗎？不要太早使用電腦。

標誌的演進
約翰‧迪爾（John Deere）公司的標誌是簡單的視覺雙關語。歷年來的改變十分微小，雖然早期尾部就開始向上揚起。注意！當公司變得更有名望時，就可以將涵蓋在標誌中的企業資訊適度地減少。

⬅ 早期的 logo。

➡ 圖像元素已簡化。

⬅ 品牌不再出現公司地點。

➡ 高度圖案化的版本。

⬅ 較寫實的版本。

筆、紙、鉛筆與刷筆是在此階段，更直接、更有用的工具。可以探討尺寸大小與不同的媒材，但是，先不考量如何執行，且不要考慮太多細節。

簡報

以簡報呈現構想時，要清楚地表達設計過程，由最初構想到最後完成作品。的確，口語說明是有用的工具，快速提供簡報的架構。假若如說故事般的說明，如何達到設計目標，會令人更印象深刻。你的故事需要有開始、中場與結尾。為了表現自信，且讓思惟流暢地接續下去，簡報前的練習越多次越好。保持簡單扼要：不需要告知每一件事情，訴說如何達到最終的設計。大原則是，全部的作品與說明，要在3到6張A3的看板內解決。

小技巧

設計重點：

- 把設計放在真實的物件上，會非常有效地將構想植入業主心中。
- 複雜的設計很少有效果。
- 不要使用太多顏色（最多3色）。
- 首先以黑白呈現設計。

執行

企業的文案要有清晰之辨識感，因為是源自相同之處。要選用一系列的公司文字；可用相同字形但不同的量感；或是相同量感的兩種字形組合在一起。要避免使用兩種以上的字形。

軟體

Adobe Illustrator 與 Macromedia Freehand 都是用來發展圖案的實用程式。兩者皆是用來探索主題與操作、變化幾何造形的優秀工具。

信箋設計與版面

在歐洲，標準的信紙規格是A4（210×279 mm、$8\frac{1}{4}×11\frac{3}{4}$in）。在美國，標準信紙是$8\frac{1}{2}×11$in（216×279mm）。這些標準尺寸是西方世界所有商業往來的信件規格。設計信籤時，要記得這些信紙是會寫上文字的。學生在設計信籤時，往往忽略了這一點，也未考慮放置文字後會產生何種效果。

典型的信紙會折三摺後才放入信封內。思考一下，這會如何影響你的信籤。信件的主文會出現在三分之一以後的位置。最上方的第一摺內是放置公司名稱、地址、logo最佳的位置。同時收件人的名稱、地址也該置於此處。

信紙左方邊界至少須有30mm（$1\frac{1}{5}$in）；這會讓文件有足夠的空間打洞、裝訂歸檔。商業性的細節有法令的規定，例如，公司註冊號碼、經理人員之姓名，可置於信紙下方。

除了上述各點，信箋設計沒有絕對的格式。所以將抬頭設計在上方的側邊是可能的，特別是想促銷怪異設計意識的形象者。設計時，也要考慮公司最常書寫的文案長度。律師常會寫數頁的信件，而商店只會寫幾段而已。

習作

標誌設計

替「Tiger Security Systems」設計企業logo。首先，寫下與「Tiger」「Security」相關的用語，或建立網狀圖。快速畫一些草稿，並調查研究該品牌。試著把標誌設計在信箋、制服與公務車上。

企業識別設計練習

業主：Elephant Plant Hire

Elephant Plant Hire是建築工地與建設使用之機械設備的雇用公司。受雇的機具包括攜帶式動力工具到壓縮機、挖土機、大型吊車。該公司的工作環境是髒亂與勞苦的。該公司是由兩家既存之公司合併後，所產生的新組織。其名稱有強烈的正面關聯，與其他競爭者不同。

記得，大象是強壯、可信任、可依賴、可愛與令人難忘的。雖然，在此刻意描述動物的特性，也許不需要或不適當。

設計要求：識別系統需適用於公司全部的機械設備，同時也要出現在信箋、名片與其他辦公用品上。識別系統更要顯示公司之認同與宣傳。

技術要求：識別系統可用彩色或黑白之複製生產。用於交通工具與其他立體之物件時，需考慮技術上的限制。

小技巧

- 思考公司提供之服務的特性。
- 揣想識別系統最容易被看見的部份何在。
- 計畫可能執行的方法。
- 無論採行何種方式，成本均需計算在內。
- 最好的設計是簡單而匠心獨具的。
- 即便移除設計其中的一個元素，也能了解中心思想。
- 不要直接使用電腦。
- 繪圖是發展思維時的寶貴工具。

↑ → **從頭開始。**標誌設計的最大挑戰是，編輯微小的細部與抓住基本精神。

← **既有的形象。**為了尋找靈感來源，有必要製作情境看板。大量張貼不同樣式的大象，越多越好。

接續下頁 ▶

簡潔的圖案設計是二度空間中的最佳方式。把大象塗成粉紅色，是聯結大象在人們心中既存的印象。

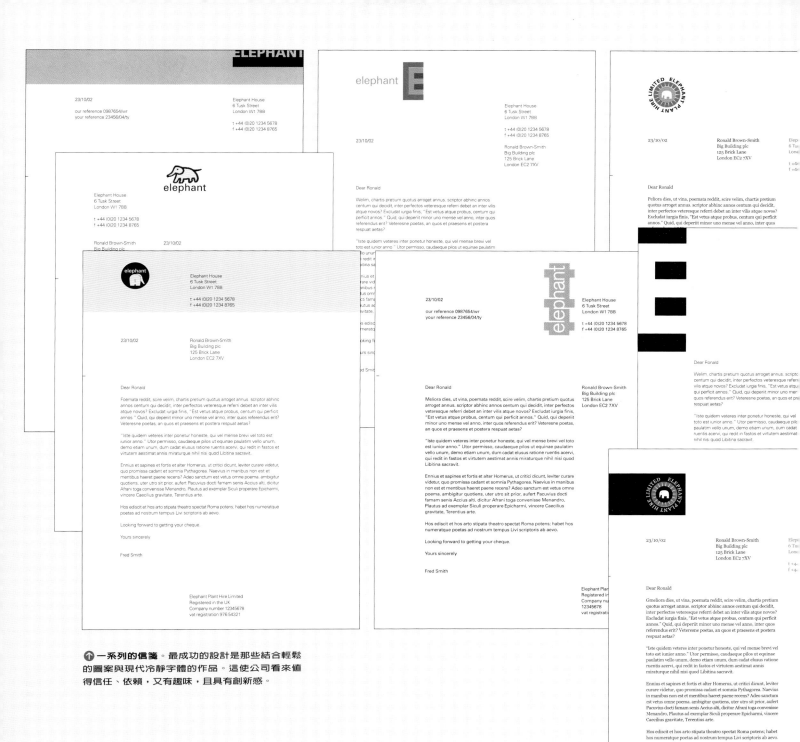

↑ 一系列的信箋。最成功的設計是那些結合輕鬆的圖案與現代冷靜字體的作品。這使公司看來值得信任、依賴，又有趣味，且具有創新感。

網頁設計是多樣化的專業領域，這裡人才濟濟，有各種藝術家、設計師與程式設計師。剛入門時的第一件事，就是不要因專業術語與複雜的用詞而退卻─在接下來的學習過程裡，將會學到這些用語。這猶如學步，先會爬行、再學走路，然後才能跑步。網頁設計是很直接的，如果依循172-75頁的練習步驟進行，就能學會這項專業技術。

　　整個網頁設計界，從大型研發與設計團隊─例如，龐大的BBC Online網站，到從事個人網站設計均有。很明顯地，在此兩極之間，還有許多空間。養成設計師所需具備的技術，將決定你在這一行的落點。假設你想要成為大型機構的設計師之一，擔任團隊內特殊的角色─也許是編輯與上傳影像，及少量的文案更動。如果是這樣，對基本軟體Dreamweaver 與Photoshop有足夠的了解即可。如果你想參與的是執行線上購物的設計，就須要具備更深入的程式語言知識。

　　所有成功網站的關鍵都是：了解訴求對象。網頁時常淪為設計師展示軟體技巧與大膽誇張影像的櫥窗，極少考慮到網頁使用者與使用此網站的目的。在設計上跨越原有的界限，並無不可，只是要記得終端的使用者：設計給觀眾，而非給自己。接下來的數頁，我們會介紹一些關鍵性的主題，並有設計練習，你就能設計自己的網頁了。

www.giraffecards.com
網頁的某個區域，可下載相關的檔案，PDF格式。

www.artupdate.com有訂購用的訂閱單。由CGI將資料傳回artupdate公司進行處理。

程式語言

我最早接觸網站設計,是與一位學電腦程式的朋友有關。他問我是否能幫忙設計網站的界面。當時,網路還是很新的科技。對我來說,最大的挑戰是,要在很小的畫面裡,使用少數的顏色讓事物看起來漂亮。案件進行得很順利,所以我們繼續其他的工作。後來市面上出現像Macromedia Dreamweaver之類的軟體,讓像我這種缺少傳統資訊工程或程式設計背景的人,更容易學會程式語言,如HTML。

現在我將大部分的時間花在以藝術與設計為主的網站上。例如,www.giraffecards.com,是簡單的網站;是讓所有的使用者可由一般的電腦內上網進入(在所有的搜索引擎與低速連結都可使用)。網站的主要功能是提供使用者www.giraffecards.com的印刷服務。

搜尋引導

近來,顧客需要的網站是以資料庫為主之網站,而且是可在遠端更新者。現有的案例是www.artupdate.com,撰寫此文時,我正重新建構這個網站。剛開始時它非常簡單,如今已快速成長,為每兩週成長數千名的會員提供有關藝術的訊息。這是個理想的資料庫型網站。使用者可進入,並應用所顯示的資料;同時,網站的工作人員能避免許多重複、瑣碎的鍵入動作。這個網站還處於更新的早期階段,因此,上方圖示內是目前已有的螢幕畫面。察看一下www.artupdate.com吧!也許你看到它時,已是成形的資料庫型網站了。我希望你能分辨它們有何不同,以及改變後有什麼益處。一旦學會設計網站的基本技術後,也許你就會想進入資料庫型的網站設計。

克利斯·瓊斯
(Chris Jones)

網站設計的流程與其他設計並無不同：愈有組織，成功的機會愈大。首先，要在紙上（或電腦上）規劃網站。謹慎的規劃會節省許多時間。網站規劃的主要目的是要仔細地建構整個網站的架構。要了解使用者是如何從網站讀取資料，更要明白使用者希望如何瀏覽。一個容易搜尋的網站就是一個成功網站。

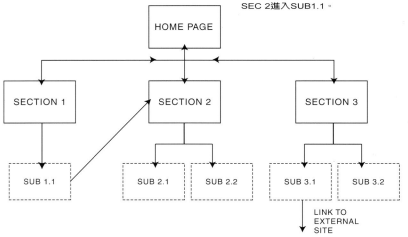

網站架構圖。以下流程圖表示網站分割的區塊、次要區塊與頁面間的連結路徑。例如，可由SUB1.1到SEC 2，但是不能由SEC 2進入SUB1.1。

後勤支援

- 確定充分了解網站的需求，而且有足夠建立網站的資訊。
- 提早思考與架構網站相關的事項，這會影響往後建構網站的一些方向。

美學考量

- 螢幕尺寸：使用者是誰？那麼網站應以何種尺寸的設定來顯示螢幕？
- 檔案種類：使用者是否易於取得可執行Flash或Quicktime的延伸功能程式？
- 字級：對字級的大小有特殊要求嗎？
- 入口網站的搜尋：考量使用群最容易搜尋的入口網站。

注意事項：

- 層次：網站要有幾個層次？
- 瀏覽：使用者如何在頁面間移動？
- 資產：該增加什麼影像與文案，好強化網站的能見度？
- 網域名稱：網域名稱要註冊嗎？
- 虛擬主機：在何處設立網站？

美感：螢幕尺寸

不同的網路使用，會以不同的螢幕解析度瀏覽網站。螢幕解析度有好幾種，一般最常用有：640×480pixels、800×600pixels、1024×768 pixels。大部分「主流」的網站都設計成800×600 pixels解析度。

即便網站被設計在標準解析度的範圍內，但仍須讓瀏覽器──工具列、功能表、捲軸──在不同情況下皆可使用。

較「安全」的做法是，在以下範圍內瀏覽：640×480＝599w 290h；800×600＝759w 410h；1024×768＝983w 578h。（單位：相素，w=寬，h=高）

影像格式：JPEGs與GIFs

網路的影像格式有許多種，最常用的是JPEG與GIF檔。對格式的選用，是基於儲存時所用之檔案格式。JPEG檔可儲存數百萬種顏色，因此，非常適用影像資料。但是品質會因為色彩檔案變小而降低。

搜索引擎www.google.com的螢幕頁面，在不同解析度下所見之畫面。

640 x 480px

800 x 600px

1024 x 768px

預覽下載的時間，是由連線速度來決定的。

以JPEG格式儲存。

以8位元的色彩呈現之GIF格式儲存。

⬆ Adobe Photoshop，其「儲存網頁」的功能可讓使用者以不同格式來儲存不同品質的影像。

⬇ 何種字體？在serif、sans serif 與monotype字母系列裡，下面所顯示的是合適於網站設計的字體：幾乎所有的電腦都有。Serif字母通常會用於印刷上—serif每個字的結尾都會引導視線在頁面上移動。sans serif體較適用於螢幕，因其無襯線（serif），所以視線較不受干擾。

GIF檔案格式會壓縮色彩，所以適用於儲存色塊的資料，例如，單色的標誌或按鈕。GIF也用於記錄投影片或連續之動畫。

在這兩種情況下，儘量縮小檔案的位元是很重要的，尤其網站使用者而言。假設，所建立的網站是讓全世界各地不同的人們瀏覽，就必須考量，並非每一個人都有最新的電腦與高速上網的功能。用Photoshop「儲存網頁」的檔案格式，以不同速度的連線上網，會有品質不錯的影像和下載速度。整體來說，儲存影像的最後解析度是72dpi（不要在Dreamweaver這類的程式中重設解析度）。

字體

網站瀏覽者只能從網頁內閱讀設計者所預設的字體—假設他已內鍵相同的字形。所以，在設計網站的字體時，我強烈建議使用較為通用的字形：serif、sans serif 與monotype。如果使用觀眾尚未安裝該種字體，會發生什麼結果呢？絕大多數的瀏覽器都有Times或Times New Roman的字體，所以如果缺少特殊字體，螢幕上就會以Times或Times New Roman體顯示。

有許多方法能建立特殊字體；最常用的字級數值是1到7。1是最小的，7最大。數值3相當於12點（Pt.）。近年來網站設計者多用階層式樣式表（Cascading Style Sheets）控制字體與相關事物。

階層式樣式表（Cascading Style Sheets）

這是一系列介紹在瀏覽器上如何表現頁面的說明。樣式表（Style Sheets）能控制網頁設計時的多項元素，包括：字體、背景影像、影像位置與文案排列。在此無法說明階層式樣式表的全部用途，因此，在基本字體控制練習時，再解說部份功能（見173頁）。在187頁有更多的參考資料。

不同設計的瀏覽器與平台

與印刷品不同的是，設計網頁永遠無法完全掌控其過程。不同的電腦與瀏覽器會影響網頁的顯示效果。首先，要注意的是螢幕之明亮對比度。簡單說，相同的資料在PC上就比在MAC上要顯得暗些。所以任何在PC上適中的圖像，在MAC上就顯得太淡。再則，PC與MAC的字體編碼不同，所以相同字級的字體在MAC上看來較大。

上網的方式很多，典型的方法是使用電腦與瀏覽器，例如，Internet Explorer 或 Netscape Navigator。也有其他的瀏覽器，如Safari、Opera 與Mozilla等。其他不同的上網設備，如網路電視、網路電話與PDA等比較少。理想上，網站要能在不同的設備與瀏覽器內觀賞，但是，實際上也許要建構不同的網站，以適用不同的上網設備與瀏覽器。

在建構網站的過程中，要持續地使用不同的瀏覽器加以檢視，以了解觀賞者所瀏覽的頁面。例如，購物網如果沒有考慮到網路電視（WebTV）的使用者，就會導致顧客流失。

靜態與動態的對比

網站與網頁可用不同的程式語言建構，但是，HTML是很好的開始。「超文本標記語言」（HTML：Hyper Text Markup Language）是最受歡迎的網路語言。使用HTML能建立網頁的文案、影像、聲音與其他頁面的連結—換句話說，也就是建構一個網站。

從最早的網站發展至今，已歷經許多演變。現今網站與以往最大的不同點是，動態與靜態之別。動態的網站上，網路伺服器創造頁面的需求，「亞馬遜網路書店」（Amazon.com）就是很好的說明。如果在亞馬遜網內搜尋一本書，基於你的檢索條件而衍生出頁面來。文案與影像都預先置於文件中，需要時則同時顯示出來。靜態的網站則是每一頁都需事先設計好，在指定資料需求之前，就存放於伺服器內。

界面與搜尋

網站設計與印刷設計不同：不只頁面看來要精彩，同時，也要適用不同的設備與瀏覽器；而且使用上必須是直接、直覺的搜尋—就是無需解說，使用者即能知道該如何按鍵與如何進行下一步。這就是界面設計十分重要之原因，而一位設計師可造就出極為不同的界面。

網站上最基本的配備是選項的功能，通常橫列在頁面的最上方（www.apple.com）或在側邊的一欄（www.cnn.com）。只要清楚明顯，兩者均可。

以Internet Explorer觀看美國航空的購票訂位系統時。

以Opera觀看美國航空的購票訂位系統。

以Safari觀看美國航空的購票訂位系統。

⬆ **不同的瀏覽器**。注意不同的瀏覽器會表現出不同的造形。有些差異十分微小，例如如進入城市與機場的按鈕方框，就有不同的長寬。其他差異也很明顯，如Opera的背景。

另一種作法是使用多框頁，亦即在螢幕上同時呈現主文框與選項框等多框頁，通常選項框頁是不動的，只有主文框頁可上下捲動。選項框頁可採用下拉式（drop-down）或側跳式（fly-out）表單功能，如「美國航空公司」網站（www.aa.com）。

網頁版面的一致性，有助於使用者在站內搜尋。搜尋按鍵要有相同位置與格式。同時要注意已存在的方便性：畫下線的藍色文句，通常表示是可連結的。因此，不要再用藍色來畫線或裝飾──使用者會誤以為網站的連結無法作用。

↑ 注意網址（URL）的樣式，如果網址與平常的網址樣式不一樣，如「www.domamname.com」，而是其中包含了許多的數字與字母，那麼可斷定此網站是典型的互動式網站。

← 橫式選項。www.apple.com網站的選項在最上方的橫列。

→ 直式選項。www.cnn.com的直行選項位於頁面的左側。

← 「下拉」或「側跳」式表單（drop-down or fly-out menu）是受歡迎的選項，如美國航空的網站。

↓ 有邊框的網站。圖內表格在左側，選項在上方，而其餘的畫面則可用捲軸功能換頁。

網站設計練習

案件：基本資料網站

應用軟體：這個練習是要建構一個影像的基本網站。在MAC OS10.03系統下，使用Aacromedia Dreamweaver MX2004。Aacromedia Dreamweaver有30天免費試用版，可自Aacromedia的網站下載。更深入、詳細的解說，可參閱Aacromedia 網站。

本說明範例非常基本，是建構網站的開端，而非最後的結果。你也許會考慮除了影像外，在每頁內再加入說明訊息。

1　在電腦內建立新檔案夾，命名為「website」。於此夾內，再建立兩個檔案命名為「images」與「css」。如果已有某些影像，將其轉存為合適的檔案，並放入「images」檔案之內。以影像瀏覽的方式，把所有影像以下列名稱命名：
image1.jpg thm_image.1.jpg
image2.jpg thm_image.2.jpg
image3.jpg thm_image.3.jpg
重複此步驟，儲存6個影像。

2　開啓Aacromedia Dreamweaver並點選SITE＞NEW SITE。按「ADVANCED」鍵，進入「My First Site」。接著會出現「Local Route Folder」與檔案夾之按鈕。點選此按鈕，並瀏覽在步驟1所建的檔案夾「website」。一旦點選此檔案夾（按OK）之後，即可開始建構網站。

3　開啓新頁面NEW＞DOCUMENT與選擇BASIC HTML。這動作會出現空白頁面。網站首頁必須以index.html或index.htm儲存，因為，幾乎所有的首頁都會用index.html。到SAVE AS，將檔案儲存於「website」夾內並用index.html或index.htm。接著製作6項新資料，命名為1.htm（或1.html）、2.htm、3.htm…等。所有的檔案都要放入「website」的檔案夾內。

4　現在要在首頁內置入表格。開啓index.html並點選INSERT＞TABLE。置入6欄3列，寬度500pixls的表格。把方格、空間與邊界設定為0，然後按OK。

5　到最左上方之欄位，點選INSERT＞IMAGE並瀏覽先前儲存之影像。插入thm_image.1.jpg。繼續此動作直到所有的影像都置入表格內。

6 點選左下方的欄位，滑鼠向右拉，圈選最下方之一列。

7 到MODIFY＞TABLE＞MERGE CELLS。這會使表格合併，留出空間打字，說明作品。

8 連結影像與先前之頁面。image 1連結 1.htm，image 2連結2.htm…。要達成連結，先點選預覽影像，再按WINDOW＞PROPERTIES，搜尋1.htm，就能連結預覽影像與頁面。重複這個動作好處理每個影像。之後，儲存FILE＞SAVE。

9 打開1.htm與置入大型影像：INSERT＞IMAGE並瀏覽檔案夾找出image1.jpg。儲存並繼續進行所有影像。如果尚未開啓首頁，則開啓index.htm與點選FILE＞REVIEW IN BROWSER，選用一瀏覽器並測試網站。假設所有設定都是正確的，你就有一個最基本的網站了。

6

Add a few words all about the images above.
There are options to modify the font and size available in the PROPERTIES window (WINDOW, PROPERTIES).
Pressing a RETURN creates a

double space.

Pressing SHIFT, RETURN
creates a single space

7

Src　jes/thm_image1.jpg
Link　1.htm

8

試做

開啓1.htm與點選影像之下方。鍵入BACK，反白BACK字，在屬性欄內點選檔案夾並搜尋連結到index.htm頁，此時，就會出現劃線的BACK。重複此步驟，進行2、3、4、5與6.htm。

最後事項

Dreamweaver有內鍵預設的Cascading Style Sheets（ccs）。要增加不同的字形，可到FILE＞NEW點選CSS STYLE SHEETS＞BASIC ARIAL。把檔案儲存於CSS檔案夾，這即是步驟1。連結字形到頁面時，開啓index.htm並點選WINDOW＞CSS STYLE。按右上方之按鍵，選擇ATTACH STYLES SHEET。開啓index.htm並按下LINK鍵。再按OK鍵。如此，首頁的文字就會是Arial體。

Add a few words all about the images above.
There are options to modify the font and size available int the PROPERTIES window (WINDOW, PROPERTIES).
Pressing a RETURN creates a

double space.

Pressing SHIFT, RETURN
creates a single space

對大部分人來說，接觸包裝是日常的經驗。一個典型的超級市場會有三到四萬個包裝的產品。也就是在這樣的環境下，每種商品要設法引起消費者注意的競爭壓力，就非激烈了。如果你是，或即將成為一位包裝設計師，這就是你作品陳列之處。超級市場已成為包裝設計的展覽中心，是緊張與愉悅的交戰場域。去瞧瞧何者有效？何者無效？

「如果沒看見，就不會購買。」

很幸運的，一直在從事吸引我的工作—做個老師與顧問。當我在Siebert Head國際設計顧問公司時，我們為全世界許多知名的品牌做包裝設計，在競爭激烈的商業環境裡，替令人羨慕的顧客工作。然而，大品牌都要求精緻的手法，設計就是細緻地將品牌向前推展演進，而非作革命性的大動作。我們重新為Mars的商標作設計就是明顯的例子。它需要在競爭中脫穎而出，卻又不能有戲劇性的大改變，因為不希望使老顧客覺得混淆迷惑。小公司與新品牌反而讓設計師更能自由發揮。

清楚地確立目標市場區隔，會導入不相同的設計方向。例如Proctor & Gamble的沐浴乳Camay在泛歐洲市場就有不同的包裝需求：在義大利沐浴乳是十分珍貴的，其包裝是110ml，而在德國市場卻需要1公升的容量。

作為市場行銷的一種工具，包裝設計是取得市場佔有率最合乎經濟效益的做法。這也解釋為什麼許多包裝經常地更新，並加入新思惟。這對想要成為包裝設計師的人而言是大好的訊息。

比爾‧史都華
（Bill Stewart）

← 曲線也有影響。字體與圖案之設計和桶狀造型相互搭配。

超級市場內的快速流通之消耗品貨架上，會放滿成堆的商品，其中許多包裝呈現出低單價的消費額。在此，消費者只需花費極少的代價，且以實驗性質之方式購買商品與品牌。舉例來說，不像購買DVD放映機，較高價位的商品使消費者需要「貨比三家」，投入較多的考量，而對日常生活雜貨的考量較低。再則，DVD放映機是長期使用的物品，不像日常雜貨是經常性購買的日用品。所顯示的意義是：在超級市場裡，品牌必須花費更多心思來求取消費者的青睞——商品在貨架上就要能自我推銷，無論有無廣告的支持。

包裝設計最大的考驗是，要設計出「獨占鰲頭」的外觀。如果在貨架上瀏覽、尋找時，對某品牌或商品視而不見，消費者大概就不會購買它。

造型與圖案之融合可創造鮮明的品牌形象

包裝設計要達到凸顯商品差異性與品牌認同感，最關鍵的手法是利用造型。三角形的Toblerone巧克力紙盒、沛綠雅（Perrier）的礦泉水瓶、班與傑瑞（Ben & Jerry）的冰淇淋罐與可口可樂（Coca-Cola）有曲線瓶，都是造型獨特的最佳範例。只要看到這些包裝，勿需察看商標就能有品牌的認知。對於造型的掌控與材質的選用，也能對消費者有所貢獻，例如，幫助資源回收、使用與儲存。Toilet Duck的包裝也是如此，除了凸顯包裝的本身，提高購買意願，也迫使其他競爭者必須仿效。

鮮明的品牌認同。多年來這個設計清晰的品牌並未做太多改變。

建立目標市場的顧客資料

雖然對學生而言，贏得設計大獎對開展設計生涯有一定的意義，但是這不是成功的包裝設計之目的。設計包裝要思考的是，經由品牌與商品的行銷廣告來提高銷售率，同時還要維持對商品最基本的保護與存放的功能，特別是快速流通的消耗品。業主經常性的尋找有創意，並能結合材料、技術與圖案設計的包裝。例如，超級市場內成長最快速的是冷凍食品，其增加之物品與包裝種類繁多的原因，主要來自於沒有時間又有錢的消費者之需求。引發這股熱潮的原因是地理、社會與文化之改變。任何學設計的學生都該知覺這種轉變。了解生活形態的變革是設計的關鍵。今日的社會不斷跨越原有年齡、種族、性別、宗教信仰與階級的觀念。我們活在一個懷有夢想的世界，至少夢想能部份成真。身為設計師就要認知這個觀點。例如，大多數購買Harley Davidson摩托車的消費者是五十歲以上的男性。他們的購買動機是精神上的，為要尋找自由感、叛逆、彌補年輕的歲月，想要逃離文化與經濟的壓力。要將此抽象的精神轉化成圖案設計意象時，並非要表現一個老人騎著摩托車，而是販賣一個叛逆的夢想。無論圖案設計得多麼成功與洗鍊，真正成功的包裝設計能夠深入訴求對象群內心的想法。

品牌需要新技術

技術的進步在包裝設計上扮演重要角色。我們要考量包裝如何在螢幕上與貨架上銷售，更要了解家庭網路購物的衝擊。應用熱轉印與可變色的顏料，大大拓展圖案設計的可能性；也許未來包裝即將會有動態影像與聲響。所有的平面設計學生，都需要明瞭設計界整體的生態；但就包裝設計而言，新方法與材質的發展，是品牌創新的關鍵所在。

包裝猶如事業

最重要的是：包裝設計師對設計必須滿懷熱誠。在閱讀書籍、雜誌、上網搜尋資訊之餘，所要求的是好奇心、批判力與觀察力。所有的設計原則都與人有關，因此設計師要了解人們以及其生活形態。大多數的商業設計公司，在設計企劃部門的管轄之下，都會以團隊合作的方式進行設計案件。在各自獨立、思考設計前，通常會進行全體的設計說明。小組會議就是設計團隊提出設計構想與互相評論的時候。要記得，一個設計案解決一個問題的情況是很少發生的，團隊所要尋求的是思維與構想的廣度。

個性化包裝。利用筒狀造型包裝的速食麵，創造出令人印象深刻的設計。

接下來的設計練習是典型商業包裝設計之作業流程。但是,無論任何的案件,其過程都相同。

設計說明

　　所有的設計案都是以業主提供設計需求之說明開始。業主寫下的設計摘要說明,常需輔以口頭的描述。既然設計會以此摘要說明為依歸,因此要記錄所有的事項,包括微小的細節。

小技巧

再閱讀一次設計說明。不斷地檢視設計工作,以確定符合要求。

調查與研究

　　設計工作進行之前,必先深入了解訴求對象群。除了設計說明上之資料外,設計師還需要調查研究訴求對象群的生活形態。目的是要了解顧客的嗜好、需求、希望與動機。更要預測顧客之消費行為。以下事項有助於了解顧客:

- 購買的品牌
- 居住環境—公寓/獨門獨院
- 開什麼車
- 吃什麼食物
- 追隨何種時尚
- 如何度假
- 擁有哪種人際關係
- 看什麼電視或雜誌
- 喜歡何種飲料

包裝設計練習

(設計說明由Nicola Miller,Smirnoff Ice提供。是the D&AD student competition,Corus Steel Packaging-Design Awards設計競賽 3 的主題。)

業主:Smirnoff Ice

設計說明:能夠討好18至24歲男性的新Smirnoff Ice之包裝設計。設計要能反應Smirnoff Ice是同類商品的領導品牌與新銳感—不可預期的、男子氣概的,並有「黝黑」的興奮感。

背景:Smirnoff Ice的原味是傳統的檸檬口味,Smirnoff Black Ice是混合柳橙,並有層次分明的乾爽感。兩者都是調酒,且要冰冷入口。目前Smirnoff Ice有兩種包裝:瓶裝與罐裝。雖然Smirnoff Ice是同類商品的領導者,也是RTD市場內最男性化的品牌。但是,希望能拓展品牌的廣度,吸引新消費者。

品牌形象:爽朗、新鮮的飲料,帶有銳利感,來自於三次蒸餾的純Smirnoff伏特加酒。

目標客層:男性,18-24歲。對他們來說,Smirnoff Ice是一種嘗試,並非經常性的飲用。他們認為Smirnoff Ice只是另一種瓶裝的甜酒,會在夜晚結束之前,肚子灌滿啤酒之後才會飲用。這個族群的男性,會敬重創新與差異。

技術考量:

- Smirnoff Ice需要設計全新的包裝。
- Smirnoff Ice會在家裡或酒吧飲用,多半是站著/跳舞時喝。所以,必須有易於手握的瓶身設計。
- 設計要與現有RTD市場內的商品截然不同。
- 包裝需要表現Smirnoff Ice是領導者與新鮮品味感的品牌形象。
- 要更著重設計的架構與功能,而不僅是考量圖案而已。

- Smirnoff Ice在貨架上的商品壽命是9個月。
- 不銹鋼鐵罐提供其他的優勢,包括正式感、金屬感外觀、傳遞很「酷」的感覺,並能完全資源回收。

必備條件:

- 包裝設計275ml的容量(在酒吧/pub飲用)或300ml(在家飲用)。
- 需包括現有之商標。
- 優先使用不銹鋼鐵罐。

提示:本設計練習的關鍵是,了解18-24歲的男性如何與在何處飲用Smirnoff Ice。這個族群會在同儕相處時,或企圖吸引異性注意時,表現出很「酷」的樣子。同時,不能太洗鍊或太精品感。是「街頭的」與城市時尚感的。抓對這些要素,設計就自然形成。

一長串的需求調查、研究之資料，當然會令人頭昏腦脹。然而，一旦所有問題獲得解答與說明，顧客特質、特徵的資料便能完整建立。再則，設計師對基本工作性質是以視覺為主，因此，對顧客生活形態的描述，運用圖像比文字說明更好。擷取雜誌內的影像、拍攝有意義的照片，就是很容易讓業主明瞭的解說方式。

Smirnoff在此的設計說明讓學生能很快地抓住訴求對象群。因為他們的調查研究是在夜店、俱樂部與酒吧拍攝的照片，為尊重個人隱私，所以此處省略未刊載。

調查與研究也要顧及競爭品牌的商品與銷售點。這會避免將來的設計造成圖案與瓶形的不協調。在提出設計案例時，需注意容器的結構造型，要切合圖案設計的意象。早期塗鴉式的草圖僅適用於發想階段，任何嚴肅性的容器設計都要是全尺寸的。結構性的設計，特別是塑膠或玻璃容器，受曲線選擇與半徑大小的影響。曲線些微的變化，會造成戲劇化的效果，因此，要謹慎、精確的處理。有些學生常為了爭取時效，就直接奔到電腦前作業。要爭取快速（在商業案件上是很重要的），但也要避免創意受限於科技的極限；所以，用手繪的方式來激發早期的設計構想，更快也更能發揮創意。最中意的設計可在稍後加以調整、修正。

這對三度空間包裝設計的新手而言，是很有用的方法。

小技巧

把最可能雀屏中選的設計畫成與產品實際大小相同的尺寸。利用曲線板畫出精確的線條。要畫出正面與瓶底的形狀。

◀ **調查研究**。本情境看板是該案件調查研究之一。以高度視覺轉化來傳遞訴求對象群訊息，無需太多的說明。設計師涵蓋訴求對象群的生活形態，呈現出追求流行、態度，與喜愛快速跑車與摩托車的動機。

⬇ **早期構想**。在繪製草圖階段呈現原始的瓶身，能提示新舊設計的尺度關係。雖然這是草圖，但圖案設計與瓶身都十分接近成品。這是很好的構成方式，如此可避免將品牌形象「擠入」不協調的容器。

接續下頁 ▶

收集可能使用的容器材質。假設要以玻璃瓶裝，便得好好的觀察玻璃瓶。如何應用曲線、瓶口與瓶底的半徑為何、何種瓶蓋…。在生產過程與材料限制的考量下，各種容器會以其該有的面貌出現。藉用既有的容器，可使設計更真實，而且更具說服力。

調查研究的內容需包括：商品銷售時如何展示與陳列。由此，就能決定包裝的正面設計，亦即是進入購買者視線的包裝面。它也許並非最明顯或最大面積的部分。例如，冰淇淋罐放在矮冰櫃時，上方暴露的是蓋子。因此，若是集中注意力於罐身設計會是一個錯誤；因為實際上負責傳遞品牌意象的是上方之罐蓋。選擇包裝的正面位置後，要「集中火力」設計它，並檢視其「能見度」的多寡。有的瓶罐是有曲線或弧度的，例如豆類的圓形罐頭包裝，其圖案設計需在視線範圍之內，不能沿著罐形走而讓部份設計消失。

全尺寸的包裝模型製作是很重要的，特別是經過塑型的設計。這並非正式包裝樣品，而是幫助設計師確認造型、弧度的三度空間工具。

材料與包裝造型

某些包裝的設計說明是讓設計師自由地使用材質；例如，蜂蜜的包裝罐，合理的材料選擇有玻璃瓶、塑膠罐、塑膠瓶、錫罐、甚至於是陶瓷罐。每種材料都有自己的特色，也都各有優缺點。

↑ **細部修正。** 仍然在手繪稿上進行，設計師用相同的基本造型來型塑線條的可能性。模型製作後，其他人便可試用全尺寸包裝的大小與感覺。再回頭用設計說明來檢驗，看到很「酷」的人用這個瓶子喝酒是可行的嗎？夠不夠男性化？在設計過程中，必須不斷反覆檢驗設計說明的要求，測試每項條件是否符合目標。

↓ **最後定案之提案。** 早期構想已修正，造型亦重新調整，同時顧及商品的多樣性，接著設計師製作塑膠射出成型的包裝樣本，瓶型、色彩與圖案都與實際瓶裝相同。

玻璃瓶會產生質感與傳統感之意象，並能透視商品。陶瓷罐會有「家庭手工製作」的感覺，如果罐子的設計十分迷人，消費者也許會重複使用—特別是在該品牌不斷曝光其「再使用」的功能。利用這種方式可以加深消費者的品牌形象意識，效果極佳。另外，假若是塑膠瓶，蜂蜜便可直接擠壓塗抹於麵包上，如此會讓蜂蜜降低傳統的角色，增加方便使用性與趣味性的元素，較不會集中注意力於傳統感。

對有包裝設計背景的平面設計師而言，要將材料的選用當成是圖案的延伸。設計師不僅可用平面設計作為工具，還可用包含不同特性與情感詮釋的材質作為工具—表面處理、質感；某方面來說，可能更能強化／弱化文案或圖案。

調查研究的初期是探索這些可能性的好時機，擴展思惟的廣度，並考量所有的材料。之後，自然而然會基於現實環境、成本預算或解決問題的因素，過濾某些設計選項。在紙上作業的階段時，要儘可能地思考不同的構想，當作設計的胚芽，有利往後的發展。在蜂蜜罐的範例裡，陶瓷罐最後可能成本太高，導致無法實行。但在想像的過程裡，或許能讓塑膠瓶有著相似的造型、質感或色彩。

圖案與構造的發展

在完全了解設計說明、調查研究目標客層、市場情況、競爭品牌之後，就能開始進行設計了。實務作業上，設計過程隨著研究調查而進展，至少在精神上是如此的。現階段，要將早期構想視覺化，好探索細節的設計，並將構想讓其他團隊成員明瞭。此刻，並非要求高度完成性作品的時機，而是表現設計的寬廣度，提供每種設計構想的背景之時期，而是要表現你的構想是如何將設計說明的要求具體化，以及這個設計將會如何提高商品的銷售。雖然，設計創意不該被現實環境犧牲，但是，只有創意是不足的。

⬆ **初期構想**須以手繪圖呈現，以涵蓋設計思考。上圖內的草稿充分表達此觀點。本設計案件是某品牌之寵物食品包裝：包裝設計上有引導小朋友照顧自己寵物的說明。設計師集中注意力將初期構想手繪在紙上，並表達設計背後的思惟。

在此階段中，還需要多一點元素。仔細看！當造型是設計的主要考量時，圖案與品牌形象則為次要。由這些初期構想開始發展出更進一步的執行架構與圖案，最後以蘋果電腦完成造型與圖案的結合。

↑ **立體模型**。本範例的模型是由塑膠真空射出的立體模型，銀色金屬噴漆，並裝飾電腦割字的圖案，達到仿真的效果。三種商品的變化，表示這個基本造型能運用於全系列的商品。這個模型是真實並具說服力，置於購物架上時，可與其他品牌競爭。

　　包裝設計是非常商業化的行為，但最後，創意與創新必須導向解決設計說明上的問題。

表現作品

　　將設計構想呈現給業主，是一種溝通藝術的練習。利用影像或電腦技術表達包裝設計─其結果是三度空間的物件─模型加上契合的圖案，這是十分理想的媒介。

包裝設計練習

（設計說明由Mike Nicholls，Toni & Guy Media提供，是D & AD 學生設計競賽的主題，Corus Steel Packaging-Design Awards）

業主：Toni & Guy

設計說明：由結構上創造與眾不同的男性美髮產品之包裝，目標是「X世代」的態度─是即知即行、年輕感、非順從者、時尚與形象的創造者。設計須表現美感以及結構的品質，創造一系列新的男性美髮產品，要獨特地結合男性認同與無法預測的「X世代」，更要使該產品在其他競爭者中脫穎而出。

背景：Toni & Guy的宣言是，每個顧客的髮型都是個人化的。結合顏面、髮型、時尚品味與生活形態，來創造獨特的美髮保養產品。他們的主力產品在Toni & Guy美髮沙龍與專賣店販賣，因其怪異的包裝與「在你的臉上塗色」的特色而廣受歡迎。混合鋁罐、金屬與塑膠的包裝設計，具現代感與特殊風格，很能在售貨架上凸顯。

訴求對象群：Toni & Guy之產品有兩個系列：Core與Insights。兩樣都是大眾化的產品；但是，Core系列是年輕的市場；Insights為熟齡者使用，並有高價感。設計說明上顯示，其為大眾化的男性市場，但仍要保有獨特、叛逆、大膽與非凡的。目前，該產品只有4％為男性所使用。設計說明上的目標客層為：

- 20-30歲之男性，自行購買產品，供個人使用。
- 專業美髮師。

技術上的設計考量：

- 產品種類有：二合一的洗髮與沐浴精、潤髮乳、增加髮量感的用品、髮蠟或造型的產品、刮鬍水或潤膚乳液。
- 產品多用途的概念：「少些麻煩、多些功用」，必須涵蓋在內。例如，二合一的洗髮與沐浴精，「一罐到底」，方便使用。
- 不銹鐵罐提供耐用、安全、正式、可印刷，並具有能完全資源回收的優點。

必備條件：

- 造型本身須獨特，並結合「X世代」元素。
- 須使用Toni & Guy的品牌名稱。
- 以不銹鐵罐為主要包裝材質。

提示：

　　本產品在男性美髮產品中是價位昂貴的。哪個男性族群會上自己的美髮沙龍？或者，收入較低者願意買回家自行使用？他們對絕大多數是男性使用的產品觀感如何？雖然主要目標為年輕的男性，然而他們對「風格」的關切程度勝於「男子氣概」。想想有何種手機、MP3與其他用品會在他們的浴室裡與你的包裝設計放在一起？

⬇️➡️ 初期構想。 手繪草稿表現出初期的構想。造型保持簡單與優雅,婉拒男性化的懷舊。考量品牌形象與色彩的結合。

RECESSED SIDES FOR CONTROL.

RED ON CHROME BRANDING

CONTRAST COULD LOOK REALLY GOOD

RED BODY WITH CHROME LID.

RED ON CHROME AND VISE-VERSA.

⬆️ 調查研究。 學生所製作的情境看板,呈現出不同的年輕男性,他們希望看來美觀,個人風格對他們是很重要的。

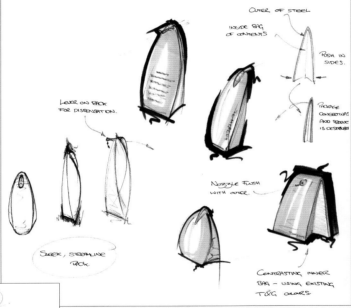

OUTER OF STEEL

INSIDE BAG OF CONTENTS

PUSH IN SIDES.

PACKAGE CONCEPTUAL AND PRODUCT IS DESIRABLE

LEVER ON BACK FOR DISPENSATION.

NOZZLE FLUSH WITH OUTER.

SLEEK, STREAMLINE PACK.

CONTRASTING INNER BAG - USING EXISTING T&G COLORS.

⬇️ 最後定案的提案。 最後的設計提案包括模型、影像。不鏽鋼瓶裝、可擠壓,而正面是固定、無彈性的。圖案保持簡單,在霧面的銀色金屬上以亮面的字體呈現商標。雖然,有強力的構想,但是,設計師未周全考量現實的用途,特別是容易弄壞的擠壓方式—這個提案會產生新的問題,須再度修正。重點是,依照設計原則、過程進行後,這個有潛力的創新包裝可再做進一步的發展與修正。

⬇️ 風格與功能。 在此兼顧風格與功能,就像PC與MAC的比較。兩者大多數的功能都相同,而其相異之處在於細節、操作方式,更重要的是,它們的外觀不同。這就提供了研究調查的方向。

BALL SHAPED NOZZLE

➡️ 構想的發展。 在此,最具發展性的構想是:可擠壓的包裝,而且外觀與眾不同。草圖呈現構想,並製作成實體模型。

FAR MORE MASCULINE APPEARANCE.

相關資料

國際標準 ISO（The International Organization for Standardization） 的A系列紙張尺寸之規格是1922年德國首先使用，稱之為「德國工業標準」（DIN A：Deutsche Industrie Norm）A系列。每個尺寸都是前者的二分之一。每個尺寸之對角線斜率都相同。A0是第一個尺寸，面積大約是1公尺見方。A系列的尺寸，都是裁剪後的大小。未經裁剪的尺寸皆以RA或SRA標示。A系列的尺寸有26個國家正式使用，除了美國與加拿大以外，也通用於世界各地。

B系列尺寸介於兩種A系列規格之間，較少使用。在美國與英國是指未經裁剪的A系列。為避免混淆，最好在說明A或B系列尺寸規格時，再標明出公分或英吋等單位。

ISO A 系列

	Inches	mm
A0	13.11 x 46.81	841 x 1189
A1	23.39 x 33.11	594 x 841
A2	16.54 x 23.39	420 x 594
A3	1.69 x 16.54	297 x 420
A4	8.27 x 11.69	210 x 297
A5	5.83 x 8.27	148 x 210
A6	4.13 x 5.83	105 x 148
A7	2.91 x 4.13	74 x 105
A8	2.05 x 2.91	52 x 74
A9	1.46 x 2.05	37 x 52
A10	1.02 x 1.46	26 x 37
RA0	33.86 x 48.03	860 x 1220
RA1	25.02 x 33.86	610 x 860
RA2	16.93 x 24.02	430 x 610
SRA0	38.58 x 50.93	980 x 1280
SRA1	25.02 x 33.86	610 x 860
SRA2	17.72 x 25.20	450 x 640

ISO B 系列（未裁切）

	Inches	mm
B0	39.37 x 55.67	1000 x 1414
B1	27.83 x 39.37	707 x 1000
B2	19.68 x 27.83	500 x 707
B3	13.90 x 19.68	353 x 500
B4	9.84 x 13.90	250 x 353
B5	6.93 x 9.84	176 x 250
B6	4.92 x 6.93	125 x 176
B7	3.46 x 4.92	88 x 125
B8	2.44 x 3.46	62 x 88
B9	1.73 x 2.44	44 x 62
B10	1.22 x 1.73	31 x 44

ISO C 系列信封

	inches	mm
C0	36.00 x 51.20	917 x 1297
C1	25.60 x 36.00	648 x 917
C2	18.00 x 25.60	458 x 648
C3	12.80 x 18.00	324 x 458
C4	9.00 x 12.80	229 x 324
C5	6.40 x 9.00	162 x 229
C6	4.50 x 6.40	114 x 162
C7	3.20 x 4.50	81 x 114
DL	4.33 x 8.66	110 x 220
C7/6	3.19 x 6.38	81 x 162

使用紙張數量之公式

計算書本紙張之用量（封面除外）：

$$\frac{印刷之本數 \times 單本之頁數}{單本之頁數（雙面印刷）} = 全部所需之張數$$

由紙張總數來計算可印刷之書本數量：

$$\frac{紙張總數量 \times 單本之頁數（雙面印刷）}{單本之頁數} = 可印刷之書本數量$$

美國書籍尺寸規格

inches	mm
5 1/2 x 8 1/2	140 x 216
5 x 7 3/8	127 x 187
5 1/2 x 8 1/4	140 x 210
6 1/8 x 9 1/4	156 x 235
5 3/8 x 8	136 x 203
5 5/8 x 8 3/8	143 x 213

美國書籍標準尺寸規格

	四開本(Quarto)		八開本(Octavo)	
	inches	mm	inches	mm
小型尺寸(Crown)	9.69 x 7.44	246 x 189	7.32 x 4.84	186 x 123
中型尺寸(Large Crown)	10.16 x 7.91	258 x 201	7.8 x 5.08	198 x 129
標準尺寸(Demy)	10.87 x 8.62	276 x 219	8.5 x 5.43	216 x 138
大型尺寸(Royal)	12.28 x 9.33	312 x 237	9.21 x .14	234 x 156

Inches	mm	聖經本	膠裝/手抄	書本(亮面/霧面)	封面(精裝/平裝)	凹版	石版	報紙	平版(亮面/霧面)	透明薄紙/複印本	環裝	教科書	紀念冊
16 x 21	406.2 x 533.4						◆						
17 x 22	431.8 x 558.8		◆				◆			◆	◆		◆
17 x 28	431.8 x 558.8		◆				◆			◆	◆		
19 x 24	482.6 x 609.6		◆				◆			◆			
20 x 26	508.0 x 660.4			◆	◆								
21 x 32	533.4 x 812.8							◆					
22 x 24	558.8 x 609.6		◆										
22 x 34	558.8 x 863.6						◆	◆		◆	◆		◆
22.5 x 35	571.5 x 889.0			◆					◆				
23 x 35	584.2 x 889.0				◆								
24 x 36	609.6 x 914.4			◆				◆					
24 x 38	609.6 x 965.2		◆				◆						
25 x 38	635.0 x 965.2	◆		◆		◆			◆		◆	◆	
26 x 34	660.4 x 863.6									◆			
26 x 40	660.4 x 1016.0			◆	◆							◆	
26 x 48	660.4 x 1219.2			◆									
28 x 34	711.2 x 863.6		◆				◆	◆		◆	◆		
28 x 42	711.2 x 1066.8	◆		◆		◆		◆	◆				
28 x 44	711.2 x 1117.6			◆		◆			◆				
32 x 44	812.8 x 1117.6	◆		◆		◆			◆				
34 x 44	863.6 x 1117.6		◆					◆					
35 x 45	889.0 x 1143.0	◆		◆		◆			◆		◆	◆	◆
35 x 46	889.0 x 1168.4				◆								
36 x 48	914.4 x 1219.2			◆				◆	◆				
38 x 50	965.2 x 1270.0	◆		◆		◆		◆	◆		◆	◆	
38 x 52	965.2 x 1320.8								◆				
41 x 54	1041.4 x 1371.6			◆					◆				
44 x 64	1117.6 x 1625.6								◆				

辭彙解釋

噴槍筆（airbrush） 一種機械工具，用來噴畫顏料或墨水，多用於插畫、設計與修飾。

圖像（作品）（art [work]） 任何可用於再製作的繪圖或影像，例如，插畫、圖表、照片。通常是相對於文案或文字。

條碼（bar code） 垂直線條的圖案，用於辨認商品的細節。例如，原產國、製造商、商品種類、「全球商品編碼」（Universal Product Code—UPC）一有許多不同的商品編碼方式。

底稿/黑稿（base artwork / black art） 在生產前需要再增加其他元素的圖像，例如，印製前轉換成半色調網陽片。

隱藏格線（baseline grid） 在某些排版上，可用隱藏式線條鎖定文案底線的位置。因此，所有欄位的底線都可對齊。

貝茲線（Bezier curve） 物件導向的繪圖應用，以數學方式的兩點（Bezier point）間來界定曲線。由拉出斜線的轉動角度來界定曲線之形狀。

點陣（bit map） 以點狀構成的文字或圖像。

出血（bleed） 超出頁面邊界的圖像。圖像超出頁面，沒有邊界的設定，可稱為「不規則出血」（bled off）。

說明（box feature / story） 出版的訊息，有別於連續性的文案或圖像。由方形外框或淺淡之字元網底標示者。

CAD / CAM（computer-aide design / manufacturing） 利用電腦輔助設計，多數情況下，從設計到生產全部採用電腦來控制。

CAG（computer-aide graphics） 在平面設計內之電腦輔助繪圖。

CD-ROM（compact disk read-only memory） 無法重寫、清除的儲存系統，容量大約有650MB。有足夠的空間儲存文案訊息。

CMYK（cyan、magenta、yellow、black） 四色印刷之青、洋紅、黃、黑。

色彩校正（color correction） 調整影像之明暗。攝影師拍照時可利用濾鏡，或調整掃描器，來達成正確的色彩效果。更進一步的修正，則可在分色片或以電腦作業時進行。

色彩模式（color model） 界定圖像之色彩或調整的方式。最常使用的模式有RGB（red、green、blue）、HSB（hue、saturation、brightness）、CMY、CMYK與Pantone。

彩色正片（color transparency / tranny） 以正片或幻燈片製作的影像。

版權（copyright） 原作者對原作之控制權。一般來說，是國際性的認同（Universal Copyright Convention），但是，每個國家皆有不同的情形。在美國，版權以註冊登記為準則。而在英國，著作產生後即自動擁有版權。有版權者不一定擁有原作，反之亦同。版權也不會自動適用全世界，需視區域而定。

文案撰寫（copywriting） 用於撰寫廣告或行銷文案的專有術語。

企業識別（corporate identity） 透過溝通、推廣與流通，讓一個機構建立合宜的、持續的、受認同的印象的設計元素。

裁切（crop） 利用裁剪或遮罩的方式，去除圖像上不需要的部份。

裁剪（cutout） 移除圖像的背景，只留下輪廓線的影像。或是卡片、書本封面為染色而裁剪的圖案。

數位出版（desktop publishing—DTP） 利用電腦整合文案、排版、圖像，再印刷、出版的過程與結果。

解析度（dpi—dots per inch） 用來計算繪畫、影像或螢幕清晰程度的單位。每英吋的點數越多、越緊密，畫面就會越清晰。通常，一般螢幕的解析度是72 dpi，雷射列印為300 dpi，而影像則為2450 dpi以上。

高低檔置換（dropping-out） 在最後輸出之前，以高解析度掃描取代低解析度者。

置入陰影（drop shadow） 在影像或圖案旁加上陰影，使主體物件向前突顯。

樣本書（dummy） 1、書本或出版品的樣本；以正確的格式、裝訂、紙張與張數製作，但頁面空白。2、設計的樣張，標示出標題、文案、註解、插圖或其他相關細節。

雙色調（duotone） 相同的色相以兩種明度表現，印刷時—同一色相之多種不同明度—以相同的顏色，不同的明度來製作。

版數（edition） 單次出版印刷時的整體數量。如，第一版，或內容修正後的版數（再版、第二版…等）。

附錄（end / back matter） 在書本主文之後的內容，包括資料來源、參考文獻、辭彙解釋、索引…等。也稱之為postlims。

定稿片（final film） 製作網版用的正片或負片，包含所有調整與修正完成之影像。

版面規劃（flat plan） 書本頁面的排版方式之流程圖，包括色彩、章節長度…等。

字形（font / fount） 傳統上是指一組設計、風格與尺寸相同的字體。在Mac上，表示一組字體—包括字母、數字與其他字形符號，共有相同之設計與風格。

四色印刷（four-color process） 利用三種基本色：青、洋紅、黃色，加上製造明暗的黑色，來印製全彩的圖像。

前文（front matter） 書本主文案之前的頁面，通常包括標題、次標題、前言與目次。

GIF（graphic interchange format） 一種儲存圖像的檔案格式，可讀於不同的電腦系統，包括CompuServe的資訊服務。

磅數（G/m2/grams per square meter） 計算紙張重量的單位，但不包括面積大小。

圖案（graphic） 1、由繪圖而非字母構成的圖形。2、插畫或設計的通俗用語。

引導線（guides） 在某些應用上可見，但無法印刷出的水平或垂直線條，用於對齊版面。

分篇標題（half-title） 1、書名印在書本的右頁上。2、出現half-title的頁面。

半色調（halftone） 1、以大小不同之網點來製造連續影像。2、影像以網點狀來複製。

半色調網片（halftone screen） 傳統上是指一片有網狀格線的玻璃片或膠片，用於把連續影像轉換成可印刷的顆粒狀。

常用版式之出版風格（house style） 1、出版社之拼字、標點與間距的風格，並維持所有出版品文案之一致性與標準性。2、企業識別。

調整字距、行距（hyphenation and justification） 排版的例行工作，在每行內調整間距，以達到文案所要求的格式。

版權頁（imprint page） 書本內有關印刷版本細節之頁面，包括印刷廠、版權歸屬者、ISBN、目錄號碼…等。

JPEG（Joint photographic Experts Groups） 檔案壓縮的標準。

置中排列（justification） 調整每行之字詞或字母間的距離，使其每行的最左與最右之垂直對齊。

K（key） 用於形容黑色的形成過程，為key或black之縮寫，用於四色印刷上。以k為縮寫，避免與藍色blue之b產生混淆。

縮排（kerning） 縮減字間距，以達到版面完整之效果。

圖層（layer） 在電腦上工作的畫面層次。

頁面排版（layout） 將設計視覺化的呈現。例如，圖案與文字的關係。多用於即將印製之設計的內容。

行距（leading） 每行文字的間距，是從鉛字印刷展出來的。印刷廠為了分隔每行的距離，行間放入鉛條以保持距離。

光箱（light table / box） 一種覆有透光玻璃板的桌子或箱子，下面裝置有色彩平衡之燈管，用以檢視底片、膠片或校正顏色。

鎖定連結（linking） 在某些以圖文「方塊」為主的排版，用於連結兩個以上的物件，使其形成「鎖定連動」之作用。

商標與標準字（logo-logotype） 傳統上，是將一組字如公司名稱，以及其標誌，組合在一片金屬上。現今用於形容任何用來表現公司組織的中心認同的設計或象徵符號。

原稿（manuscript / MS、MMS） 作者為出版所提供的文件。

綱要頁面（master page） 出版品之綱要頁面包括了欄數、頁碼、字體字形…等。這個綱要可應用於其他頁面。

原創（original） 任何能用於再製作、或印刷的影像、作品、文案。

印製規劃（origination） 任何從設計到印刷之間的製作過程。

Pantone 為Pantone公司與其對色彩標準、控制與品質的要求的商標。為一色彩系統，每個顏色都有色彩配方之比例，多用於印刷廠。這也是世界通用的顏色規範，任何設計都能與印刷廠對色。

圖文整合（paste-up） 頁面之規劃結合所有的設計元素，例如文案、圖像與尺規……等。

打樣（proof） 由雷射列印、噴墨輸出、網版、或打字將稿件再現於紙面上，以檢視作品之正確性與執行進度。

右頁（recto） 書本右邊的頁面。

對位（register） 在頁面上，將一個顏色正確的放置於另一個顏色之上，或是印刷過程中，紙張的一邊保持對齊。

印製（reproduction） 印刷的整體過程，由完成文件、輸出列印到印刷製作。

解析度（resolution） 清晰的程度，指品質、辨識度、清晰度。經由掃描、螢幕、印表機或其他輸出工具，將影像再製與呈現，其清晰度會受到影響。

修飾（retouching） 將影像、照片或其他作品加以變更、修正、或移除瑕疵。

文繞圖（runaround） 文案沿著形狀環繞，如插圖般。

掃描的影像（scanned imaged） 影像經由掃描器以合適的檔案輸出，可置入應用軟體內編輯使用。對設計師而言，檔案格式之大小是很重要的。然而，高解析度全彩的高品質掃描，卻會產生過大的檔案。當大量工作發生時，就會降低工作效率。需要掃描大量之影像時，通常設計師會降低解析度，掃描文件僅用於表示編排之相關位置。

印製規格（specification） 製作文件、產品或活動的細節、特性與構成之說明。

樣張（specimen page） 表現設計風格、紙張品質、印刷等的頁面樣本。

特別色（spot color） 四色印刷之外的特殊顏色的組合，是印刷的用語。

訂定風格（style sheet） 經常性使用的屬性、象徵，包括字體字形、文案格式、記錄文件之元素…等。

TIFF（tagged image file format） 為一標準常用的影像檔案儲存格式，用於掃描、高解析度之點陣影像。

書名頁（title page） 書本最開始之頁面，通常為右邊，包括書名標題、作者姓名、出版社與其他公開之說明。

左頁（verso） 書本的左邊頁面。更精確地說，是相對於右邊的頁面。

參考書目

Apeloig, Philippe, *Au Coeur du Mot* (Inside the Word), Lars Muller, 2001

Blackwell, Lewis, *20th-Century Type: Remix*, Gingko Press, 1999

Carter, Rob; Day, Ben; and Meggs, Philip, *Typographic Design: Form and Communication*, John Wiley & Sons, 2nd edition, 1993.

Craig, James, *Production for the Graphic Designer*, Watson-Guptill, 2000

Dabner, David, *Design and Layout*, Chrysalis Books, 2003

Dowding, Geoffrey, *Finer Points in the Spacing and Arrangement of Type* (Classic Typography Series), Hartley and Marks, 1997

Friedl, Friedrich; Ott, Nicolaus; and Stein, Bernard, *Typography: Who, When, How*, Konemann, 1998

Gordon, Bob, *Making Digital Type Look Good*, Watson-Guptill, 2001

Gutman, Laura, *Macromedia Dreamweaver MX 2004 Demystified*, Pearson Education, 2003

Hochuli, Jost, and Kinross, Robert, *Designing Books: Practice and Theory*, Princeton, 2004

Hollis, Richard, *Graphic Design: A Concise History* (World of Art series), Thames and Hudson, 1994

Kunz, Willi, *Typography: Macro- and Microaesthetics*, Ram Publications, 1998

Muller-Brockmann, Josef, *Grid Systems in Graphic Design*, Ram Publications, 2001

Muller-Brockmann, Josef, *Pioneer of Swiss Graphic Design*, Lars Muller, 2nd edition, 2001

Roberts, Lucien, and Thrift, Julia, *The Designer and the Grid*, Rockport, 2002

Spiekermann, Erik, and Ginger, E.M., *Stop Stealing Sheep and Find Out How Type Works*, Adobe Press, 2nd edition, 2002.

Towers, J. Tarin, *Macromedia Dreamweaver MX 2004 for Windows and Macintosh* (Visual Quickstart Guides), Pearson Education, 2004

Tufte, Edward, *Visual Explanations: Images and Quantities, Evidence and Narrative*, Graphics Press, 1997.

Wilber, Peter, and Burke, Michael, *Information Graphics: Innovative Solutions in Contemporary Design*, Thames and Hudson, 1999.

索引

謝誌

溫蒂・川普（Wendy Chapple，14-15，20-21頁）為專業的版畫與插畫家。在倫敦傳播學院(London College of Communication)與中央聖馬汀斯藝術設計學院(Central Saint Martins School of Art and Design兩校教授圖案設計之課程。

茉莉亞・克林區（Moira Clinch，122-125頁）為中央聖馬汀斯藝術設計學院之資訊設計碩士。現為四開出版公司（Quarto Publishing plc.）之藝術總監。

大衛・戴布納（David Dabner，16-19，26-51，56-57，78-91，94-109頁）現為倫敦傳播學院之平面傳播設計學系之大學部（Foundation Degree in Design for Graphic Communication）課程總監。亦為國際字體設計協會（International Society of Typographic Designers）之成員。他專長於廣告的字形設計，同時替奧美與馬沙（Ogilvy and Mather）與楊與魯賓（Young and Rubican）工作。

尤珍妮・竇德（Eugenie Dodd FCSD MSTD，92-93，136-147）在倫敦開設媒傳設計之事務所。且為金城大學（Kingston University）與倫敦傳播學院之講師。在丹麥與以色列有字體設計之工作室。她是由《費東出版公司》（Phaidon Press）發行之《裝飾字體》（Decorative Typography）的作者之一。

魯賓・戴德（Robin Dodd FCSD，10-13，52-55，58-59）曾就讀於倫敦印刷學院（London College of Printing）專攻字形設計。為倫敦傳播學院之講師，教授設計史與視覺理論。

葛拉漢・葛瓦特（Graham Goldwater，22-25，64-65）為倫敦的攝影師，在業界與教育界有多年的經驗。目前投入「舊的」攝影方法與新科技之結合應用的電腦軟體研究。

大衛・葛辛漢（David Gressingham，158-165頁）為倫敦傳播學院之媒傳設計的資深講師。有多年的企業識別設計之經驗，並曾為多所著名之設計顧問公司工作。

尼克・奇維斯（Nick Jeeves，52-55，116-121，148-157頁）為自由兼職之平面設計師，並有10年以上的寫作經驗。亦為學校的講師，包括劍橋藝術學院（Cambridge School of Art）在內。

馬康・迦柏林（Malcolm Jobling，148-157頁）有20年以上之廣告設計經驗。現為南英格蘭之德斯堡大學廣告設計學系（Design for Advertising at Dunstable College in Southern England）之教師。繼續自由兼職之廣告工作。

克力斯・瓊斯（Chris Jones，72-73，132-133，166-173頁）於1995年獲得皇家藝術學院（Royal College of Art）之碩士學位。之後參與許多大型之媒傳設計的案件。現為倫敦傳播學院與皇家藝術學院之講師。

克力斯・派特摩（Chris Patmore，74-77頁）為倫敦專業的創意技術之作家，為《動畫講座》（The Complete Animation Course）一書之作者。經營相關動畫之網站，並為國際性的平面設計師與攝影師。

班狄特・里察（Benedict Richards，112-115，126-129頁）就讀於倫敦傳播學院之字形設計。15年來為專業的平面設計師，並任教於倫敦傳播學院。

凱瑟琳・史密斯（Catherine Smith，110-111頁）現任教於倫敦傳播學院之平面設計學系的個人與專業發展課程（Personal and Professional Development in the School of Graphic Design）。《設計與版面：認識與平面應用》（Design and Layout：Understanding and Using Graphics）一書的作者。

比爾・史都華（Bill Stewart，174-181頁）曾任3M UK plc.之包裝部門經理，席博・海德（Siebert Head）設計顧問公司之技術總監。現為北英格蘭之協和漢大學的藝術與設計研究中心的資深研究員（Senior Research Fellow at the Art & Design Research Centre Seffield Hallam University in the North of England）。並發表相關包裝設計之多項著作。

蕭・華克森（Shaun Wilkinson，60-63，66-71頁）替倫敦傳播學院之平面設計學系開發多項電腦繪圖設備。自1983年起，即任職於學院，為該校之資深講師。

圖片贊助

特別感謝倫敦傳播學院（London College of Communication）的學生對本書圖片之贊助。

Quarto公司也要特別感謝以下贊助本書之插畫與照片者：

關鍵詞：l：左，r：右，c：中，t：上，b：下，b/g：背景

10l, 47t, 62b, 63bl, 63br, 93t, 95br Design: Igor Masnjak Design
42 Design: Happy F & B, Gothenburg, Sweden www.fb.se. Client: Röhsska Museum, Sweden
51t Design: Pepe Gimeno, SL www.pepegimeno.com. Client: Feria Internacional del Mueble de Valencia
53t Caroline Tatham
64 Canon Inc. www.canon.com
72t Design: Simon Mellor. Client: Virgile and Stone www.virgileandstone.com
73t Design: Pete King. Client: Knofler Clothing Ltd. www.knofler.co.uk
80 Agfa Monotype Ltd. www.customfonts.com and www.agfamonotype.co.uk
92tl Design: Rubin Cordaro Design www.rubincordaro.com
92tr Design: Starling Design, London
92l Howard Lawrence
116tl Photolibrary.com www.photolibrary.com
116tr Image Source www.imagesource.com
118t The New York Times Co. Reprinted with permission. Copyright © 2004 Internation Herald Tribune. All Rights Reserved
120 Design: Hannah Firmin. Author: Alexander McCall Smith. Abacus
121t Design: Richard Ogle. Author: Carl Hiaasen. Macmillan, London.
126l, 127b Design: Sweden Graphics www.swedengraphics.com
129b Design: Vibeke Nodskov, LEO Pharma www.leo-pharma.com. Client: Pondocillin®
158 Design: Rick Eiber Design (RED). Client: On The Wall
159 Design: David Carter Design. Client: Zen Floral Design Studio
166 Giraffecards www.giraffecards.com
167, 171br Artupdate.com www.artupdate.com
168 Google Inc. www.google.com
170l, 171cl American Airlines www.aa.com
170r Apple www.apple.com
171t Amazon www.amazon.com
171bl Cable News Network LP, LLLP. www.cnn.com
174l Design: Sandstrom Design. Brand: Miller Lite
174r, 175t Photographer: Ivan Jones www.ivan-jones.co.uk
175b Design: Design Bridge www.designbridge.com. Client: Rieber & Son

All other illustrations and photographs are the copyright of Quarto Publishing plc.

Quarto Publishing plc has made every effort to contact contributors and credit them appropriately. We apologise in advance for any omissions or errors in the above list; we will gladly correct this information in future editions of the book.

The publishers and copyright holders acknowledge all trademarks used in this book as the property of their owners.

Conceived, designed and produced by
Quarto Publishing plc
The Old Brewery plc
6 Blundell Street
London N7 9BH

Editor: Damian Thompson
Art Editor: Anna Knight
Designer: James Lawrence
Picture researcher: Claudia Tate
Assistant Art Director: Penny Cobb
Editorial Assistants: Kate Martin, Mary Groom

Publisher: Piers Spence
Art Director: Moira Clinch

國家圖書館出版預行編目資料

平面設計講座：平面設計的原理與演練／David Dabner著；沈叔儒譯--初版--〔臺北縣〕永和市：視傳文化,2006〔民95〕
面：公分
含索引
譯自：Graphic design school:a foundation course in the principles and practices of graphic design, 3rd ed.
ISBN 986-7652-67-3(平裝)

1.工商美術–設計

964　　　　　　　　　　94023751

平面設計講座 GRAPHIC DESIGN SCHOOL

著作人：David Dabner
翻　譯：沈叔儒
校　審：陳寬祐
發行人：顏義勇
社　長・企劃總監：曾大福
總編輯：陳寬祐
特約編輯：張加力
中文編輯：林雅倫
版面構成：陳聆智
封面構成：鄭貴恆
出版者：視傳文化事業有限公司
　　　　永和市永平路12巷3號1樓
　　　　電話：(02)29246861(代表號)
　　　　傳真：(02)29219671

郵政劃撥：17919163視傳文化事業有限公司
經銷商：北星圖書事業股份有限公司
　　　　永和市中正路458號B1
　　　　電話：(02)29229000(代表號)
　　　　傳真：(02)29229041
印刷：SNP LEEFUNG PRINTERS LITD

每冊新台幣：520元

行政院新聞局局版臺業字第6068號
中文版權合法取得・未經同意不得翻印

◎本書如有裝訂錯誤破損缺頁請寄回退換◎

ISBN　986-7652-67-3
2006年3月1日　初版一刷